skmt
坂本龍一是誰

寫給此書 I

坂本龍一

後藤繁雄這個人，每當有什麼事情發生，就會出現在那裡。

掌握狀況的直覺很敏銳。

在我的情緒、感情和想法快要發生變化的時期，他總會出現，迅速地捕捉「獵物」。他也許是個優秀的獵人吧。

話雖如此，他並非長著一副兇惡的臉孔。

相反地，他的眼睛很溫和，睡眼惺忪的樣子。

和一般優等生類型的採訪者相比，他話很多，關於我的話題，他也像是自己的事一樣說著。

於是，我也被牽引進去。

我明明本來不愛說話的。連我都跟著說了很多，

像是長時間的定點觀測般，總之，我是被觀測的那方。

稍微習慣了被觀測，並不表示我照著他喜歡的方式說話。

我，以我任性的心情、感情和想法，任性地說著。

他，對我說的內容不加以分類。這點很好。

但是，他到底為什麼對我的話感興趣，

我就不知道了。

我對他來說，到底是什麼呢？

我沒說過這種事。因為說出來大概也沒意思吧。

我想對話的對象並不多，一個國家裡大概有一個。

漸漸地，有意思的人變少了。

不太有我想聽他講話的人。在日本尤其少。

我想傾聽的對象，大概都死了，不在了。

今後，我也會偶爾跟後藤繁雄說說話吧？

而他也會仔細地聆聽我任性的發言，

然後也還會說很多他自己的事吧？

我已經幾乎沒有對後藤繁雄隱瞞的事情了，這太厲害了。

因為我會漸漸忘掉自己說過的話，他為我寫下來也好。

會想起自己已經遺忘的，當時自己的心情、感情和想法。

雖然回想起來也不能怎麼樣，因為我對過去沒有什麼興趣。

後藤繁雄對過去大概也沒興趣。

那麼，就先到這裡。

寫給此書 II

坂本龍一

說話和寫作我都不拿手。聽歌的時候，歌詞也進不到腦子裡。最近在想，這是否也是一種失語症（音樂家和失語症的關係很有意思）。雖然總是在思考著什麼，但那是語言嗎？還是什麼呢？自己也不太清楚。所以，像這樣與人對話，因為必得藉助語言，剛好能賦予不定形（amorphous）的思考狀態一個形狀。一旦化為語言之後，因為有助記憶，對自己來說也是很有用的。可是另一方面，一旦化為語言，其根本的不定形狀態經常會被遺忘，似乎也覺得有點可惜。如果可以的話，直到最後，都想維持不定形的狀態。無論是思考或是生活，都不想維持一貫性。

人生充滿了矛盾，其中尤以自己最不可信。昨天明明還愛著的，今天已經討厭。所以，曾經說出口的話語，我也不想負責。為了保持一貫性，而對現在這個瞬間的想法或感覺說謊，這種事我可受不了。

20061122　NEW YORK

目次

坂本 龍一

後藤 繁雄

s
k
m
t
1

○○一 計畫／這本書是怎麼寫出來的、製作過程為何？

這本「書」，既是關於坂本龍一的，也是坂本龍一的「書」。

不過，這本「書」既是坂本龍一的「傳記」，又不能說是「傳記」。是某種證明文書，也是集合了前後不連貫的多個片段編輯而成的作品。

書名的 ｓｋｍｔ，取自坂本龍一（Sakamoto Ryuichi）的網域名。

所謂的描寫「某人」，到底是怎麼一回事？關於「某人」的「評傳」，或者是回憶自身過往，再將其「故事化」的寫作，這種工作從很久以前連綿不絕地進行到如今（以文字寫下的「自傳」或「評傳」始於何時呢？試著研究的話或許很有趣。像是「自傳史」或「評

20

傳史」的書寫）。那是將「自己」視為歷史所寫下的，卻不一定「真實」。自己所想像的「自己」和對他人展現出的「自己」，當然不一樣。「當時的自己」和「現在位於此處的自己」當然也不同。沒有什麼唯一真實的「自己」。存在的只有複數的「我」。這讓人思考「自傳」和「評傳」等文類是如何建立的。因此，這本「書」的目的，不是寫出那種到處都有的、單一面向的坂本龍一傳，而肯定是充滿著難以掌握、不合邏輯之書寫的累積，但採取這種做法，我想「某人」──也就是skmt的樣子，反而能浮現出來。

「自傳」和「評傳」，是以所謂人生的時光流逝中發生的特殊事件為中心，加以「故事化」和「歷史化」的文類。確實，那是讓「人」更簡單易懂的方法吧。以前有位評論家說過類似「蓋棺就能簡單論定了」的說法。「活著」，是極為難解，讓人輕微不適的狀態。到昨天為止還那麼說的，今天卻說了不一樣的話，也會出於他人所無法理解的原因，突然表現出截然不同的行動。活著，有理由嗎？有目的嗎？為何在這裡？實際上人們的存在並沒有任何確實的根據。經常變動著。那既是「我」，也是「你」。這本書，即是在某個場所「收錄」、「記下」坂本龍一發言的紀錄素材。

這本「書」，完全不是已經固定的書寫，也並非什麼決定版。這份稿子，作為一種素寫，「總之」是先寫了下來，如果可能的話，今後也想繼續改寫，不斷變形下去。是會經常加以修改，持續編輯的文本。

被命名為「人生」的時光流逝，雖由許多典型的故事所構成，至於逸脫於敘述框架之外的片刻，正如每天隨手捕捉的街拍。放入那些街拍照片的相簿，就是這本「書」的創作。

將他者當作自己，將自己視為他者。

如同視某人為無名之人。

讓任何人閱讀此人被寫下的故事時，會覺得寫的是自己的故事。

ｓｋｍｔ不得不如此被書寫、編輯。

○○二 會這麼說是因為……

和skmt見面。斑白的頭髮，眼睛很大，笑臉，開朗地打招呼。他就在我眼前。從什麼時候開始「採訪」他的呢？是從認識他之後嗎？雖然想不起來確切的日期，但已過了將近十年的時間。從企劃這本書開始，也已經過了一年半。這期間在他紐約的辦公室、在東京唱片公司的會議室、在義大利巡迴演出的後台休息室、在倫敦旅館的大廳或房間、在餐廳，採訪、開會、閒聊。我不斷問他問題。

問題？有什麼非得解決的問題嗎？我自問自答。這本書能做的事，就是記下某日、某時的skmt。訪問開始。問了「最近怎麼樣？」有必須解開的謎嗎？他告訴我，這次回國，為了宣傳只要上一次電視就好，很輕鬆呢。巡演也結束了，有剛好可以回到自己生活的感覺？——我這麼一問，他突然在椅子上重新坐好，雙手十指交叉，眼珠轉來轉去。

「沒那回事喔。所謂『自己的時間』是什麼意思呢……我可不知道。」

我心想糟了。對啊，在他的內在，沒有什麼自己的生活、普通生活的說法。不過，我們的訪談大抵都是以這種曖昧的形式開始。言語的碰撞等種種反應都收錄在錄音帶裡，錄音帶再由工作夥伴「逐字聽打」完成。一次訪談大概都是一個小時半到兩個小時，打成大約一百張四百字稿紙的分量。現在我手上剛好拿著「1997／3／17東京」那次的逐字稿，裡面有這樣一段話──

好像是用英語受訪的時候吧，對方提問之後要回答時，會突然用「Because」開始耶（笑）。「會這麼說是因為……」（笑）。一般說來，講「Because」之前會思考很多事吧。不過有時候那些部分被省略，突如其來就用「Because」開頭了，對方因為不知道之前的命題，會出現一種茫然的表情。

所有的「開頭」都沒有理由。沒有非得如此開始的必然性。用「不過」開場或是用「你好」開始，或是「會這麼說是因為⋯⋯」開始也可以。要怎麼開頭比較好？一開始想這種事，就什麼都沒辦法開始了。skmt 說，尋求「必然性」或是「理由」，不過是「文化的成規」罷了。

去窮究規則以外的事物，就成了詩，Poem。因為「省略法」是詩意的東西哪。

○○三　關於ｓｋｍｔ的二三事

出生年月日：一九五二年一月十七日

星座：摩羯座

出身地：東京都中野區

身高：一百七十一公分

體重：七十二公斤

血型：Ｂ型

最高學歷：東京藝術大學研究所音樂研究科畢業

一九九六年四月十五日　紐約

○○四　問與答

後藤　你是局外人（Outsider）嗎？還是局內人（Insider）？

坂本　不，我遊走於兩方。

○○五　無根據

十年前我在和吉本隆明合寫的《音樂機械論》，或在和村上龍對談的《21世紀的

EV.Café》中再三重申，我並不是因為自己想表現出什麼，然後用手感應、傳到琴鍵、再將什麼表現出來。基本上，是科技——也就是「外部」成為前提，於是發生了表現的立場。或者說，不把「共同化」當作前提，相反地，是把從那邊逃逸出來的東西當成表現的基本態度。那種感覺，到底是從哪來的？感覺起於何處？少年時代發生的事？家庭環境？那些事情，能決定人類感覺的起源嗎？人生長的環境和價值觀的因果關係。函數。占星學說「你是一月十七日出生的摩羯座，所以⋯⋯」。但是，也有和環境或生活方式無關而長大成人的人。因為記憶或者是某種理由，置身此處的不愉快，以及不想承認的心情。剖析自己，成為自己生存的動力。其他國家的人，不同時代成長的人裡面，也有「逃亡派」——逃離自己的逃亡派，逃離根源的逃亡派。所以，光是怎麼成長的、父母是什麼樣的人，這些都不成為理由。

對自己周遭的條件有所反應的人。

甚至連自己說出口的話都想懷疑的人。對設定自身的條件抱持疑問的人。skmt

若無其事般地這樣說。

某一天才察覺到自己曾是抱持著疑問的孩子啊，但也有完全不起疑的孩子就是了。

〇〇六 違和感

skmt 三歲開始學鋼琴，五歲的時候開始作曲。

我從不覺得自己是「音樂型」的人。會這麼說是因為啊，雖然我小時候就這麼想了，這個世界上，有毫不費勁就能寫出優美旋律、或是很會彈鋼琴的小孩。在山葉音樂教室或是其他地方，每間教室都有那種看起來很開心地彈奏的人。但我不是那種所

○○七 記憶

謂「不自覺地」、或者說可以不刻意努力就能寫出優美旋律的孩子。所以，對人們口中「優美的旋律」的「優美」，我經常抱著分析的態度。總之，我就是寫不出「自然的旋律」那種曲子。於是，我知道自己和那些人大概是有些不一樣吧。對那種「差異」、「違和」，我變得非常敏感。

最不喜歡、最介意的是「生理上感覺舒服的旋律」那類說法。我以前真的認為這很詭異。因為旋律的好壞，根本不是「生理上」的感覺。是有生理上的快感那種說法，但旋律不是那種東西吧？

現在，用成年人的語言來說的話，會說「美麗的」或「醜陋的」聲音組合，但那也都是那個時代或那個場域的文化所規定的。如果置換到某個時代或空間，「醜陋」也許會變「美麗」也說不定。即使對所有人來說都不能算是「美麗」，可能對我個人而言卻是「美麗」的也不一定。不應該忽視歷史、文化的框架而使用「生理上」這種語言。對這種事，我感受到極強烈的違和感，從上小學的時候便是如此……

30

後藤　對童年時期的家的記憶是？

坂本　不對稱的。颱風。牆壁的塗鴉。書本。螞蟻。貓。狗。浴缸。三面鏡。二樓。鋼琴。客人。高麗菜園。樹⋯⋯

○○八 盲目之事

孩子對母親的盲目。母親對孩子的盲目。這是為了養育孩子，孩子為了活下去的必要事物。不過，那也是相當卑劣（abject）的事物。

〇〇九 右手和左手

skmt努力回想。可能已經忘了……是什麼事？我為什麼有那種異樣感……？他時常拿出香菸來抽。從幼稚園到小學，他都在學鋼琴，身邊總有音樂圍繞。不過，他其實很討厭那種旋律琅琅上口的曲子。

大概是六歲左右。就像是不得不從這個音開始一樣，旋律開始了，像是不得不從這裡出發一樣出現了發展部（Development）[1]，然後，結束。我真的很受不了那種旋律。說得誇張點，西歐音樂有線性時間上的起承轉合，也就是「故事性」或者說「小說結構」，那真的是不行。我小學第一次作的曲子，完全不是旋律性的，也沒什麼人稱讚我。要說的話，被貶抑的印象比較強烈。

他對和音與調性／非調性很敏感。

對他而言，「聲音的容身之處」是什麼樣的地方呢？

小學低年級時，最感親切的是巴哈。

小學二年級時，他曾經寫信給舅舅[2]。

真的不喜歡那種用左手伴奏，右手彈「優美」旋律的那種音樂。

不喜歡彈那種曲子，也不喜歡聽。

為什麼喜歡巴哈？曾經向舅舅解釋過。

那是因為巴哈的曲子中右手和左手扮演了「對等的角色」。

對這一點，自己很感動。是因為左撇子的緣故嗎？

所以，才會反抗左手被異常貶抑嗎？

但是，被說「左撇子」也沒感覺自卑過，小時候反而洋洋得意呢。

○一○ 自己的臉

非常喜歡「不一樣」。尤其自己與眾不同的意識非常強，不只因為讀小學時其他小孩都穿著制服，只有自己穿西裝外套，也會思考為什麼其他人都是同樣的表情。不過，只有我這樣想嗎？其他人對我也會有一樣的想法嗎？不知道。長期以來，這種事都是謎團。

skmt經常照鏡子。在鏡中看著自己的臉。不可思議，這張臉世界上只有一個。確實和其他小孩長得不一樣，不過是不是因為「我就是我」所以看起來不一樣？還是客觀上就不一樣？其他小孩也會認為自己「不一樣」嗎？他一直緊盯著鏡子看。

○一一 不明白

就算被說「照你喜歡的方式彈奏吧」，可是什麼是自己喜歡的方式呢？

完全不明白。

像想說話般的說話，有想說的話就說吧那樣？

被問到想寫出什麼樣的旋律時，也不明白。

不太知道自己在想什麼。

也不太知道自己喜歡什麼。

所以，只能邊摸索邊往前進，才能看清所有事物的模樣。

○一二 在教室

常和朋友聊天。不知為何扮演起諧星的角色。不喜歡成為團體的中心。

○一三 想起的迴路

我害怕屬於任何地方。

我寫了「不想成為任何人」。

某天導師要學生們寫下「將來的工作、希望」。

討厭「敘述」從前的事。像是訴說小時候、或是談記憶中的事。

不過，記憶有其特殊迴路。

有時候會突然想起以為早就忘得一乾二淨的景象或事件。

太陽的光線和顏色、質感、空氣……會在想起的瞬間再度復甦。

回想自己孩提時代的心靈狀態，是很特殊的事吧。

有人能暢所欲言，也有害羞或是討厭訴說的人。

不管哪一種，都是特別的。

回想起已經不屬於這個世界，只存在於記憶中的風景時的內心狀態。

在看某種電影、聽某種音樂，看某類畫作的時候，我也會產生類似的感覺。

就像喚起早已忘卻的記憶，這種大腦的化學反應般的狀態很特別，

像是在某處藏著未使用的記憶，突然再度被活化、被取出。

那真的是非常舒暢。

被遺忘的記憶，若以民族作為單位來思考的話，連集體潛意識般的故事也會串連起來吧。藝術，是與「懷念」相連著的。

一四 電影院

幼稚園時會一個人去電影院。放學回家時找了兩個朋友，和他們一起去了澀谷的電影院。當然媽媽們沒有同行。十日圓就能看的電影院。入座後，銀幕上放映的是各種新聞影片。他的行動在幼稚園裡引起軒然大波。老師說：「絕對不可以再犯。」意外地引發騷動，還成為之後常被提起的事件。但是他心裡有點得意。

一五 紅蜻蜓

不唱《紅蜻蜓》[3]，而且創作的音樂能喚起的不限日本人，還要能喚起在任何國度、任何人心中已遺忘的事物和風景。

就算用取樣（sampling）[4]的方式擷取二十年前民謠的語彙，或是用上披頭四的和聲來寫出系統性的「鄉愁」，仍然和布景沒兩樣。所以，不依賴語言、文化和民族的歷史的差異，用全新的聲音組合，喚起已經遺忘的感覺和記憶。就像總是被高達（Jean-Luc Godard）挑動一樣。

○一六　他把這件事稱為「少女趣味」……

小學四、五年級。

對著莫內或馬奈畫的貴婦的臉，他曾經陶醉地呆望了三十分鐘左右。

還模仿畫了下來。

〇一七 德布西

國中二年級。「超級遲來的邂逅」。小學六年級、國中一年級時，時間都花在貝多芬上。舅舅是唱片收藏家，手上有數百張莫札特的唱片。基本上喜歡古典，但也擁有不少近代音樂。聽到德布西的時候，「為什麼至今為止我沒聽過德布西？」他好後悔自己繞了遠路。skmt 是話很少的小孩，也沒跟舅舅討論這件事，默默地帶了唱片回家一個人聽。

〇一八 Basta Pasta

一開始，訪談在skmt的錄音室兼自宅進行。他說著網路的可能性。

坐在有電腦、書和錄音器材的地下室椅子上，給我看平板電腦上羅伯特·巴格曼安格（Robert Bergman-Unger）設計的網頁首頁。接著，用他現在沉迷的數位相機拍攝了錄音室的風景。

雖然我沒有拍照的才能，但這張照片太棒了。不是有人會這樣說嗎——用這相機就能拍出好東西，一般相機的話完全不行喔，一般相機的話沒辦法啦（笑）。所以啦，這種人很多不是嗎？或是講出鋼琴完全不行，可是啊，用電腦做音樂的話馬上就能做出來了之類的上班族。是不是有那種人？還真是好呢……

晚上到Basta Pasta用餐。若木信吾、TAJIMAX夫妻也在。店裡滿滿是人，音樂聲也很吵，但我繼續採訪。孩提時代、感覺的起源、逃亡、網路……話題東扯西拉，像是隨處點擊。skmt一邊喝著紅酒，一邊大聲地聊著。手上拿著錄音機

錄下他的聲音。周圍的人都靜靜地聊著，他則像個開朗的鄰居般，宛如充滿熱情的歌曲，又像是呼喊政治口號般說話，意氣昂揚。

○一九 不知身在何方

他在世界的某處，但不知道在世界的何方。也許是巴黎的機場大廳，可能是新宿的旅館房間，或者在邊境之地的山中。

逃亡者。電子式嬉皮。居無定所。

但是會有聯絡。總是在全世界移動的生活，也並非行蹤不明。在有電話線的地方，只要寄電子郵件給他，瞬間就會回信。

背著樂器或薄型的筆電，小步往前走。憧憬著不知自己身在何處。是理想啊。電子

郵件這種東西，是不同步的溝通，也就是有「時差」，因此可以保有隱私。所以呢，想去西藏、阿拉斯加，或是西伯利亞。西藏沒有電話線，所以要帶著行動式天線。這麼一來就能住個一年左右了。他是真的在考慮這件事，很認真的。是怪人吧。……如同享受他人的生活般過自己的日子。

○二○ 旅途所帶之物其一

顧爾德彈的布拉姆斯〈間奏曲〉。

小學的時候完全迷上顧爾德的演奏風格，模仿他的手法，鋼琴老師氣得不得了，但他堅持不改。

○二一 避難場所

要逃去哪裡？他去遊行抗議的時候，總是先想這件事。機動隊如果從這邊進來的話，要逃去哪裡好？萬一發生了麻煩事，躲去那邊的角落吧。skmt的「尋找避難場所」也進入熟練階段了。他從小就不太會吵架。和父母親、和朋友們也都不會大吵。沒有攻擊衝動。基本上不被人傷害，自己也不受傷。這樣很狡猾。但是為了要狡猾過日子，仍必須巧妙地使用神經。是膽小鬼，但是也沒有膽小的樣子。

吵架這種事，是對外的。這邊不退讓，就是在與對方的關係中意氣相爭。不戰鬥的話，就沒有輸贏。不可以打會輸的戰爭。

從輸贏這種事逃開。先思考要怎麼逃。是因為這樣人類才變聰明的吧。

就是預想明天暴風雨可能會來，日本的都市才因此發展。

後藤　對你來說，武裝是？

坂本　防衛。

○二二 史達林大道

正如美國有百老匯大道，很多地方也有史達林大道。但是，沒人想過「史達林」的名字有什麼意義哪。因為紐約是第三世界，不知道那名字的意義也活得下去。

○二三 人格／Schizo

因為現在在講話的我，和明早開會時的我，沒有一致的必要，也沒有必然性。

所謂的「我」，只是作為社會性的存在，是「相對於他人的」。

「人格」什麼的，只是「面對他人」的展現。

所以拆解掉人格的話，就是 Schizo [5] 吧。（不過這個詞聽起來也過時了）。

○二四 局外人

是逃亡者？或是局外人？我不得不思考那個共同體的存在，這是宿命。猶太人不也是這樣嗎？猶太人在世界各地必須身為局外人活著，所以他們創造出了虛構之國以色列。現在，雖然日本這個國家實際存在，可是我思考著在世界上雖然存在卻看不到的國家、還不存在的國家、曾經存在過的國家，不實際存在的國家。自己是局外人，也是逃亡者，所以會思考著虛構的國度。

後藤　你想成為的「他人」是？

坂本　住在西藏的人。在蒙古的馬背上生活的人。會潛水的人。登陸月球的人。女性。船夫。

後藤　人生目的是？

坂本　沒有。

後藤　生活信條是？

坂本　沒有。

○二五　問題／答案

後藤　戰場是？

坂本　活著本身。在現在，在此處。

後藤　人生的主題？

坂本　如何成全人生。

○二六 World Tour 1996

坂本龍一（鋼琴）、雅克・莫倫蘭鮑姆（Jaques Morelenbaum・大提琴）、艾弗頓・尼爾森（Everton Nelson・小提琴）三重奏的「World Tour 1996」從六月十五日紐約的「Knitting Factory」（針織工廠）[6] 開始，到最終場九月一日在大阪的公演，實際舉辦了三十七場——巡迴了義大利、法國、西班牙、葡萄牙、丹麥、希臘等歐洲國家和亞洲、澳洲等地。這次巡迴演奏的工作人員是最小編制。三人組成員，有時坐巴士，有時候坐飛機到處移動。當然，每一晚都在不同國家入眠。

○二七　功能性磁振造影（fMRI）

在旅館附設的咖啡館。他點了卡布其諾。桌上放了筆電，在對話中他一發現新詞彙就馬上輸入進去。「因為馬上就會忘記啊」。長達兩個半月的巡演結束，剛從大阪回來，進入某種虛脫狀態。但是聊天以後，驚訝地發現他已經開始進行別的「活動」。

那天傍晚，恰好碰上第二次「實驗日」，他志願當大腦實驗的義工。機緣是讀了立花隆的《大腦研究》。他寄了郵件給立花隆，「作為大腦研究的素材，我來當受測對象的話，是不是能幫上忙呢？請介紹你推薦的研究者給我。」他馬上被介紹給東京大學醫學部聲音語言醫學研究設施的杉下守弘教授。實驗是要躺進 fMRI 的儀器裡，把頭部放在圓筒線圈部分，再用電腦顯示出大腦的功能圖像。他成為 fMRI 的受試者，要同時一邊作曲。那時鉅細靡遺地測量了大腦的狀態。

50

第一次的實驗結果，讓杉下教授等人大為吃驚。首先是，比起一般人，他大腦中連通左右腦的「胼胝體」異常地粗。雖然不知道確切的理由，研究者們認為「大概是激烈地進行了音樂和影像的資料交換吧？」第二個特點是，一般人左腦是「語言腦」，右腦是「空間腦」，似乎是因為左撇子的緣故，skmt 好像是相反的。得到的實驗結果是，集中精神作曲時，他左腦某處的血液流動特別活躍。

○二八 心之聲／腦中的音樂

機器裡發出了巨大的聲響。他拿到的題目是〈少年時代〉。skmt 不使用樂器也不動手，光在腦中作曲。注意力會渙散。要在四十秒內，在腦子裡作曲，然後休息四十秒。不過，很難完全集中精神。決定試著寫像舒曼〈兒時情景〉那類

的曲子。只要在腦子裡想像自己寫譜或是彈鋼琴的樣子就好了嗎？還是什麼都不做只要想像聲音就可以了？輪流使用樂譜和鋼琴，想像穿梭在兩者之間。也不是一定要這樣才能作曲。只要能集中在任何一邊就行了。作曲，是在樂譜上書寫或彈鋼琴等手指的動作。或許取消動作，純粹想像音樂來作曲就可以了。

＼

「心之聲」是不時會在大腦裡響著吧？

欸？思考的時候，不只是想到語言，一定會聽到某種「聲音」吧？

欸，沒有嗎？是嗎？

我總是會在心裡聽到語言的聲響，吵到我受不了（笑）。

是嗎？沒想到有人聽不到「聲音」。像我是被吵到受不了。

跟音樂一樣，一直在腦子裡響著。

○二九 在音樂深處的事物

不是響著的聲音，是發出聲音前的抽象化的聲音組合。在那裡聲音尚未發出，但其深處有抽象化的世界。抽象世界因為是理論裝置，改變樂器的組合，音色就可以無限變化。像是數學因數一樣的東西，X值或Y值都可以改變，能產生各種排列組合。組合之後，那首曲子還是那首曲子。不過自己的曲子裡也有很多是不能隨意變換的。不僅是樂器的數目不夠，只作為取樣創作的曲子，發出來的聲音本身是音樂，那樣的曲子沒有抽象領域，只有「表面」，所以無法變換。因為響著本身就是音樂了，也沒辦法再排列組合或移動。三重奏的時候，把原創的曲子改寫成鋼琴、大提琴和小提琴的曲子，比起原曲，改編得更好的是〈遮蔽的天空〉（The Sheltering Sky）。有些情況是，第一次表演時的X、Y的值並不是最好，第二次重試，發現比

起原來的 X、Y 值，還有更好的 X、Y 的狀況。說不定，或許存在著無限個更好組合的可能。那深處如果有「抽象之物」的話，就可以無限地嘗試和修正錯誤。

○三○ 演奏是？

後藤　對你而言，演奏是什麼？

坂本　快感。歡樂。

○三一 情感／強度的音樂

人在聽音樂的時候，是在聽什麼呢？

彈奏方式或技術？抑或是存在音樂深處的抽象世界？「是什麼呢？」我向他提問，

「好像也不是在聽抽象事物啊。」他好像很難回答。

不是情感吧。不是一個一個的音，光是音樂發出的強度、力道不是就夠了嗎？就算演奏同一首曲子，感覺巡演首場在紐約 Knitting Factory 的演奏就很「強大」。就算在很多地方演奏，瞬間強度都保持在平均值，可是還是感覺到好像有什麼慢慢地變形了，不可思議。

那麼，他的音樂在哪個「階段」響起了？在抽象部分，演奏前就已響起了嗎？還是在演奏後第一次作為「自己的音樂」而發出了聲音？

兩者皆是。試著用演戲來想像的話就很容易懂了。所謂的抽象世界，可以想成「劇本」。站在舞台上，前面有觀眾，開始表演。觀眾聽到的不是劇本，他們聽的是在

劇本對面的表演結果。音樂也很接近。就像劇本上雖然寫著同樣的台詞，但每天晚上的語感都會改變。很像吧？我是劇作家，同時也是表演者。

○三二 瞬間移動

單音無法成為音樂。一定要兩個以上的音，兩個以上的音才會形成旋律、樣式或者節拍。藉由音色的組合能在一瞬之間把人帶到他方。

彈兩個以上的音，就會知道「到達那裡了啊」。所以如果是即興彈奏，不論是葛利果聖歌或巴哈，都有可能在下個瞬間移動到峇里島、或者瞬移至流行和近代音樂，同時漸漸變化。所以，光是高明的演奏能力還不夠，演奏者也必須具備作曲能力、擁有多樣豐富的音樂涵養和知識才行。

○三三　在希臘

受到「場所」的影響。是有生以來的全新經驗。到那時為止，還以為音樂就是音樂，在哪裡演奏都一樣。因為我是超理性主義者。但是在雅典的大理石圓形劇場演奏時，進到那個場所，聽著那裡的聲響，雙眼親見、用身體感受，知道能帶來無與倫比的快樂。場所本身的震盪確實傳導到身體，影響了音樂，是初次的體驗。

後藤　對你而言特別的場所是？

坂本　雅典、巴塞隆納、還有波多。

○三四　鄉愁

「美麗的事物或多或少都帶著鄉愁。」

○三五　因為沒被滿足

對我來說，音樂之美的基準 X 軸和 Y 軸，是德布西和巴哈。

但即便如此，我也不常聽他們的音樂，一定是因為他們是抽象美的根源吧。

偶爾聽聽，實際的德布西也好，巴哈也好，都比不上我的想像。

因為留存在記憶中的音樂還更怡人。

那確實非常美好，可是只體會過一次，好像又不夠。

因為沒被滿足所以想得到更多，於是創作。

○三六 哀傷之井

貝托魯奇（Bernardo Bertolucci）在拍攝《小活佛》的時候，曾經對作曲的他說「太哀傷了」，貝托魯奇想要某種在悲傷盡頭的希望，請他重新作曲。在激烈爭吵後，他放棄改動原來的曲子，寫下了完全不同的樂曲。

「哀傷」，對我來說，是「向下的能量」。開了像「井」一樣的洞，無限往下延伸。那是大約十公尺的水井？還是七公尺左右呢？用水井的深度來調節「哀傷」。貝托魯奇說「太哀傷不能用」的時候，如果修改曲子，十公尺的水井就能調成七公尺的嗎？不行。不能用同樣的東西。勢必得再挖另一口七公尺的水井。在專輯《Smoochy》裡面，我寫了〈Bring them home〉這首曲子，那時候，我很煩惱曲子的主題，好吧，既然這樣我就盲目地往下挖掘，結果挖出了一百公尺深的「哀傷之井」。那時，像是在這邊挖挖井、蓋蓋房子般，創作出彷彿在描繪「想像的風景畫」的專輯。

◯三七 三重奏

至今為止的十幾年，四處繞路來到了這裡，要稍微站定腳跟，確定風格，深究更高度的藝術——我理智上知道這些努力有其必要。經歷了三重奏，我得到的最重要啟示，是三重奏這種形式，比起我實驗過的任何音樂形式，更能將情感傳達給觀眾，觀眾的情感也會直接反映到我們的演奏上。在樂隊形式或使用電腦時，沒有過這種感覺。我已經看得到接下來音樂的具體可能，但是對於看得到的東西卻也有不想做的心情。現在，想逃離三重奏音樂的心情，和想要更深究這種形態的心情，兩者同時存在。

○三八 討厭旅行／痛苦

因為不喜歡旅行，一定是的，真的討厭啊。懶得出門。但是，我又很喜歡在旅程中

看到的風景、料理，和人的相遇。對於搭飛機也是討厭得要命，但是舞台上的兩小時是快感。不過喜歡的東西必定伴隨痛苦。住院動手術能治好就還好，可是動手術一定也會帶來疼痛。都一樣。痛苦啊。痛，痛⋯⋯

○三九 中國

︿

移動到新的土地上。警戒。語言、顏色、習慣、氣味。孤零零地處在全部都在變化的世界裡。神經和肉體，如果任何細微之處都不放過的話，包括細小的聲音等等，對外界的微小變化都會敏感地反應出來。因為情報有點過多而束手無策。持續巡演的路上，感受到不同城市能量的差別，某個地區擁有的潛在強度，能清楚感覺到其中差異。

歐洲正緩慢地死去。在亞洲太平洋地區則感受到巨大的能量。差異感清清楚楚。

二十一世紀完全是中國人的世紀了吧。

skmt，此刻在新加坡和中國感受著當下最大瞬間風速。

新加坡、香港、台灣、中國。巡禮了一圈亞洲華人社群的國家。

五年後，十年後，中國將變成不得了的存在吧。中國人絕對不會改變自己的邏輯。

無論如何，會將中國式邏輯，以國家整體的力量，強加到外面的世界吧。日本人在這五十年間也學習和累積了相當的資產，但今後的日本真的很困難吧。只有和亞洲的華人社群保持良好關係，才能活下去。不過，究竟對方是不是想跟日本當朋友？

○四○ 毫不猶豫

對於快樂的表現，完全不壓抑，直率，不躊躇，一如野獸的反應。是極度的拉丁風格。毫不猶豫。但是，同時也必須存在旁觀批判的自己。覺得美的時候，毫不猶豫地反應。接下來，「為什麼美呢？」這種自我批判也必須並存。

○四一 在北京

skmt 在演奏中從舞台跳到觀眾席。

在舞台上，他對某個觀眾說了好幾次「你住手」，那人嘴裡說著「知道了」，還是不停拍照。因為保全人員沒有行動，他氣到從舞台上跳下去。男人停止拍攝後，才再度回到舞台。他用英語發出聲明，為了一個人，讓大家感到不愉快，覺得很遺憾。觀眾和工作人員都鼓掌了。

○四二 偏差

果然這個國家不崩毀一次是不行的。有崩壞的必要。崩壞之後，活下來的才是貨真價實的。沒發生戰爭，所以不會壞掉吧。這也不只是日本。沒有戰爭，鬥爭本能就無法發揮。所以，「偏差」愈來愈大。柄谷（行人）先生說過，美國也是這樣。我搬

到美國以後，一開始想的是，美國已經開始忘掉越戰的事了。今天偶然看到ＣＮＮ說美國人漸漸退回了五○年代、六○年代的美國。也就是回到了越戰前的美國。

從前，美國在內部歧視黑人或是東方人，現在目標不再明確了，是沒有敵人的狀態。日本也一樣，那種「偏差」很大吧。表面上暴力消失了，作為病理徵狀也很可怕。我不認為從虛弱、乾淨之中能誕生出什麼。

引自日記　（一九九六年九月二十日　紐約）

巨大的網路所演奏的音樂
會發出什麼樣的聲音？
無中心的音樂。
俾格米矮人族（Pygmy）⁷或鯨魚裡有線索嗎？

引自日記　（一九九六年十一月十二日　倫敦）

引自日記 （一九九六年十二月六日　紐約）

在倫敦的第一晚。晚上十點睡，三點起來。寫電子郵件。今天是美國的退伍軍人節。在越南被燒夷彈炸傷、裸身奔逃的少女影像，出現在CNN上。

看到當前非洲的危機也落淚了。虐待兒童的人都應該被處罰。

即使人類如此互相殺戮，鳥兒依舊悅耳鳴叫，天空依然美麗。

同理，音樂應該也還存在吧？

「f」8，「救贖」之章。

疑問。為什麼庭院的樹枝只有尖端是白的？

完美的「美」，是自然嗎？

美與舒適無緣。（略）

夕陽時分散步。

舊南斯拉夫的抗議活動中，我從《紐約時報》網路版下載了某位女性把花遞給警察的照片，在照片中看到了六〇年代，忍不住哭了出來。

○四三 即興／討厭即興

　skmt在水戶藝術館和影像藝術家岩井俊雄舉辦了僅此一場的合作演出。岩井俊雄透過電腦，把他彈奏的鋼琴聲轉化成百花繚亂影像的「即興表演」。不光是將聲音／音樂視覺化、影像化，透過影像，音樂也會受影響而產生變化。只有「Music Plays Images／Images Play Music」這個名稱，沒有任何「曲名」和「作品標題」。小小的舞台上放著兩台MIDI鋼琴。鋼琴從滿滿鑲在舞台上的巨大「半透明」銀幕中突顯出來。在黑暗中，鋼琴的內部和琴鍵浮現出來。鋼琴旁邊放了幾台電腦顯示器，控制著影像。正方形的藍色銀幕。他一開始彈琴，光的碎片就會從鋼琴中湧現出來。那些碎片般以螺旋狀回轉游泳著。或者說，從銀幕的中心放射狀地往外

展開。光之魚群。三角形的靈魂。浮游感。遮蔽的天空。無法譬喻的流動。所有的東西都在流逝。以紡錘宇宙般的形狀。那又成為花，成為漩渦。隨著曲子的變化，

抽象的光線運動也持續變動。末代皇帝。白色光柱朝天際延伸。情感反饋。斷片、變奏與重複。不，是差異與重複。我們必須記得重要的事。他的襯衫是褐色。髮色。

抬眼看影像的表情。所有一切都消失了。

ｓｋｍｔ不喜歡即興。他在和岩井討論史提芬・萊許（Stephen Michael Reich）[9]時這麼說：「人演奏的反覆式的（Repetitive）音樂，彈奏得好的話真讓人興奮。儘管這被稱作『人類電音』，我也非常喜歡��⋯⋯重複固定樂句（phrase）的感覺很好。」

演奏會隔天，我寄了電子郵件給他。

提問是：「在那個舞台上，展開了什麼樣的體驗？是能稱為『未知』的體驗嗎？」

三天後，他回信了，內容如下——

現在，雖然有點難為情，但我在尋找著類似「原點」的事物。

說是「原點」，但不是很誇張的回歸，

而是坦率地從我自己本身發出的、像「歌」般的事物。

排除了理性、理論、技術或是市場以後，留下來的東西……

這次「f」的新曲也是一樣。

在水戶的時候，我好像瞥見了那樣的「歌」。

靜候回覆。

一九九六年十二月三十日　東京

○四四　某天，在夢中

十二月初開始製作，只花了兩週就完成為了「f」而作的新曲。

其實他本來只想在十一月底以前，把現有的音樂改編成管絃樂用的曲子。三重奏的巡演結束，回到紐約後本來應該馬上投入的工作沒跟上，沒投入作曲，時間就流逝了。也提不起勁再改寫從前的曲子。他每天都想著，才剛結束三人巡演，還沉浸在餘韻裡，只做管絃樂編制用的編曲，好像就只是重複一樣的事情，實在提不起勁。

雖然覺得這麼一來就只是在發懶而已，但在紐約的某一天，在夢中有了體悟：自己就是沒興致再拿過去的曲子來改罷了。啊……所以才會裹足不前。必須要作新曲——在夢裡下了決心。於是，醒來以後馬上發信給大家。

「在夢中決定了，我要寫新曲子。」接著對著合成器開始工作，五小時後，已經有了新曲的構想。那是由四個樂章組成，一小時左右的曲子[10]。

○四五　悲慘

後藤　至今為止覺得最悲慘的時候？

坂本　太多感覺悲慘的時候了，真煩惱。世界上充滿了悲慘的事。有一陣子連新聞都沒辦法看。看著無能為力的自己也很悲慘。

○四六 「f」untitled 01

創作這首曲子的契機是當時薩伊[11]和烏干達發生的大量難民危機。瞬間出現了四個詞。非常單純，但是很有力量的詞彙：「悲傷」、「憤怒」、「祈禱」，然後是「救贖」。

四個樂章完全沒有一般起承轉合的結構，純粹是「情感的風景」。四種情感，「救贖」或「祈禱」或許不能用情感這種詞彙概括。如果當成有四種「平面」的話，裡面沒有一般說故事的結構。在一個樂章中，排除了有山有谷那種音樂起伏的故事性，只讓「情感的風景」連綿不絕。例如，「祈禱」的話，就只是持續著「祈願」的精神狀態的景象。沒有敘事性結構。（化為語言有點難為情）作曲時極為留意的，是高原。高原狀態。

〇四七 二十世紀的安魂曲

這兩年和淺田（彰）來回寫郵件或見面時，我們經常談到二十世紀的世紀末，也是這個「千年」的世紀末，說到給二十世紀的安魂曲是必要的。我本來並沒有特別意識到二十世紀，已經有很多作曲家寫過安魂曲了不是嗎？莫札特寫過、威爾第寫過、佛瑞也寫了，我特別在意安魂曲，但沒關心鎮魂。不過，大約從兩年前開始，我湧起了不得不創作安魂曲的念頭。〈untitled 01〉，雖然說薩伊或非洲危機是引信，但也是某種對二十世紀的音樂、藝術和文化的表態。想來也是安魂曲。

以我的情況，自己的音樂學習過程，和二十世紀的音樂發展過程是重疊的。

所以，二十世紀音樂，對自己的音樂來說，什麼是必要的？要繼承什麼以迎向二十一世紀？什麼是不需要的？我認為現在必須重新洗牌。

〇四八 二十世紀的終結

後藤　人類的黃金時代是何時？

坂本　到一九七〇年代為止。

後藤　給出一個對新世紀的預言？

坂本　必須償還二十世紀賒欠的帳。

二十世紀要結束了。「疑問」不僅沒有消失，反而愈滾愈大。眾多危機下，究竟人類能不能互助互救？

然而，曾經回答這個疑問的，創造了二十世紀的人們，即留下足跡的偉大政治家、文學家、電影導演，都已經不在了。

○四九 過濾器

我自己就是一種二十世紀音樂的過濾器。

無調性音樂（Atonal Music）、十二音列、電子音樂、序列音樂[12]、接著是極簡音樂（Minimal Music），現代音樂終結於此。

在裡面，有些有趣的東西，也有無聊的東西。

對我來說，吸收需要的，不要的捨棄即可。極簡音樂、約翰‧凱吉（John Cage）[13]、李蓋悌（Ligeti György）[14]全部都作為片段進入了我的內在之中。

○五○ 我的音樂「單位」

好像，我聽音樂會只截取「某段聲響」的喜歡之處，接著不斷地加以重複。我想這也是一種浩室音樂。喜歡的「一瞬之聲」，像是荀白克（Arnold Schönberg）[15]、安東尼奧‧卡洛斯‧裘賓（Antonio Carlos Jobim）[16]、菲利普‧葛拉斯（Phillip Glass）[17]、貝多芬、史提芬‧萊許（Stephen Reich）的音樂裡都有。那大概和我的音樂的最小單位有關。是音色嗎？有「小提琴的音色」的說法，和音其實也是音色喔。這個音疊加上這個音時創造出的聲響。當然音樂是時間的藝術，結構的感覺也是必要的，但對我來說占第一優先順位的是「那一瞬間的聲響」。我一直聽著是不是出現了「好的聲響」，即使只有一瞬間，只要發出了「好的聲響」，就會一下子進入記憶裡。哪位作曲家哪首曲子的哪個部分有「好的聲響」，我是這樣記憶曲子的。那大概是我的音樂的最小單位。

○五一 音樂的恩寵

後藤 音樂的恩寵是什麼？

坂本 可以和數學和建築和ＳＥＸ合為一體。

○五二 重複與變化

光是重複就夠了吧。

重複如果要加上變化，就是機器故障之類，我喜歡那種自動的變化。

78

○五三 祈禱的音樂

skmt 要作曲。在電腦裡將主題用速寫的形式漸漸表現出來，為了模擬那些要花多久時間，以及使用的可能性，所以放出聲音試試。總是思考著還有沒有別的可能。因為已知的聲音組合很無趣，有時候還盡可能進入無意識狀態、出神恍惚狀態，試圖引發出理論和技法打造不出的音樂。

現在，他想寫的是「祈禱的音樂」。

要創造「祈禱的音樂」時，如果不理解心靈的狀態，根本寫不出「祈禱的音樂」。這麼一來，真的得祈禱了。祈禱的實驗。自己進入祈禱狀態，在其中，會催生出什麼

音樂呢？認真地側耳傾聽。但是也許什麼都聽不到。會這麼說，是因為雖然祈禱祈禱的人非常多，但也不是祈禱就能做出音樂。因為我是音樂家，所以親身實驗祈禱狀態下的音樂樣貌，也是我的職業所需吧。這是我至今為止未曾體驗過的，祈禱會達到什麼樣的境地，在那裡會想聽到什麼樣的聲音？會想發出什麼樣的聲音？仔細傾聽。不過，有些時候，這樣仍碰觸不到自己想像中的音樂。

究竟「祈禱的音樂」會作為音色而出現？還是以旋律的方式出現呢？光是「一瞬之響」，不能創造出一種哲學性或是精神性的狀態。需要一定長度的時間，也就是以旋律的方式出現，但在其拉長的時間軸上會需要音色的變化。不過，我自己盡可能只使用單個音的「極簡」最小單位，換個說法，我很留意要簡潔地發出適合「精神上的國度」的簡約聲音。為了達到某種心靈狀態，若聽到其中的傳導技術，會相當干擾。在思考傳達時，一般是有想傳達的事，或是原因和結果等，很容易想成心情糾葛的劇情之類，但對我來說，心靈的狀態截然不同。那是只持續十分鐘或十五分鐘的聲音的「高原」，如同上下山那樣的狀況。

不過呢，活了四十五年，我從未想過要在自身內在創造出祈禱的狀態。

對自己出題進行思考的實驗，真讓人興奮不已。

◯五四 情感

靠近「情感」花了他二十五年時間。

從前聽到人說「音樂是情感表現」或者「音樂帶給人勇氣」時，

總是憤怒難平的男人，現在比任何人都更願意接近「情感」。

○五五 是動人的嗎？

關於作曲主題的優先順序。當然與作曲家的年齡有關，也就是基於未來還剩下多少時間來判斷。或者，在人們疲於奔命的這個時代，時間不夠（「哎，哪有空聽音樂啊」），要提供給大家什麼樣的音樂呢？也會因為這種考量做決定吧？

作為外表，作為時尚的音樂。開始創作音樂的動機——「帥氣」，不論是俱樂部DJ，或是皮耶・布萊茲（Pierre Louis Joseph Boulez）[18] 的序列音樂，都有此一共通動機。不過，就算是這樣，裡面還是有些什麼吧？

不只是情感，而是感動，被感動。對我來說，那是較優先的主題。就算一年寫一首大型作品，再十五年，也只能創作十五首。「情感」，在我的內在也是優先主題。

譬如看到 Comme des Garçons[19] 的工作，便能感受到川久保玲在創作上花費了多強的精神緊張度和想像力。真的是打動人心，也是一種驅動力。比起在意表面的酷帥，自己的創作能不能感動人？我只關心這點。

○五六　獨白

為何明明並非所求，卻來到了這樣的地方？

為何我現在在做自己以前最不拿手的事呢？

○五七　震懾

浮現了下一個，所以寫下現在的想法。

有趣嗎？不好玩嗎？

想要起雞皮疙瘩、想要悸動感、想受驚嚇。只因為想被震懾才做的喔。

○五八　虛擬／現實

在虛構的想像場景裡，會出現什麼樣的聲音？在腦海中，創造式地讓

它發生。什麼樣的聲音？什麼樣的回響？以什麼頻率流動？甚至也想像了流洩其中的光線。聽著沒去過的，也沒經過的場景的聲音，再將其化為現實。所以，他在想像中生產出來的東西，在別人看來或許是虛擬，卻是他的現實。相反地，對現實中實際發出的聲音，別人看來或許是現實的，對他而言卻是虛擬。換句話說，不過是「一種暫時的答案」，他說「也許有其他答案」。

○五九 什麼樣的音樂？

接下來要做哪種音樂？我不在意這種事。有目的、為了別人創作的音樂，相較來說比較簡單，對我來說不有趣。所以，不是為了什麼目的而尋找，而是我這個人想創造些什麼。我只會做因為這種原因而做的音樂。

○六○ 危機

對我來說，危機是「無法挽救」。人類挽救不了人類的危機。

不過，說什麼「去拯救」的話，也太過傲慢了。

不要放棄努力。我認為沒有任何人有權力講這種話。

所以我想做的事是取樣，察覺人們心中的救贖所在。

也許有人的救贖只在性愛，也有人把對家人的愛、志工服務或麵包或水或金錢當作救贖。那全都可以成為救贖，同時也可能無法成為救贖，我想表現出這種狀態。

在小國裡，小小的部落發生內戰，人們接二連三地死去，卻無能為力的狀態。

「救贖」的關係無法成立的狀態。那樣的危機就是不折不扣深刻的危機啊。

那種狀況，今後會發生在地球的各個角落吧。

〇六一 白痴狀態

創作音樂的狀態，是無法說話的狀態，所以是一種白痴狀態。幾乎在無意識的狀態下創作。說是決定聲音，那裡存在了無限的點。不過，用耳朵聆聽，在某個點上決定非這個音不可，就算處於白痴狀態下自己也非常清楚。那為什麼這個音不行？完全不可能說明。操作電腦時，自己可以變得無意識，自己的腦子裡有什麼？自己的內在累積了什麼？會漸漸變得清晰。

○六二　開朗

過於開朗很危險。

○六三　不解決的狀態

語言啊，我真的是不在行。難以言表，確切地。因為不完全，所以無法表達。

不說什麼「沒有救贖」或是「想拯救」之類。尤其是用語言。觀眾聽完《untitled 01》

以後，如果會想：「坂本是說這其中存在著救贖嗎？還是說救贖不存在，表達了絕

望呢？真不明白是哪一種」，那就是成功了。兩種都不是。我想忠實地表現抽離狀

態，而且非常苦惱呢！如果不說出像是結論的話，到底能怎麼結束呢？

○六四　歷史

﹀

若你住在紐約，隔壁鄰居的老婆婆，很可能其實是納粹大屠殺的倖存者，或是現在

肯定有親戚在俄羅斯或哪裡被整肅。歷史必定粗暴地刺向現實。我發現身處於日本

這個空間，離那樣的實際感受無限遙遠。

○六五 柄谷行人

ｓｋｍｔ要從紐約出發回日本的前一天，很偶然地碰到了柄谷行人，他自己手持八釐米攝影機，試著以「救贖」為主題採訪柄谷（這則影像，放在《untitled 01》的第四章〈salvation〉中，在舞台上播映）。他問道：「對現今的人類而言，究竟有沒有救贖的理念呢？」柄谷行人笑著回答：「就只剩共產主義了吧。」蘇聯、中國、柬埔寨……以共產主義之名，被肅清的人數超過一億了吧。不只是共產主義，人類的歷史裡，以戰爭、宗教或政治之名，死者累累橫陳。那些人的靈魂，誰都拯救不了吧。柄谷行人說：「我一直想著唯物論式的政治，嗯，不過也只是想想而已。」接著開始對他說明。

總之，要記得全部的死者。在個人層次上，曾有過什麼樣的人，懷抱了什麼樣的情感，活過什麼樣的人生，將這些全部資料化，記起來。就像猶太人盡可能一一收集大屠殺中被殺害的六百萬人中每個人的資料，輸進電腦裡，加以數據化。

人類歷史中，抵達了最後社會的人（就像現在的我們），這些人正是最「受詛咒」的人類。為什麼呢？因為這些人的現在，正是建立在無數死者之上。所以連每個人、每個個體的世界史都要記得。只能這樣了吧。而歷史和報導，將死者數字化，修飾得光滑無痕。

◯六六　波灣戰爭之後

想來是波灣戰爭之後，覺得自己變了。那之前，我對「情緒」（Emotion）不怎麼關心。

那場戰爭，在我移居紐約後立即發生。雖然十幾歲時也發生過越戰等戰事，但波灣戰爭是第一次，有了認識的人或許會死在戰場的切身體驗。八〇年代，我身處日本，置身在後現代的知性遊戲裡，也很偶然地遇上了後現代的崩毀時期。更現實地，或者說直接以體感接觸歷史的經驗，對我來說非常重要。

○六七 戰爭

後藤　戰爭從地球上消失跟人類滅亡，你覺得哪一個會先發生？

坂本　戰爭消失。核戰的話現在還有辦法阻止，還有其他無數可以阻止的科技吧。

麻煩的是戰爭被遏止後，要怎麼讓人類的鬥爭本能得以抒發。

○六八 致他者／致網路

電腦是把自己的大腦外部化，可是在沒有網路的情況下，終究是封閉迴路吧。其中不會出現「他者」。不會出現他者一事，是很後現代的，剛好是八○年代式的，理所當然，會走向神祕主義。但我從以前就知道那是錯誤的。對，不可以不接觸他者，包括「語言」不通的他者。

於是在一九八九年左右，我不再用電腦，和沖繩的人們一起試著做了《BEAUTY》。另一方面，全世界進入取樣混音的全盛時期，到處都充斥著浩室（House）音樂。我運氣很差，和世界音樂（World music）差不多時期創作，被認為是類似的東西（笑）。就像磁鐵的N極碰上N極，互相反彈，所以我匆匆逃離了。

參加三重奏。彈鋼琴。不過網路也擴張了。理由我自己也不知道。只是，不管是哪一種，都有刺激的地方，我是喜歡的。

有人會說網路是「新媒體」。新媒體這個說法，雖然用在從唱片轉變到 CD 或是 DVD 出現的時候，我並沒有太興奮。不過，對我來說，網路應該是超越「新媒體」的存在。因為在網路上，我們的社會，或者說世界，全在裡面。而 CD 裡就沒有這種社會。在網路裡，愛、暴力、悲劇、喜劇，全部都有呢。

○六九 一筆寫就般的演奏……

網路等電信的發展應該會愈來愈發達吧。

通往他者的回路，延展到全地球。不過另一方面，許多「技術」也將會消失吧。音樂技術和心靈的狀態，也會快速消逝吧。他在思考著用天才書法家一筆寫就般的方式

來演奏。製作東西的人會從日本社會日漸消失吧。報復無疑會在不久的將來到臨。

在粗暴的現實中，為了存活下去，受到訓練的、能觸碰現實的「技術」有其必要，

我們終將直視這樣的矛盾。

○七○ 義大利／泡菜

除了音樂，最近想做的事。如果到義大利鄉下，會看到那種像是十五世紀左右蓋的

農家喔，我的夢想是十年之後買下那樣的農家，一年裡住上三個月。然後，努力做出

美味的、自己想吃的泡菜。請韓國的老婆婆教我做。泡菜是反日本式的，可以放進

各種食材，還是感官上層次相當豐富的食物。在那裡可以釀紅酒，也可以醃泡菜。

義大利產的泡菜呢。還放了番茄等很多東西（笑）。

被投放了商品和情報，消費了這些事物的孩子們。他們在短時間一邊繼續消費，也會明白全部都是騙局。那確實慘痛又可憐，不過我也不想和你們認識，也不會肯定你們。在裡面並沒有什麼救贖。這種情感也許非常壞心，但非常清晰。我厭倦了，所以擅自逃走了。高達有一部電影就叫做《逃離》[20]。高達真是救贖啊。高達的《永恆莫札特》[21]，光是片名裡文字的組合，就已經是小小的奇蹟了。他創作音樂、寫詩、畫畫、上網。還有很多很多的小小奇蹟。那就是救贖吧。

○七二 小小的奇蹟

不是歌曲，只是文字。還沒化作聲音，也尚未成詩的那種，如同小小奇蹟般的語言碎片。真的是從自己無法抑制而發出的語言來取樣。近似於聲響，瞬間的，相當小的單位。下一張專輯的計畫。

○七三 歌劇

這輩子，我沒想過會愛上。然而卻深受吸引。

在拉丁文裡，歌劇（Opera）等於作品（Opus）的複數形，

我也許是被這樣的意義所魅惑了。

我很討厭歌劇喔，也沒聽過喔。既不了解，印象中也不喜歡。史匹柏的《第三類接觸》（Close Encounters of the Third Kind）裡，出現了一個段落，是連自己都不知道為什麼會在意，但是在意得不得了的心情。裡面不是做了一個山的模型，然後去尋找山在何方嗎？就是那種感覺。明明不愛歌劇，卻被它莫名吸引。

引自日記　（一九九七年一月十七日　東京／仙台）

仙台公演的日子。四十五歲生日。波灣戰爭開始的那一天。阪神大震災的日子。山口百惠和穆罕默德‧阿里的生日（？）。（略）

引自日記　（一九九七年一月二十六日　東京）

泡了「足湯」，本想早點睡，電視開始播放總統就職紀念音樂會[22]。太厲害了！

這樣的言論。太棒了！美國！

中，這寶藏就化為現今美國音樂的豐富性」，一位黑人女性在總統面前發表了

被強行帶到這裡，過去黑人不被允許寫作，所以將作品刻畫在歌曲和旋律之

樣。所以會有不成熟，也會有肥皂劇般的狀況。聖與俗。不過，「我們的祖先

時睡著了。今日的美國，仍然可以看到從極限狀態下逃出來的人們的認真模

在詹姆斯·泰勒（James Taylar）和艾瑞莎·富蘭克林（Aretha Franklin）演唱結束

看著這個，突然覺得當個美國公民也可以。覺得美國有家的感覺了。很疲倦，

（略）聽史托克豪森（Karlheinz Stockhausen）[23]的〈Etude〉、〈Studie I〉、〈Studie

II〉、高橋悠治[24]的《音樂啟示》等。這幾年已經不覺得有必要聽音樂。但是為

何？〈Studie〉頗有讓人為之側耳傾聽的內容。既是鄉愁的，同時又現代。最

近聽著《賦格的藝術》、《音樂的奉獻》[25]，一個音符、一個音符，都讓我側耳凝

神。原來如此！和食物一樣，莫非我的耳朵只對頂級的事物有所反應？（略）

五點二十分起床。像是喝醉酒或是感冒的感覺。全身都輕飄飄的。昨天早上，正確說來，從前天晚上入口的東西，就只有液體而已。應該這樣繼續斷食嗎？

（略）

引自日記　（一九九七年三月二日　紐約）

今早七點起床。昨天一整天雙手雙腳都在發麻，今天完全好了。但是，已經持續了五天的左腳膝關節的疼痛還在。就像是之前的左腳疼痛轉移到了膝蓋一樣。走路有點困難。讀完野口晴哉的《感冒妙用》，正在讀《愉氣法 1》。

引自日記　（一九九七年三月十七日）

十一點醒來。打電話給後藤。一點過後，後藤來了。

聊到四點，載他到六本木。我在 WAVE 購物。威爾第的《奧泰羅》(Otello)、《德瑞克・賈曼：肖像畫》(Derek Jarman: A Portrait)、保羅・鮑爾斯 (Paul Bowles) 的《攝影》(Photographs) 和武滿徹的 CD 等等。六點回到旅館，在漸暮的光影中，聽著顧爾德 (Glenn Gould) 彈的《賦格的藝術》(The Art of Fugue) 睡白日覺。八點起來。看埴谷雄高的影片，想著微明與闇黑果然不錯。我很容易被影響。

為了治好膝蓋，需要矯正姿勢。有必要讓身體記得正確姿勢。

也許弄一台鋼琴比較好。

在新宿的旅館。《攻殼機動隊》和《新世記福音戰士》的錄影帶。

看到與記憶和整體有關的書籍在桌上堆積如山。

○七四 電影的瞬間

電影必須有奇蹟的一瞬間。例如小津安二郎，只有藍天的幾秒鐘鏡頭。我最討厭純粹只看著物體的視覺喜悅和毫無瞬間、故事表裡一體的那種電影。說得極端一點，像安迪・沃荷（Andy Warhol）的電影《沉睡》（Sleep）和《黑金帝國》（Empire）那樣，沒有說明或故事，只是拉長時間，光用視覺的連續畫面製作一部電影，那是理想吧。

○七五 片段／蒙太奇

我的想法基本上還是片段式的。那麼，該怎麼排列那些片段呢？新浪潮的蒙太奇，用片段的素材拍攝，以編輯手法創作，大概像那樣。蒙太奇拼貼時，可以使用既有的起承轉合式的音樂形態，也可以排得不那麼漂亮，就用素材的原貌隨意擺放。

○七六 差異與重複

後藤　你說的主題和差異，是什麼感覺？

坂本　嗯……可能有點不同。說到主題，是會要求向心力啊。

後藤　一開始就沒有向心力嗎？

坂本　沒有、沒有、沒有。以我來說，不是片段式的就是重複的。「差異與重複」

26

是我的理想，但那樣會賣不好啊。

○七七 Techno文化／故事性

Techno（科技舞曲）[27] 風格的音樂不像遊戲或動畫賣得那麼好，聽眾數目壓倒性地少，到底為什麼？結果所謂的 Techno 文化，就連玩遊戲的人，說不定也喜歡故事性的。音樂和遊戲都一樣，如果沒有特別的變化，感覺神經很快就麻痺了。為了製造變化，創造某種故事性比較好統合。幾乎所有人都不覺得被回收到故事中有何不快，為什麼呢？

○七八 創新

藍圖。不只是音樂，一切都有藍圖。像電影，尤其是好萊塢電影之類，要在桌上重寫無數次情節，直到故事能夠百分百完全清晰，才會開始拍。說到建築，這邊看起來有點曖昧，不過總之先做吧，這種事也不可能發生。無聊的歌謠曲也是由藍圖開始發展成形的。

嘿，不試著做怎麼知道？製作藍圖，我其實很不拿手。像高達一樣，總之天空很藍就拍下來，因為那邊有個男人，總之就先展開故事那樣，我想我並不是刻意受到高達的影響，不過本來我就喜歡這種感覺，而且我也看了很多他的電影，所以是受到影響了。

在這樣的意義上，德布西很重要。每一個瞬間都是創造性的，或者要說創新的（inventive）呢？當然像高達的《中國女人》（La Chinoise）也像是有個輪廓，連德布西這樣的藝術家，也有藍圖類的東西，但是他並不把這個看得很重。不如說，他只是追求聽的喜悅，持續著「發明的瞬間」。我認為德布西在作曲的途中，並不知道自己將往何處去。作曲行為是某種即興。

後藤　在哪裡學到了逃脫之道？

坂本　國中時是德布西，高中是安迪・沃荷，接著是高達。

○八○ 電腦與音樂

ｓｋｍｔ認識電腦是一九七○年，大學一年級的時候。剛好是澤那基斯（Iannis Xenakis）28的學生高橋悠治回日本的時期。一九五○年代美國開始了利用電腦做音樂的潮流，約翰・凱吉也留下用電腦創作的曲子。以電算科學和音樂為主題的

研究，在很多大學成為課題，不過作品多是平凡的東西。其中，有個人將電腦帶到音樂世界，就是澤那基斯。

我為了消滅自己，想使用電腦。

我真的非常厭惡被自己內在的傳統或習慣、規則和理論所糾纏。自己不是用感覺思考如何改變一個個的音符，而是一口氣設想好某個時間內的聲音狀態，導出能表達的公式，讓電腦幫我計算。但是，澤那基斯在某個意義上也還是傳統的音樂家，會想像某段時間內的聲音感覺。說得有點誇張，不過澤那基斯是如同柏拉圖般會想像樂曲的「理念」（idée），電腦則是表現的手段。但是我覺得沒有理念也無妨啊。

完全的偶然，只有聲響發出。比起澤那基斯，我個人的感覺更接近約翰‧凱吉。澤那基斯把電腦當作一種手段，這一點在當時頗為基進（radical），不過他創造音樂的構造和哲學，是很傳統的唯心論（Idealism）。在抹消主題和想像的意義上，約翰‧凱吉則更加基進。我對凱吉的同感，也是從想抹消自己的這一衝動而來的。

○八一 超異象之謎

現在，玩電玩的大概是二、三十歲的人吧，大家都是《超人力霸王》世代的人呢。

我們很幸運，不是《超人力霸王》，是《超異象之謎》的世代。那是片段式的。有種哀愁。沒什麼故事，有時候成為魚類的樣子，只有滿滿的存在的苦澀感。

《超人力霸王》以後，完全變成「故事」了吧？大家都是《宇宙戰艦大和號》那類動畫的世代，所以電玩中故事性也很強，被回收到廉價的神話性裡。朝著一個目的，勇往直前奪得勝利，這樣的模式實在無聊。做遊戲的人還是最好能重讀中上健次[29]或是埴谷雄高[30]等人的作品。

〇八二 感冒

野口晴哉這個人的想法讓我非常驚訝，他認為感冒是身體進行自我治療的行為。

所以感冒發燒的現象不是生病，而是人體為了對付入侵身體的病毒或細菌在戰鬥，所以才會發燒。或像是吃了有害的食物，嘔吐或拉肚子是要把壞東西快快排出去。

當身體快要幫我們排除了，這時候卻吃感冒藥或止瀉藥，反而會弱化天生自然的功能。自己的內在明明能製造出所有的物質，卻改用藥物的形式來攝取那些物質，自體的製造功能就會弱化。感冒了要開心，拉肚子時得感謝，可以這麼想喔。這種想法真是讓人刮（五千次）目相看。

這麼簡單的事，為什麼到現在為止都沒發覺呢？

○八三 想像力

有一次，孩子說想拿掉腳踏車的輔助輪練習，我讓他在腦中想像「順利往前騎」的景象，五分鐘左右他就輕鬆地學會騎車了。

只要想像自己一秒後會到達前方，有這種想像力的話，會在腦子裡琢磨，也不用亂施力，就能學會騎腳踏車了。這種訓練，可以說是使用「氣」或想像力，我想人類是可以用這種能力掌握些什麼的。

合氣道也是一樣的道理，有些身體的使用方式，並不是硬使出「肌肉」的力量。

就連把人丟出去，也不僅是物理性的肌肉用法。

真的只是碰觸到，就能輕鬆地丟出去。音樂也一樣，接下來的音要達到何種強度，並不是靠力學的控制，而是一種想像的凝結。

夢也是凝結。

一瞬的凝結。

某種全像式的、堆積的凝結「砰」地出現。

我呢，大概是五分鐘或十分鐘吧。

有些人擁有超凡的能力，像莫札特，可以在一瞬間迅速捕捉三十分鐘的時間凝結。

〇八四 感官的

對 s k m t 來說，只有敲打、享受電腦時才是感官的。

他甚至曾在夢中敲打過鍵盤。

○八五 想睡的時候就睡／想起床的時候就起床

沒有健康取向。但是，人類原本生來擁有絕佳功能，卻因為社會慣例或者規則、習慣，而變得扭曲歪斜。像是非得在固定的時間去到哪裡等等，全都是在折磨身體，所以希望盡量把身體調回自然狀態。身體，全部都知道。所以，肚子餓再吃就好。

一天三餐這種事，到底是誰決定的？

睡覺前我盡可能不讀書，五分鐘十分鐘也好，盡量讓自己是真空狀態。變成真正的無，讓身體休息。這麼做，睡眠時間也只要三個小時就夠了。沒有所謂幾點一定要睡的事。總之，想睡的時候就睡，想起床的時候就起床。

○八六 自己

雖然愛自己，但不相信自己。更不認為自己是絕對正確，或想跟世界對立什麼的。

我不相信這些事。我這個人，放著不管的話很容易變成「自己一個人也可以」的狀態，為了治療這種行為，我強烈希望他者的入侵。

○八七 愛

愛，或者說戀愛，是救贖。大部分疾病都會因此不藥而癒。

○八八 創新／即興

所謂「創新」（Inventive）並不等同於「即興」。「即興」其實很重視學習的成果。「創新」是發明，所以在想像中，不是用建構的方式，而是把當下必要的「解方」痛快地提出來。所以「文化教養」果然還是必要的。而且，總是敞開自己，讓自己放鬆。不要用藍圖來武裝自己，每天一定要放空（笑）。身體裡蘊藏了龐大的資料庫，會順應時機出現正確答案。我現在所想像的創新的音樂，是在目前被創造出的聲音之外，即使對尚未出現可能性的未來之聲，也繼續編織著彷彿有所謂正確解答的「部分」的模樣。從資料庫檢索出來的，不是什麼整體和部分的統合性啊。

114

〇八九 詩

詩到底「真確」與否，讀了就知道了吧。現在的文化，把前提說明當成必要的，我覺得去掉前提，能兀自成立的便是詩。德布西的創新性正在這裡。在時間之中，在音樂流動的時間帶裡，能發出最正確的聲音的，便是詩。詩意的。

所以，到底是「真確的詩」？還是「刻意搬弄知識寫出來的詩」？一看就明白。

瀧口修造也是，他的作品並不是全部都很有意思，不過他就算毫無脈絡地只是排列語言，也是詩。德布西周圍，有很多「似是而非」的存在，沒有任何人留名於歷史。留下來的，只有那些能成為詩的表現。

○九○ 法布爾／晨間讀書

讀著《法布爾昆蟲記》的 ｓｋｍｔ。法布爾 (Jean-Henri Casimir Fabre) 鉅細靡遺地觀察昆蟲，發現了只能以奇蹟稱之的身體構造和生態系。正因如此，法布爾不讀《聖經》，也不上教會。眼前發生的事已是奇蹟，他說，見證了奇蹟的人沒必要多做些什麼。早晨，讀法布爾。

東京有很多有點意思的事喔。人類使用語言，但我有點無法相信語言。和昆蟲行為不同，人類創造出來有點意思的事就算累積起來，我也不覺得會變成多厲害的事。

〇九一 埴谷雄高／屍體

「他讓我認為黑暗也很美好。」

看了作家埴谷雄高的追悼訪談節目的重播，skmt這麼說。

聽了這句話，我向他報告參加埴谷雄高「告別式」時的事。新宿寺廟的接待廳裡，擺了照片、康乃馨和一些花，另外，就只有棺材中埴谷雄高的屍體而已。去世後過了四天，白蠟般半透明的容顏，下巴處長出了鬍子。跟他報告我第一次目不轉睛地盯著屍體，比起埴谷雄高的死亡，我更驚訝鬍子竟然還會長出來。

所以啊，現在嚴重的世界危機哪，可以說就是人類把包括人類在內的生物，都當作

「物」了。會長鬍子表示還活著，但埋谷先生確實死了，活著的人和死去的人的差別到底是什麼？人類的身體，是由水和氮等物質所組成，聽說收集起來，成本不過三十七日圓左右。把那些物質都收集起來，放到瓶子裡再怎麼搖，也不會變成人類或生物。生物之所以能成為生物，不是物質的集合。生物並不是物。最近複製羊出現了，宛如人類已能造出生物，引起了軒然大波，然而那只是利用已經存在的羊再造出一樣的東西而已，並不是把靈魂注入生物之中。

○九二 靈魂的殘缺者

當福特萬格勒（Wilhelm Furtwangler）一指揮，我們就知道，那些經常被平凡的音樂家放過、看似無趣的音符排列，其實厲害無比。不如說，對他來說，聲音排列就是

音樂，就是主角。形成了超越結構或理論性的世界。就算是Do、Re、Mi的音符排列，也有滑音的彈法跟粗暴的彈法，即使理論相同，音樂上也截然不同。那才是真正的音樂。現在能夠用MIDI等做音樂，即使技術上非常高超的孩子們，我認為他們音樂中的不可思議和神祕性，也就是音樂性，是相當欠缺的。就好像生物這種東西，不是物的聚合體，而是有像「氣息」般的東西存在，因為有氣息充滿其中，物質的凝結才能化為生物。用MIDI不管做得再精緻，也成不了福特萬格勒像神一樣噓氣成息的「Do、Re、Mi」。靈魂已經沒了。匱乏。所有的人類，都是靈魂的殘缺者。

○九三 原始音樂

來開個原始音樂教室吧。音樂啊，敲敲就會發出聲音，敲法不同，聲音就會變化，

連物件和材料都千差萬別。取名為原始音樂。原始主義的，原始般的音樂。

敲打、磨擦、或是用自己的聲音都可以。這種就叫行為性吧。但是，現在的音樂，

是由沒體驗過「敲出聲音」的人們所創造出來的。完全從現象分離出來，要說的話，

只是紙上談音而已。座標軸上的音樂控制著不管是流行或是任何範疇的音樂。

所以，我才想要稍稍喚回原始的聲音。約翰·凱吉想出預置鋼琴（Prepared piano）[31]，

在琴弦上放橡皮擦或是鉛筆等做法，就是因為想用鋼琴彈出峇里島的甘美朗

（Gamelan）[32]音樂。

○九四 指揮／圖像

指揮沒有劇本，什麼都沒有。沒有比這更不可思議的工作。

指揮做的事，是能不能給出圖像，給出畫面。和管絃樂團的成員看著的畫面相比，注視著整體圖像的指揮更了不起。想要跟著這個人往前走，自然會生出活力。卡洛斯・克萊伯（Carlos Kleiber）在維也納愛樂時有個故事，他指揮的手雖然動起來了，維也納愛樂的樂手們，全都不知道聲音要從哪裡開始才好。「對不起，不知道要從哪邊開始發出聲音。」「那再重來一次吧。」克萊伯說著，再次揮舞起指揮棒，結果還是一樣（笑）。重來幾次都一樣。很不得了吧。配合聲音或是跟上旋律，都是樂團的工作，隨便你們自己演奏吧，能這麼說的是好的指揮家。音樂圖像的分量愈多，就是愈好的指揮家。所以克萊伯和福特萬格勒並列指揮雙雄啊。

一九九七年三月十九日　東京

在新宿旅館的房間。他坐在床邊的椅子上，很放鬆。

兩天前才訪談過。但是今天也拍了紀錄用的影像。

這回的訪談也兼做CD書《DECODE 20》的調查研究。

◯九五 快閃記憶

從前上下學的時候，我經常做一個訓練，把在電車裡聽到的聲音一一舉出來。

人們說的快閃記憶就是這回事。鏗噹鏗噹啦、嘶嘶啦、風啦，外頭的唧啾聲、喇叭聲等等。我會在腦海中寫成條目記起來。聲音在景觀中大量地存在。但是，並非把那些聲音轉換為語言再記下來。不過，說到「石頭」，就像纏繞在「石頭」的聲音紀錄被檢索了一樣，作為索引的語言是存在的。

國中時，我去上英文課，有一種訓練是盒子裡放了很多東西，讓學生快速看一眼，用英文單字說出還記得的東西的名字。朋友們大概只能講出五個，我能說出二十個以上。所以，跟用眼睛記憶一樣，總之我的短期記憶出類拔萃。快閃記憶（笑）。

可是那一瞬間雖然是記住了，十分鐘後就已經忘了。要從短期記憶植入長期記憶，需要更多的想像力。聲音也是一樣，我可以如同錄影般記憶。不過，那也很快就會消失。

○九六　高橋悠治的手

是小學五年級的時候。

母親帶著skmt去青山通的草月會館舉辦的高橋悠治演奏會。第一次去那種地方，也是第一次聽高橋悠治這個人的演奏。他坐在接近正中間的位置，從頭到尾直盯著高橋悠治彈鋼琴的手。演奏會結束，他發覺自己已成了高橋悠治的迷，對著走出大廳的高橋悠治，他心頭怦然不已，卻一句話都說不出口。

○九七 電腦／骰子

後藤　但是，實際上把自己作的曲子交給電腦作，你是怎麼想的？

坂本　當時，是還沒有電腦的時代。美國從六〇年代開始用電腦作曲，大概有一百首左右，但還是使用「打孔卡」（Punched card）的階段。所以，電腦的代替品，是亂數表或骰子。

○九八 治療行為

男孩們以前都背著黑色書包上學。而女孩們背著紅色書包。

124

他一個人背著褐色的書包，穿著西裝外套上學。雖然和母親說過「想跟同學用一樣的東西」，但不被允許。他說那是「創傷」。所以，升了中學，必須穿制服的時候，他偷偷覺得開心。為了從「創傷」逃離，他並非回歸和他人相同的世界，而是讓自己接受「不一樣也可以」的活法。對他來說，做音樂這個行為，就是治療創傷的行為。

〇九九 最愛老爸

說到美國文化，自然就是《最愛老爸》（My Three Sons，中譯《三代同堂》）[33] 影集了。非常嚮往啊！穿著鞋子進到家裡呢，看這齣影集就像去了紐約一樣。《最愛老爸》的影響非常大，老爸絕對不生氣，才不會生氣呢！

一〇〇 戰爭遊戲

小學中年級之前老是看些西部片，五、六年級時看打鬥片或戰爭片。

家裡的院子長滿草，獨生子的他，逼不得已，只好一人分飾兩角，扮演美國兵和德國兵。

一〇一 懶惰鬼／討人厭的小鬼

小時候，知道些學校沒教的事，好像比較帥氣。我一點都不喜歡學校的課業。

一〇二　朋友

我聊共同話題的朋友。

成績？進高中的時候還很好，可是畢業時已經完全不行了。小學讀的學校是不出功課的，在學校上完課就是玩。那一直影響到後來，在家裡我也不讀課本喔。我自己很快速地確認了十九世紀後半到二十世紀的音樂史，也學了數學什麼的。當然是自學。但我不會努力去查資料。是個懶惰鬼，討人厭的小鬼啊。在哪裡都沒有可以跟

大學時期很黏的「朋友」，現在幾乎都沒有交流了。當時明明每天都混在一起。報紙上經常看得到，大企業家那種人回憶過往，不是總愛提到「朋友的重要性」嗎？那種都不可信。高中和大學時期，最能稱得上「朋友」的反而是高中教現代文的老師。

從我還在學校時就是「朋友」了。不過在學校裡，我們表面上還是假裝成老師跟學生的樣子。

一〇三　韓波和伽羅瓦

十八歲時曾想過要放棄音樂，也思考過自己能做什麼。韓波（Arthur Rimbaud）[34] 十六歲時已經寫出那麼好的詩，數學家伽羅瓦（Évariste Galois）[35] 在決鬥的前一天，沒寫遺書倒是寫了論文，第二天決鬥時死去。我憧憬那種活法。

一〇四　父親／書

父親雖然是編輯，卻從來沒給過我讀書建議。不過，我可以隨意從書櫃拿書來讀，裡面有幾本我至今還沒放回去。

一〇五 搖滾體驗

在披頭四以前，對美國的流行音樂完全沒興趣。

遇見披頭四是在小學五、六年級的時候，很驚訝竟然有跟巴哈和古典音樂完全異質的存在。中學時代也聽衝浪音樂（Surf music）。高中時代聽了灣區的迷幻系

（Psychedelic music）和齊柏林飛船（Led Zeppelin）後，迷上了以罐頭樂隊（Can）為中心的德國搖滾和前衛搖滾（Progressive rock）。但是並不喜歡深紫（Deep Purple）樂團，或是在搖滾樂裡使用古典語彙的團體。

因為他認定「搖滾樂非用吉他不可」，對於難得逸脫了音樂史的搖滾，卻回歸到古典世界，這點讓他很生氣。雖嚮往吉他，不過是「懶惰鬼」，所以沒想過要練吉他。因為和高中朋友組了樂團，彈了糟糕的爵士樂和巴薩諾瓦（Bossa nova）。

一九六七年，高中一年級，正值爵士樂燃燒殆盡前的最後光輝。他和德布西的相遇，比那還早一點。到七〇年代初期為止，就連在新宿街頭，都見得到高唱自由、解放和愛，光腳走路、留長頭髮的人，但進入七〇年代以後，不論是東京或倫敦，全部都淪為「時尚」了。搖滾樂不得不和嬉皮、嬉皮文化緊緊相連。但是華麗搖滾（Glam rock）只是商業主義，令他十分反感。在他的內心，搖滾樂在德國搖滾時期就結束了。

130

一〇六 鋼琴

雖然明白鋼琴內部的運作系統，不過能與其合而為一，是在十歲或十一歲的年紀吧，因為感覺到像是自身的延長一般，沒有了他者性。與其說是理解，不如說是身體自主動了起來。

孩童時期，從學校回到家，一個人彈著鋼琴，母親出門回來後聽到他彈的音樂，會問：「在彈什麼呢？」他回答：「不是特定的曲子，只是隨手彈彈而已。」這樣的說法曾經嚇到母親。

鋼琴已經不是有待挑戰的工具，可以什麼都不想，人琴合一。

一〇七 不找工作

不想找工作，從還是小學生的時候就一直這麼想。升大學四年級時，不是所有人都在苦惱找工作的事嗎？一九七四年大學畢業，一九七七年研究所畢業。總之不想找工作，想繼續當學生，於是拜託家裡讓我念研究所。可是，雖然總算進了研究所，和指導教授見面的時間，加起來大概連一個星期都不到。

一九七六至七八年的三年間，擔任錄音室樂師，忙得不可開交。錄音室樂師這種工作是用時薪計算，報酬極為優渥。算是某種肉體勞動者，類似按日計酬的工作。那兩、三年間，真的完全沒休息，一天工作十二小時以上，不過除了錢以外，什麼都沒留下來。硬要形容的話，像是機器一樣演奏。那份工作延續到YMO[36]的初期。

那時在錄音室都工作到深夜十二點，之後再進到錄音間則是為了製作自己的專輯《Thousand Knives》（千刀）[37]。從事錄音室工作，是沒有名片的世界，換句話說不需要個性。可是創作個人專輯之後，需要把自己推向社會，這麼一來，就得把錄音室工作完全停掉。我雖然是演奏家，也創作音樂並從事編曲，在製作自己的專輯時，會想要用「programming」（編程）[38]的方式一手包辦。用電腦做就好了，我對於因programming 出現而消失的錄音室樂師，絲毫不感同情。

一〇八 貝托魯奇導演的話

他為《末代皇帝》的電影配樂作曲時，貝托魯奇說了好幾次：「別帶電腦來作曲。」被這麼說，感到強烈不愉快的他，把機器設備全部都運到倫敦，還做了樣帶。並且準備好錄音室，請貝托魯奇來。聽完樂聲後，貝托魯奇說了：

「這沒有雜音。」他說聲音與聲音之間，怎麼沒有那些敲琴鍵的聲音、椅子磨擦的聲音。當時，他想對方已經說到這地步了，我們就把雜音也取樣（Sampling）進去吧。

而不使用合成器編寫此一主題，也成了後來組三重奏的契機。

一〇九 形象的混血性

某種混血性是生命力，或者說是美的根源。

一一〇 在旅館的房間

某天他在旅館裡聽的 CD 是武滿徹的《翼——Wings》。

「旅行時會帶上的音樂就是這類吧。邁爾斯・戴維斯（Miles Davis），是和聲與音色……史萊與史東家族（Sly and the Family Stone），也算是這類。我的節拍的原點。」說著他把 CD 拿出來給我看。

引自日記　（一九九七年三月二十五日　巴貝多）

六點半出門，坐八點二十五分 AA 的班機抵達巴貝多（Barbados）。

巴貝多很熱，乾淨的旅社。利用 MSN 撥接跟紐約那邊通話及收發電子郵件。

從前一天開始感冒了，所以一直戴著帽子、圍著圍巾。面對急遽的天氣變化，心理和身體都還沒準備好。流了很多汗。給頭後側保暖。晚上醒來時，確認感冒已經好轉。

難以置信地，身體狀況很好。搭水上快艇或水上摩托車。在泳池游泳。踏浪。鳥兒進入房間。被晒到全身痛。

一九九七年六月十九日　東京

下午，在代官山Ｋａｂ的辦公室。ｓｋｍｔ很久沒在東京久住了。這次是因為父親因急病住院。持續低燒，在一夜之間免疫系統失效，出現了會攻擊自身白血球的抗體。肺部被攻擊，呼吸變得困難，據說全身都不行了。他說著父親的病況，接著邊說邊展示他用數位相機拍下的醫院風景。

一一一　自體免疫力／自體治癒力

我們的身體裡，存在很多病毒和真菌、細菌，維持著平衡。在體力相對低下時，就會發病。其實，如果能在日常生活中提高自體免疫力、自體治癒能力是最好的。熊或是獅子等動物生病的時候，就什麼也不吃。人類也有斷食療法，說到底不過是動物早就在做的事。不是聽說有種喝尿養生法嗎？我問了實際研究此一療法的人，他說尿液裡雖然有身體的廢棄物質，但裡面也有免疫系統的資訊。我最近在做整體療法，也是想提高自體免疫力。

一一二 療癒音樂

為了父親，他首次創作了療癒音樂。

在工作室用 programming 的方式作曲，是給父親獨自在洗腎的三小時裡聽的音樂。

父親聽了那音樂，說「很美的聲音」。

他從十幾歲起或是在藝術大學的時期，對音樂療法本身就有點興趣，也去上課。但是，從事音樂療法的人，音樂品味大都很差。完全不行。要讓療癒音樂不那麼土，不得不在音樂中加入知性的操作。其實平常也會這麼做，譬如，因為單純的 Do、Mi、So 讓人難為情，就改成 Do、Mi、Ra、Si。不過在這麼做的同時，聽音樂的人也會聽到作曲者的知性操作。這麼一來，「療癒」效果就降低了。就像是，如果有人要你只能用平假名寫詩，那很困難吧。比起要你用小學一年級學生也能懂的語言寫作，寫論文還比較簡單。所以，要避免不分析就聽不下去的音樂。在這個觀點上，甚至連德布西都太知性了。厲害的是莫札特。

排除被各種習慣束縛的思考慣性。為此，要放下肩膀的力量，讓全身放輕鬆，深呼吸。他在創作時會如此想像。

138

並不是什麼抽象式的救贖，具體上自己能做的，也許就是用音樂達到治療的創作工作。雖然是抱此目標的初次嘗試，但很清楚自己正在做的事。比如，若用了這個音，α波[39]就停住了，就得知道「這樣不行」。光是要讓舒服的、消除緊張的音樂狀態持續下去，作曲者有必要維持某種內在的緊張狀態。要說「純粹」，或說更接近單純，但也蠻無聊的就是了（笑）。真的要做出不止於人類層次的知性滿足，而彷彿是天使所創造的音樂啊……

一一三　病人……

當時間裡存在了例行公事或是規則，就會封印住那時身體的自然需求。像是今天雖然肚子痛，可是幾點一定要到……等狀況，會壓抑生理需求吧？可是，病人因為是

……都比一般人更容易反應，因為那會強烈地影響身體。

一一四 致野蠻

就算是淋浴，也習慣不用肥皂洗身體。使用石油為原料做成的肥皂的話，皮膚的力量會弱化，會損壞。用整脊、瑜伽、氣功或呼吸法來提高免疫力。就算是消除病菌，也有限度。捨棄一天非得吃三餐，或是睡眠時間非得八小時等工業革命後才捏造的、對都市生活制式規律的執著。人們不再尋找神聖場所，也失去掌握風水的能力和技術。要再一次回歸野蠻，啟動已鈍掉的知覺。取回生命的基本，然後運用它。

換句話說，就是進食、呼吸、歡笑喜悅、傷悲流淚。

在一種對自己的身體訊息非常敏感的狀態中，對於「顏色」、「聽什麼」、「要去哪裡」

一一五 敏感／鈍感

敏感的人要活在現代的社會，非得變遲鈍不可。

要養成不會感冒的身體，不這樣就不能保護自己。不過，當你對身體的變化和歪斜變得遲鈍，自然也會出現反彈。若是敏感的人，和社會合不來，則必須改變生活方式。辭掉工作，學校什麼的也不用去了，做什麼改變都好。

一一六 讀史記

現在的目標。讀中國的《史記》，讀完以後，學電腦程式設計語言 JAVA。《史記》和《聖經》一樣，就像是很多書籍的總集。人類的悲喜劇、欲望、成功、智慧、戰略。日常及權力鬥爭。看人類的美好以及愚蠢。

引自日記 （一九九七年七月五日　倫敦）

今天六點起床。不過在身體總算習慣了英國時間的時候，卻不得不回日本。打了電話給父親。他開始二十四小時吸氧。說肺功能稍微恢復了。十點半有人來接我。十一點開始和赫克托·札祖（Hector Zazou）排練。兩點開始總排。

引自日記 （一九九七年九月十四日 倫敦）

把《untitled 01》改成弦樂四重奏、長笛、法國號和鋼琴。七點半開始正式來。麥可‧尼曼（Michael Nyman）抱怨著他很想跟我合作。和菲利普‧葛拉斯招呼致意。他好像很熟悉我的音樂，約好紐約再見。很驚訝是那位魯西迪（Salman Rushdie）朗讀，極為知性又有趣。和鮑伯‧威爾森（Bob Wilson）打招呼。十點半結束「Meltdown」的特別音樂會。超精彩的一夜。在派對見到艾佛頓、MO WAX 的 DJ，以及彼得‧蓋布瑞爾（Peter Gabriel）。

十點起床。舒緩地泡半身浴。過十二點以後退房。去看位於貝斯沃特（Bayswater）的新旅館 The Hempel。超棒！完美的極簡風裝置藝術般的旅館！也看得到道路對向的庭院和長期旅居用的公寓。四點以前出發。LHR（倫敦希斯洛機場）。六點起飛。鄰座是一位日本男人。不說話。睡了一下。很睏。讀《人生遊戲入門》。過了一點抵達。到晚上仍不可思議地毫無睡意。啊，是時差！

引自日記 （一九九七年十一月二十日　紐約）

完全的風景？

勞動

女性

性別

男性的暴力、女性的暴力

男性對男性的暴力

男性對女性的暴力

女性對女性的暴力

女性對男性的暴力

性別對性別的暴力

同志運動

從昨天到今天，做了到 M 31 為止的初步混音寄到倫敦。今天要做到 M 33。久違地去了本村庵。看高達的《第二號》（Numéro deux）。

在惠比壽花園禮堂的後台。這幾天，在花園禮堂舉辦了和視覺藝術家岩井俊雄的合作表演活動。在彩排開始前接受採訪。

一一七　希望

為了一九九七年上演的歌劇，skmt 頻繁地和村上龍通信。

還只是剛看得到輪廓的階段。對於這齣歌劇選擇以古典為底，他還是覺得不太對。也還有最初的執念，曾想過製作多語歌劇，以共通主題為基礎，請不同的原創者寫故事，再做出拼貼風。他在不斷嘗試錯誤中創作。

要說是隱而不顯的主題嗎？想說的是「共生」。可是好像又不喜歡把題目說得太過清楚。說到「共生」，就會想到「希望」，像是想要更好的、積極的世界觀？

可是，積極這種事，不光是歌劇或小說，各種文類都很難表現。幾乎都是悲劇，所以大部分都不會想用古典為底。如果是六〇年代的話，還擁有對社會的「希望」，也還存在著政治運動，當然如今已經沒有那種希望了。所有地方都失去了希望，陷入了谷底狀態，正因如此，才更需要理念和理想。所以，即便說是理念，以前那種「不得不如此」的意識形態，既成不了理念，也成不了理想。不過，雖然是素人，我也想要稍微學習遺傳或進化，是因為在人們意見紛亂之前，我可以說自然是如此，事實是如此，不如說我覺得這些事還更能成為「希望」。

一一八 DNA

例如說藉由DNA來尋找自我的認同（Identity）。

DNA的核酸序列中，有高達百分之九十五的內容被稱為「垃圾」，即無法解釋且不直接進入遺傳的資訊。然而，從也許人類成為人類之前，過往的生物資訊，一直到尚未發現的、未來的我們的同伴的資訊，都沉睡其中。把DNA作為冒險故事來思考。那樣的拼貼。故事不必然是人類演出的戲劇。

一一九 聲響複雜，音樂極簡

我發現迄今為止都在聽電音或嬉皮流行樂的孩子們，感覺聽起史托克豪森和澤那基斯，也會面不改色地說著「好酷」的這一刻終於來臨了。剛好我在十八歲左右也

是那樣的感覺。從所謂藝術的詛咒之中、也從所謂流行樂的束縛中脫離，能夠自由自在的感覺。九〇年代的音樂已經完全解體，接近幾乎什麼也沒有的歸零狀態。雖然非常無聊，但發展到這裡，不僅超越電音，又稍微朝向不同方向，尤其是「音響系」[40]等。

一二〇 訊息？

現在人們尋求的聲音，是在聲響表現上相當複雜，但音樂上極簡的吧？那很有趣。

《untitled 01》所屬的獨立唱片廠牌 Ninja Tune 推出的重新混音盤也一樣，拼貼了古典風的音樂，在那複雜的噪音加上的旋律，不管是流行歌或其他什麼都很好。

現在，我不太關心如何透過音樂傳達訊息。在意的是透過聲音，創造出共生狀態。

一二一 重啓／重新開始

二十一世紀的前半，五十年左右的時間，一定得清償二十世紀的債務吧。一定得從哪裡開始重新來過吧。雖然一向都說，在產業的齒輪轉動下，因為空氣、水、和人類的生活都已被決定了，一切無法重來。但我倒覺得思考重啟、重新開始的時機終於來了。

一二二 過敏

化學物質所引起的各種毛病，是身體表示不喜歡的反應吧。過敏是其中典型，精子減半，也是生物體傳達了不想活在這個環境的訊息。反過來說，對「理性」敏感地表現出不適合的反應，我認為是在說著「想活下去」、「想倖存下去」的意思。

一二三 直排輪

知道平衡生理學嗎？是從「人類為何能站立」這一點展開的。眩暈的研究。眩暈，是因為無法站立吧。可以透過練習來提升取得平衡的力量。小學時曾經跳過半埋在地上的輪胎吧？研究說，有那種設備的學校跟沒有的學校，學生生病的比例差異大到令人吃驚。我開始溜直排輪了。

一二四 選擇

自然食品，或是整骨整脊。

七〇年代左右學生運動退潮時，我曾以為那是一種「逃避」，心存反感，現在才知道，那是相當不錯的選擇。如果能早點發現就好了（笑）。人類啊，果然不被逼到生死關頭是不會做選擇的。在這種意義上，有種在臨界點醒悟的感覺。

一二五 假聲男高音

前陣子第一次聽了假聲男高音詩拉法（Slava）。因為我總是慢半拍。太感動了。普通的OL或是老太太也會喜歡的聲音，實在很厲害。酷，中性，極簡，那讓人以為是生物科技創造出的人類啊……

一九九八年七月二日　東京

一二六 蒙古

去了蒙古。搭直升機從烏蘭巴托到俄羅斯國境之城木倫。

從那裡開始，坐上俄羅斯製的吉普車，在草原中開了四個多小時。在巴彥珠爾赫村住蒙古包，再和副村長一起在吉普車上晃著，去到一小時左右車程的地方，就是那位薩滿所在之處。在蒙古，人們和家畜一起逐水草而居，不會永遠住在同一個地方。

村子不是我們一般想像的村莊。因為還是有個國家的形態，行政上姑且稱之為村，可是眼前展開的只有無限遼闊的草原而已。被尊為「蒙古第一」的那位薩滿，是位八十五歲的老婆婆，她的蒙古包裡，連電都沒有，當然也沒有電話，想問問題，就只能「去那裡」見她。

這個村裡第一次有日本人進來。村子裡最會跳舞的孩子們舞蹈著，為了招待大餐還殺了活羊，也搭了讓遠來客人住宿的特製蒙古包。

薩滿的老婆婆只會講類似古蒙古語的特別語言，所以首先靠她的女兒一邊餵奶一邊將媽媽的話翻成蒙古語，接著由蒙古人的口譯為我翻成日語。她唱著歌，一邊打鼓，在附身後口吐神之話語。生了病去請教她，家畜走失要上哪兒找也詢問她。skmt只問了她一個問題：「這個世界會滅亡嗎？」

一開始請示她後，薩滿老婆婆說，因為沒奉上供品，神明發怒了。說是供品，也有指定，像是糖果或錢，或摩托車用的機油等。和我們一起去的蒙古人也因為不懂「規矩」，吵了起來，放了糖果還放了錢，本來心想算了、回去好了，結果神喻來了。

問了「這個世界會永遠存在下去？還是，很快就會滅亡呢？」結果，回答是兩年後蒙古總統會換人。清楚地說出了名字，是個個子不高，方頭大臉的男人。但是，至今並未出現叫那個名字的政治家。不知道世界會不會滅亡，薩滿口中的神喻只有那樣。啊！這讓人思考很多事。對那位老婆婆而言，所謂的世界就是草原，就是蒙古。

應該也沒有地球這種「茫然抽象的意識」吧。問「世界會滅亡嗎？」這個問題並不奇怪，對我們而言是切身相關的，可是「世界」或「地球環境」這種想法本身就建立於某種受限的意識之上，對那位薩滿來說，「世界」是不一樣的吧。那時想到，我們說的「世界」或者「地球環境」的詞彙本身，是非常封閉的事物，終於深刻了解到這件事。「世界滅亡」什麼的，聽來不是很普通的問法嗎？但是對薩滿老婆婆來說，一點也不普通。

154

一二七 皇帝的墓碑

蒙古南方廣袤的土地，是漢族主宰的中國。那是丟了稗或粟等小米就能收穫的土地。而蒙古北方貝加爾湖對面的西伯利亞，充滿微生物和植物循環的沃土一望無際。然而，其中幾乎都是毫無綠意的沙漠。為了琢磨剛開始創作的「歌劇」構想，來到了這裡。

他讀起了從前主宰這片草原，築起巨大游牧帝國的皇帝的墓碑。

其中鐫刻著這樣的文字——

「永遠不要挖掘草原。挖掘草原是野蠻漢族所行之事。」

不能挖掘喔。挖掘的話，草會死滅。在長著不滿十公分的草地上挖掘的話，草會死，羊也會死，人類也會死，馬上就會沙漠化。一切都成立在臨界的均衡之下。

一二八 蒙古包之夜

看到星星了。

像會刺人的星星。

夏季到接近半夜十二點，天仍微亮，早上也從五點左右天就亮了。

所以，全暗的夜晚極短暫。

住在蒙古包的半夜，出去外頭看看。

如此繁多的星星。像會刺人般的星空。

一二九 沙漠飛行

小型的噴射機，飛行高度往上拉高到六千公尺。

窗外，完全沒有綠意的沙漠伸展至地平線。skmt用數位相機記錄沙漠。以時速四百公里持續飛行一小時，風景完全一樣。

毫無綠意的地面，即使出現了蒙古包聚落，到下個聚落前的一百公里左右，又是同樣一無所有的風景。恐怕騎馬也得花上五個小時吧。看得見寺院之城哈拉和林。在沙漠的正中間，四周全是沙漠。是怎麼生活的呢？他想著這些事。

在戈壁上方飛了三小時左右，終於，他發現自己的眼睛變得對綠色極為敏感。發覺自己內在的生存本能會讓雙眼在風景中拚命地探尋綠意。有綠色，表示有草，有草，表示下方有水。本能覺醒了。眼睛追蹤著沙漠表面的點點綠意，水的痕跡。

一三〇 日常的奉獻

美麗的早晨，副村長嘴裡說著務必要來，接著帶我們到了那風景所在。

河川流經的那個地方，是各種傳說持續流傳的神聖場所。

副村長將手指浸到伏特加裡，先將酒水獻給精靈，被濯身體後乾了杯。那行為是日常而微小的，並沒有高聲宣示的意味。不過，實際上，和世界，或者和日常是相連結的。不說「共生」或是「環境」，取而代之的是日常的奉獻。

一三一 成吉思汗／文學

為什麼在這麼貧瘠的土地上，幾千年來就只出了一位建立偉大帝國的成吉思汗？關於這個問題，說來或許有點怪，可是我想答案還是「文學性之物」——是傳奇故事（Romance）。首先，對他們來說，原本並沒有所謂的國家概念。即使是日本，在江戶時代以前，誰也不會用「日本」這個框架來思考自己的國家。黑船由外國來到日本，於是首次出現了「日本」的概念。所以，不管是國家或者是民族概念，全都是「文學性的」。成吉思汗喚起了「文學」，因此首次出現了整合性。如果不是這樣，也不會去侵略其他民族了。

因為政治也是文學。很奇怪的是，用一張紙，民族就會行動，戰爭也會發生。所以，反過來說，好的政治家全都是文學家。成吉思汗召喚出的「文學」在他死後大概延續了三代之久吧。但是，為了維繫這樣創造出的「國家」「經濟」是有必要的。但因為是「沙漠」，如果不非常努力是做不到的。這個帝國好不容易撐了下去，但僅僅延續到三代左右，最終還是在沙漠中分崩離析了。

一三二 貧窮的平衡

蒙古，很偶然地是一個土地貧瘠的地方，就像記憶體很小的電腦一樣的狀態，維持著極限狀態的共生，不過其實地球整體也像是蒙古一樣，並沒有那麼大量的記憶體。用日文說到「共生」，那聲響聽起來相當地富足，可是實際上不一定是那種印象。「共生」的「一般模式」，最容易理解的是「太空基地模式」。在這個封閉的空間裡，人口調整、資源儲備、循環和循環控制等，如果不綿密地操作的話，稍微出點事就會影響到全局。但稍微深思的話，地球也是這樣喔。地球上，太陽能是唯一從外而來的能源，其他全部都是封閉起來的。因為地球很大，有貧瘠的地方也有富裕的地方，是相當隨興的分布，但那就等同於宇宙艦地球號。不過，像現在這樣，資源和人口的關係愈來愈緊迫，地球也就愈接近太空基地模式。這麼一來，為了人口調整，會出現各種現象。譬如，戰爭如此，現在喧騰一時的「環境荷爾蒙」也是如此。

「人類」知道人口過度增長，結果是自己殺了自己。

生態系統的平衡狀態是各個貧瘠的地方，安然於各自選擇的生存方式之中。日本是「過度」，所以擺幅過於巨大，很難到達「平衡狀態」。「共生」雖說是生態系的均衡，可是對光與影的部分，感覺相當明顯。愈思考愈覺得所謂的共生，絕非所謂的烏托邦，是非常嚴酷的地方。

一三三　輪迴

草原之上，到處散落著動物的骨骸。不只如此，草原上都是糞便。死亡，就像是排泄，和糞一樣。因為是循環和再生，會出現輪迴思想也是自然而然的吧。

一三四 羊骨的骰子

死亡就在身邊。而且極為近身。他在蒙古唯一買的東西，是給孩子的玩具。羊骨的玩具。那形狀做得像骰子一樣，四邊的樣子都不同。各面的名字是，羊、山羊、牛、駱駝。孩子們丟著那骨頭骰子玩。

一三五 呼麥／長調

呼麥（Khoomei）[41]——牧童叫喚動物或人的聲音，草原中經常響起的聲音，旋律和

泛音，那絕非在風中會輕易消失的聲音。家畜們邊吃草邊散開的時候，聽到呼麥的歌聲就會聚集。在烏蘭巴托的餐廳，中央歌舞團的優秀音樂家前來唱了呼麥和長調（Urtiin Duu）[42]。長調也有非常厲害的泛音，是很呼麥式的演唱。非常高亢，聲如裂帛。很有趣，那種長調的唱法，就算同樣的曲子，在草原地帶和俄羅斯國境附近的森林地帶，似乎是不同的。

草原的長調，森林的長調。

一三六 TV和道路

TV是神話製造機。就像成吉思汗創造了文學來一決勝負般，TV製造了神話。

為什麼美國TV那麼發達？那是因為在美國廣大的土地上，住著各式各樣的民族，

沒有「美國意識」。和基督教一起，TV創造出人們的「共通神話」。所以，美國總統動不動就在TV上演講。

草原和沙漠裡沒有鋪好的道路。「不要開路、別看電視」——如果成吉思汗在世的話，或許會這麼說吧。物質與資訊增加，也就是神話增加了。開了道路，來了觀光客，轉向貨幣經濟，就會是一切的終結吧。

一三七　地球上的地方……

後藤　　最近有什麼想去的地方嗎？

坂本　　想去非洲的俾格米矮人族森林（但因為那邊處於內戰狀態，很難成行），還有美洲的下加州（Baja California）[43]（那裡有微生物的巨大共生場。形成黃色、藍色、綠色和紫色混雜的各種微生物層，創造出極為色彩繽紛的曼陀羅）。

Safety is no accident.（安全絕非偶然。）

一九九八年九月二日　東京

東京都內。他在新設的工作室。

因為是剛搬遷，帶來的鋼琴旁邊還擠了電腦和樂器的電線。

鋼琴上面或是椅子旁擺放的籃子裡，放了幾根「炭」棒，牆上隨便地貼了雜誌上剪下來的時尚照片和銀色包裝紙。他坐在椅子上，膝蓋上放了筆電，把想到的事情不斷輸進電腦裡。

一三八　歌劇式的事物

先不管歌劇是什麼，我對歌劇的關心，大概從相當早期就開始了。大約在十年前，我經常和淺田彰聊到歌劇，在義大利和朋友見面時，也曾提到：「我想寫歌劇，正在考慮應該採用哪部原作。」

當時，我腦中想著的是像三島由紀夫或是中上健次的作品。再回頭想，我想著要將中上健次的小說《千年的愉樂》音樂化時，關鍵字就是「歌劇式的」。

對我而言，「歌劇式」就等於華格納最後的歌劇《帕西法爾》（Parsifal）。大家耳熟能詳的《費加洛婚禮》或是《蝴蝶夫人》等，我當然也知道個片鱗半爪，不過到目前為止，我幾乎沒看過。

剛才我雖提到「歌劇式的」，然而對我來說「歌劇式的」作品之背景中，存在著曾於六〇年代現代音樂潮流中占據重要地位，被稱為「劇場作品」（Theater piece）的劇場

166

式音樂作品。像是菲利普・葛拉斯作曲的歌劇《沙灘上的愛因斯坦》（Einstein on the Beach）等，作為音樂以外的要素，像是人們的動作，演奏者的動作，是一部綜合這些動作的音樂作品。

就算是以前做的「ｆ」的音樂（《untitled 01》），或是我平常的演奏會，一定會放進影像和語言的元素。當時，為了四到五分鐘的曲子，只使用了影像和語言。對我來說，「歌劇式」作品的想像基礎中，存在著作為「劇場作品」的「歌劇」。

一三九 二十世紀的總結／共生

雖然是創作「ｆ」的時候的主題，但不光是非洲，現今全世界都是紛爭不斷。回首過去，二十世紀是「戰爭和殺戮」的世紀，也是相關科技日益發達的時代。

一四〇 微生物的一課

雖然抽象，我最近經常在思考，二十一世紀應該如何解決這件事。

在思考時逐漸浮出的關鍵字是「共生」。

檢索「共生」，會發現實際上有很多意義。有大家經常講到的不同民族的人群在社會上共同生活的意思，或是地球、環境、大氣和人們共同生存的意義，或者和住在地球上的其他生物共生等，有非常多的意思。說到「共生」，可能會有種溫和的印象，不過愈想愈明白它的意思並非如玫瑰色般夢幻，必然會碰到根本性的問題。

那是因為「共生」和『生物』是什麼」，或是『進化』是什麼」的主題相連結。

我從以前就一直這麼認為：人類這種物種，是在生物界中登場的「畸形存在」。

從猴子進化到人類以後，愈來愈朝奇怪的方向進化。最後終於成為會破壞自身生活環境的存在。從此人們也殺害自己的種族，而且不只是自己的物種，也把許多物種捲入了大破壞。人真是奇怪的生物，我心裡一直抱有這樣的直覺。

開始關心「共生」以及『生物』是什麼」以後，也漸漸學會思考「生物是怎麼誕生在地球這個行星上的？」或是「生命誕生以後的進化之路」。思考以後，知道地球上生物進化的四分之三左右進程，其實是微生物的歷史。

「微生物」這個詞，不是科學用語，只是「在顯微鏡下看得到的生物」的意思。有人稱為微生物系（Micro organism），在細菌這層意義下也有「Bacteria」、「Microbes」等說法。

據說生命誕生於四十億年前，但眾知周知，所謂的生物、昆蟲或爬蟲類登場的時間是在五億年前。換句話說，生命進化的時間之流中，有八分之七的時間，一直是微生物的形態啊。

即使是現在，微生物在地球上也有龐大的數量，進化速度非常快，繁殖力也極強大。所以突然發生變異的機率也很高。看大腸菌之類的就會知道，變異速度很快。

誠如提出「蓋婭假說」（Gaia Hypothesis）的詹姆斯·洛夫洛克（James Lovelock）所言，微生物也會改變環境本身。抱持著環境和生物毫不相關這種想法的人還處於主流，不過洛夫洛克非常具有革命性，他闡明了地球上以微生物為中心的「調整功能」是

如何運作的，認為是大氣和地質的控制，讓地球與其他的行星不同。

如今智人（Homo sapiens）破壞了自己的環境，導向滅絕之途，但從進化的時間，或者從微生物的進化來看，人類只是一瞬間發生的事。

即使人類滅亡了，微生物至少會再存活幾十億年吧，就算太陽爆炸了，它們也會飛向不知何方的行星，保有連結生命的希望。

知道了微生物的力量，就會獲得從多種角度看待「現在」的能力。一般憂心環境破壞的環保人士們，還是只用狹隘的人類視角看事情，只因為自己陷入危險所以要守護環境。

從進化角度來看，地球進化的功臣，是微生物，它們現在也持續進化中。

另一方面，愈進階成為複雜的生物體，進化腳步也就停止了。人類成為能交換、傳遞DNA的成人，要花上將近二十年，可是細菌之類的能簡單地交換DNA。在短短幾分鐘內，就能完成資訊的交換。

一四一 片段

但丁、琳恩・馬古利斯（Lynn Margulis）、歌德、薛丁格（Erwin Schrödinger）、歐本海默（Julius Robert Oppenheimer）、洛夫洛克、費曼・戴森（Freeman Dyson）、達賴喇嘛、約翰・C・莉莉（John C. Lilly）……

兒童合唱團

說是劇場式，但也是影像。動作不能用影像表現嗎？

全部使用二十世紀登場的音樂，創作出像是可以連結到二十一世紀的作品。

分成不同聲部可以是管絃樂團，可以是DJ表演，可以是四重奏。也會有電腦硬碟或錄音帶的情況。

一個極簡音樂的終結，以及總結了二十世紀的聲音。要怎麼想這件事呢？

用石頭敲擊、用木頭敲擊。原始音樂。不問年齡。工作坊。

音樂之力。

耳朵是中心。

少年們的合唱。

鋼琴／金屬欄柵中的鋼琴……用鋼琴可以作戰，也可以救贖。

磁力……陰與陽……吃（代謝）……物質的交換……櫻澤如一[44]……

人類，一死去就腐爛。腐爛這件事本身，是因為有微生物的運作，回歸土壤，又成為營養。輪迴不是空想，是存在於彼處的事實。

這一定是我爺爺的影響。爺爺相信道元禪師，九十三歲去世。他在臨終時說，地球自有生命誕生開始，從來沒有斷絕過。我認為這是事實。

代謝是救贖吧。

最後想當一般百姓，或是煉炭者。還是都做呢？

他把至今為止用數位相機拍攝的影像放在筆電的畫面上，一張一張地秀給我看。因為認識了英國設計團隊tomato的成員，他說要當作素材寄給他們。

「可是還沒實際見過面就是了。」

抽象的影像。在紐約、歐洲、東京、然後是中國。在旅程上、在錄影地點、或是什麼都沒有的日常瞬間。但是，那些影像，比起某種紀錄，更像是「偶景」。不是為了尋求意義而尋找拍攝對象，那些影像會讓人感受到從被拍攝的事物中升起的詩意。

邊翻著琳恩・馬古利斯的生物書頁面，一邊說著話，不知不覺中，我們抵達了下一本主題是水的相簿。

一四二　羅伯・威爾森／米爾福德・格雷夫斯

從下午一點開始，在新宿記錄《君子雜誌》（Esquire）的「EV. Café2」座談會。結束後，「我要去青山，開車送你一程吧。」

夏日尾聲，溼溼熱熱，像梅雨季的天氣。嚴重塞車，我們在車上閒聊。他止不住興奮地談著因為導演羅伯‧威爾森（Robert Wilson）委託他為新作品做音樂，於是到了對方在長島工作室的見聞。他口中描繪著那是多廣大的地方、有好多個工作室、從全世界聚集到威爾森工作坊的年輕人的模樣，以及境內各處的自然環境之中，不做作而安靜地展示著真正的骨董。但是，最讓他驚奇的是威爾森創作戲劇的手法。威爾森安排參加工作坊的人們實際走位來創造出「劇作」。可是那終究是為了正式演出的暫排／模型。威爾森使用活生生的人類，如同素描或草稿用的畫具般創造作品。

像是開創自由樂隊一樣，不用既成方法來組織的做法實在屬害。

說到自由爵士的打擊樂手米爾福德‧格雷夫斯（Milford Graves）。一開始雖然心想著和十年前看到時一樣，不過身體很快開始反應了。接著米爾福德敲打著鼓或銅鑼，吼叫著無意義的話語，像打開了全部身體和五感般的演奏。我說到這個話題時，他說：「不知道為什麼，我剛好想到米爾福德。」對這話題非常驚訝。反覆，迅速地同時進行破壞與生成的屬害。

我們彼此聊著被那如同畫畫般創作音樂所吸引住的心情。

生活在一九九八年的東京。地下鐵沙林毒氣事件[45]或酒鬼薔薇事件[46]後，世紀末病理的邪靈已經落在了此處，也許是全世界最早吧。已經沒有世紀末了，就是五感和官能啊，是啊是啊，我們在塞車中聊著這些話題，到了表參道交叉口的時候，談話在沒有任何結論的狀況下中斷，車子停下。離開喧囂。skmt走掉了。

華納工作室。《BTTB》錄音中。skmt穿著紅襯衫，戴墨鏡，手上拿著口琴。

「要聽嗎？不過還沒完成喔。」他指示工作室人員，請他們設定四首曲子給我聽。靜謐而優美的旋律，有一首宛如費里尼的喜劇卻如同悲傷小丑的場景一般。還在這麼想的時候，就加進了混合了口琴的遠古音聲。懷念而未知的事物。將他者的記憶作為自身鄉愁般體驗的不可思議的感覺，我全身發麻。「像是超現實主義和文化人類學的相遇吧。」他用身體打拍子，接著，演奏了用預置鋼琴作的曲子。

「哪，我正在用鋼琴演奏米爾福德‧格雷夫斯喔。」

176

引自日記 （一九九八年十月五日　東京）

昨天，《ＢＴＴＢ》的聲音處理結束了。完成了。

從開始準備到現在花了六星期。開始作曲後用四個星期完成，雖然是非常短的製作時間，感受到《Esperanto》以來，或者說是《音樂圖鑑》以來的充實感。對自己來說，好像看到了什麼的感覺。實際感受到認真集中精神在「書寫」一事，而曲子相應響起。尤其是左手。這張《ＢＴＴＢ》也是為明年歌劇做的準備。「Back To The Basic」（回歸基本），也是意味深長的標題。沒有休息的時間，今天開始要馬上進入美雨[47]的專輯製作。

一四三　摩斯・康寧漢之夜

這一週他從早上十點到晚上八點左右，每天都接受著新專輯《ＢＴＴＢ》的採訪攻勢。因為早知道他不光是忙著個人專輯製作，也同時進行製作人的工作，心想大概在他回紐約以前見不到面了。就在那時，一個週末早上，空女士[48]打電話給我，說：「晚上在新宿看摩斯・康寧漢（Merce Philip Cunningham）之後會去吃飯，你那個時候來吧。」公演結束以後，十點半左右，接到電話，在他喜歡的義大利餐廳見面。他戴著毛線帽，坐在桌邊露出一副可怕的疲勞模樣。我問他：「摩斯怎麼樣？」

「那個啊，很不好意思，我哭了。」

演出結束，在鼓掌聲中，最後康寧漢現身舞台上。為幾乎已經走不動的摩斯鼓掌，

他安靜地流著眼淚，感動地佇立著。

「所以，為了不被發現，我快速逃走了。」他害羞地笑著。

「這幾天，在採訪時我被問了大概十次，『對坂本先生來說，所謂的基礎是什麼呢？』看了這次的康寧漢，我得以確認，我知道基礎就是六〇年代。」

他靜靜地、慢慢地說著。

一四四 BTTB #1

新專輯的名稱有兩個備案。

一個是《2B》，BACK 和 BASIC 的兩個 B。另一個是《BTTB》，是 BACK TO THE BASIC 的第一個字母的連結。《2B》像鉛筆一樣可愛，不過有點滑稽，《BTTB》在電腦螢幕上排成直列的話，很對稱，看起來很像記號。也像是元素表

或是DNA的組合模型。他明明連一首曲子都還沒做，只因為「這個理由」，就決定新專輯的名稱是《BTTB》。

一四五 即興

腦中毫無線索，只是用手玩著。即興就是尋覓。像是從手指尖發出的思考一樣。

即興，就是玩樂。

一四六 幾千張類比唱片在倉庫裡沉睡……

去紐約以前，skmt 想起來在倉庫裡寄放了幾千張黑膠唱片。

「因為最近也做DJ工作啊。」

在回紐約前想起來手上有頗為有趣的類比唱片，他把那些從倉庫拿回事務所。

「什麼都一應俱全，是因為我的個性是什麼都會先買著。」

他很會「存東西」。童年時代買的書或唱片等，精挑細選，都保留了下來。古典樂也是，民族音樂也是，巴薩諾瓦也是，什麼都留。但是，手上擁有的東西，他都已經忘了，因為是完全不回望過去的人。

「嗯，我只是確認而已。」

說到一個人的優點，有一個就很足夠了。因為什麼都沒有的人占了絕大部分。誰都是這樣吧。使用的道具只有五個左右。終究只做一件事。

所以，也並不是執著過往，或是頻頻回頭，但是能拿出手的，就只有一個吧。

呈現方式接下來可能是環境音樂或是「音響系」方面，自己也不知道。

也許剛好會用鋼琴。

安迪・沃荷或是凱吉也是這樣的。

這樣不好嗎？

一四八 門把般的／克勞德

我想大約是在十四、十五歲左右吧，我讀了一本書，看到這樣的故事。是老前輩作曲家的事，那個人在巴黎留學，跟著了不起的法國老師學習。某一天，法國老師問作曲家：「你知道奏鳴曲是什麼吧？」

這時，面對回答不出來而困窘的作曲家，老師說：「它就像是古老歐洲民宅的門把，或是樓梯扶手的曲線，那形狀裡蘊藏著精神。」然後還說了：「從極東之國來的像你一樣的日本人，是不可能知道這種事。不知道的話，也寫不出什麼奏鳴曲。」我讀到這段故事時，心想如果被法國人那麼說，怎麼可能學會作曲。我當時還想，連這種事都不知道，為什麼跑去法國。

歐洲人也有音痴，也有對音樂不感興趣的人。但總之有門把，有樓梯的扶手，那已經是很基本的歐洲了。門把，要怎麼說呢，作為時間累積而成的設計，存在於彼處，那設計總和的頂點存在著音樂和建築吧。建築和音樂也是在那種門把般的事物所累積的厚度上成就的啊。所以鋼琴之類的樂器本身就像門把的集大成。

自己也覺得好笑，不過想起十幾歲的事，那時自以為是德布西投胎轉世（笑）。因為我是法國人所以 No Problem。心想沒問題的。從日本來留學的傢伙哪可能懂，那樣是邪門歪道啊，行不通的。

二十二歲的時候，父母問我要不要去留學，我回答沒必要，因為我已經是那塊料了（笑）。歐洲啊，不是去學習的地方，還在學習的階段去是不行的吧。

前一陣子在作曲的時候，突然想起曾經自稱「我是克勞德」。克勞德・德布西。這幾乎已經是酒鬼薔薇的妄想等級了。我感覺到跟德布西的親近感。我不斷地練習簽名，所以筆記本上滿滿寫著「克勞德」（笑）。

一四九 馬太受難曲

創作時汲取靈感的「源頭」。陷入瓶頸時，從白紙開始時，ｓｋｍｔ做的事，像是看布列松拍的照片。或是，不直接練鋼琴，反而請工作人員幫他買一堆樂譜來彈。從那些樂譜中，他選了巴哈的《馬太受難曲》彈奏。「啊……怎麼這麼美麗，真的好喜歡啊。」他邊彈邊稱讚。接著寫出了名為〈intermezzo〉的曲子。

一五〇 炭之音樂／詩

海邊有許多顏色和形狀各異的石頭被打上岸，在波浪淘洗下，閃閃發光。那些石頭，有些是由海底火山生成的，有些是從河川上游隨著大雨往下沖刷，經過了漫長旅程來到這裡。不論原來出自何處，這些石頭都失去了最初的模樣，化為碎片，被打到同一片海邊，閃閃發光。

跟ｓｋｍｔ說了聆聽《ＢＴＴＢ》的印象。他這麼回答──

一五一 標本

我對人類設計的寶石幾乎不感興趣，但是喜歡刻成寶石前的原石。紅寶石、藍寶石，顏色不同、造型不同，結晶的形狀也不同。各自無關，也完全不一樣。

《BTTB》也沒有整體的樣貌，完全沒有。可是雖然散落無章，它們的共同之處是會硿然發出堅硬的聲響。不是那種錚錚般的金屬聲，是硬質聲響的鋼琴音。像是石頭、陶器或是備長炭之類。既不是有機的也不是金屬的，是像煤炭那種聲音吧。

我聽著聲音剝除掉「設計」的鋼琴曲。那每一首都是詩，剝掉了多餘形容詞的詩。如同北園克衛[49]的詩，真的只有單詞，就像是粗鑿的寶石。和馬拉美（Stéphane Mallarmé）的洗練不同，完全不具象徵性。事物與符號幾乎渾然一體，只配置了作為物體的單詞。我感覺很接近那種詩。

186

昔日學者的書齋照片。放著貝殼、石頭、船形木片、各種東西化為標本，他喜歡這種房間。

「我自己還是小學生的時候也會做昆蟲和海草標本喔。」

微生物、細菌、元素表、構造。

《BTTB》，每一首曲子都是這種感覺。

「能捉到會動的昆蟲嗎？」

「捉過。捉捕、注射、做成標本。」

「男孩子啊，小時候明明會徒手捉昆蟲，長大以後就不行了。現在果然做不到吧？」

「嗯⋯⋯蟬的話可以，蟋蟀大概也行吧。」

「真的？」

「蜻蜓前一陣子也捉過，不過是用網子（笑）。」

一五二 破壞法

果然，不破壞什麼就沒辦法傳達吧。

但，我想問題在於要怎麼讓破壞更有品味。從意義脫落的部分的品味……

一五三 BTTB#2

最初方案是，一氣呵成地錄下一個人即興彈奏鋼琴的片段，就那樣壓成CD。作為二十週年的作品。

「但是，先決條件只有一個……」

之前「三重奏」的世界巡演時，他第一次體驗到何謂在「場所」接收到靈感。

「在雅典的圓形劇場和葡萄牙波多的街上劇場，那裡的聲音非常好，我以為可以一小時、兩小時地一直彈下去……」

一五四 細菌會睡覺嗎？

要寫怎麼樣的曲子？想寫什麼樣的曲子？不考慮這種事。

彈彈鋼琴，慢慢地嘗試和修正錯誤，發現各種主題。

悶悶的，於是在偶然去喝茶的店隔壁買了口琴。已經很久沒入手這麼中意的物事。因為那音色非常好，所以收進了專輯裡。

他和人聊天的時候也一直透過「口琴」說話。

預置鋼琴。約翰‧凱吉在鋼琴的絃上夾了「橡皮擦」，消音之後「製成」的鋼琴。

以前我問他：「凱吉預置鋼琴的聲音，簡直就像是甘美朗。」skmt告訴我：

「正確答案。那是因為凱吉就是想用鋼琴彈甘美朗，所以才想出了預置鋼琴。」

「我也用鋼琴彈米爾福德・格雷夫斯喔，那位自由爵士樂的演奏家……」

他配合音樂搖晃身體，敲打身體。

除了用口琴和預置鋼琴的曲子之外，還用左手拿鉛筆寫在樂譜上創作。

「全部的曲名是一開始就取好了嗎？」

「這次是寫完以後才取名。〈intermezzo〉是一開始決定的，不過其他曲子是早就已經存好，從『曲名靈感集』裡選出來的。雖然我總是在想到的時候把詞語撿起來放著，等到適當的時候再取樣使用，不過很成功。」

「〈do bacteria sleep〉，細菌會睡覺嗎？很好的名字耶。很像史蒂芬・J・古爾德（Stephen Jay Gould）會寫出的書名。」

「也像是菲利普・K・狄克（Phillip K. Dick）的書。」

「〈Lorentz and Watson〉也很有意思。」

「很像是彎扭的拜爾（Beyer）鋼琴教本吧。」

「很新奇，很能感覺到精神性，而且像是什麼喜劇的勞萊與哈台（Laurel & Hardy）

一樣。科學的歌舞雜耍。」

「對，經常在吵架。」

「這個〈bachata〉指的是？」

「其實我本來想取名為〈bolero〉（波麗露）的，不過取〈bolero〉的話，就像是在模仿

拉威爾吧？可是，所謂 bolero 本來只是一般拉丁音樂形式的名字而已。標題帶有

bolero 的曲子，可說是無限多。被拉威爾那傢伙先用掉了啦（笑）。」

「這麼說〈bachata〉指的是……」

「拉丁音樂的形式的名字，不過是南美那邊的音樂。」

「巴西？」

「不是，是多明尼加。很可愛吧？像是女孩子的名字。」

一五五 引自skmt的舊稿

對我來說，有一個意象非常重要，是還未有人類出現的地球。地球環境能讓生物棲居，成就了幾乎完全活著的體系，這種想法從小時候就揮之不去。硬要用人類的尺度看這件事，就是沒有文明或文化等的「幸福」意象。而以那幾乎並非百分百的剩餘部分達致進化，來到人類的境地。但正因如此，所謂的進化，如果進化真的有可能，和進步也沒有任何關係，也不是宜居的追求，僅是不斷更新著尚未出現的環境世界的最終終點而已，在那時人類出現了。作為非得一再創造出意義世界的生物，一邊犧牲掉只有我族能擁有意義的環境世界，一邊持續創造人類在或然率的前方，一邊犧牲掉只有我族能擁有意義的環境世界，一邊持續創造人類的反自然式自然。如果有罪惡，有沒有如同人類物種全體承擔的罪惡般巨大之惡？

（出自一九八一新潮社《波》——坂本龍一〈獨自一人時讀書〉）

一五六 沒有才華

集中的錄音。ｓｋｍｔ用一個月左右的時間就寫完幾乎所有的曲子，

接著錄音。唱片公司的人和錄音工程師們都對這個工作強度大感震驚。

「是怎麼辦到的？我什麼都不記得了。」

隨著錄音期程逼近最後日期，他毫無窒礙地寫曲。

看起來好像放著他不管，他就能寫出無限的曲子。

「我心想如果有更多時間的話，也許能做出更多的曲子，

結果想像中的那曲子已經不會被寫出來了。這麼一想也覺得不可思議。」

「一般人不就是用『天才』來說這件事嗎？」

我刻意用不太常用的詞彙來問他。

因為我認為天才這種詞不能那麼輕易地掛在嘴邊。

「(笑)……我一開始沒什麼才能。也討厭鋼琴，何況是只有自己擁有才華這種想法，我是連想都沒想過的。」

「為什麼？」

「我想是因為小時候我跟隨的老師不太好。在我寫不出旋律時……如果像這樣的一個十一歲小孩來跟自己學作曲，正常的想法或反應，都會是『你可以回去了喔』，或是『總之把你教到會吧』──兩者之一吧？如果是有見識的老師，會讓這小孩的『不會寫旋律的才能』開花結果，或是會認為『寫不出旋律也是很厲害的才能』，總之會妥善地教導吧。不過，那種老師一千個裡面也沒有一個，完全沒有。」

「那他有告訴你該做什麼嗎？」

「他連怎麼做都不說。」

「那之後怎麼辦？」

「沒怎樣，就只是每天去那裡而已。」

一五 七 六〇 年代

……那時仍然有詩……所以，到安迪・沃荷為止都有歷史性……可是之後就沒有了

……因為不知道所有的東西都有人做過了啊。如果知道的話就會羞恥到沒辦法做下

去，我希望人們是在知道的基礎上創作……六〇年代已經都做過了喔。在那上面撒

上砂糖，弄得甜甜的，那種事麥當勞做的話很酷，但真是太蠢了吧……都已經沒有

知識和教養了，連自己在做的事老早就有人做過都不知道……摩斯・康寧漢也好，

隔了三十二年再聽的小杉武久也跟以前一樣……都有趣極了，但是什麼都不知道

……基礎指的就是這種事吧……

一五八 BTTB #3

回顧過去並非回歸原點，不被那類語言限制，確認基礎。一邊從舊事和回憶脫逃，就是BTTB所做的事。

SKMTPBTTBMPD98——青山六丁目的活動空間MODAPOLITICA是「活動」會場。他不舉行每年例行的耶誕音樂會，今年以連續辦一星期的形式，在非常小的空間進行「演奏」。

會場平常是時尚展示會或是辦派對的空間，並不是音樂會的場地。

196

晚上八點後開場。一進場，牆壁附近放了一台 MIDI 鋼琴，那前方只做了小小的旋轉台的小間。堆了黑色的大音響，用帶子固定住。觀眾可以坐在鋼琴四周的地板或是邊走動邊聽音樂。令人驚異的開放空間。從天井垂墜了透明塑膠的細細帶子，上面印著白色單字，在燈光中看起來發著光。

沒多久，時間一到，他從後方休息室走出來。隨興的裝束。焚香、喝一點紅酒、從帶來的箱子裡選唱片當起 DJ。沒有任何計畫，當場決定今天要放什麼，混搭音樂。有民族風的時候，也有噪音般的時刻。播放無止盡地持續下去。好像有又好像沒有時程般地往前推進。配合 DJ，空里香做的字和只有方眼格狀的極簡幻燈片投影在牆上。但那也是手動的，會場的氣氛甚至恍若六〇年代到七〇年代的前衛音樂般。

看到各個時代的音樂在現場混搭，感覺簡直像是為了接下來的歌劇企劃的「練習」。

DJ 播放結束，開始獨奏，是收錄在專輯《BTTB》中的曲子。從預置鋼琴開始，每彈一首就將長髮向後撥，投注情感在幽黯的空間彈奏。那些曲子，同時予人懷念和未知的情感。那音樂能讓人忘記今世是何世，忘記身處哪個城市的何處。帶給已無故鄉可回的人們撫慰，還有變形感覺的鋼琴小品集。歡聲、笑聲、掌聲，耶誕前的愉快時刻。不是特而最後必定是 YMO 的鋼琴獨奏。

別誇張，是作為小小奇蹟的音樂。美好瞬間的連續。

引自日記　（一九九八年十二月二十五日　澳洲）

發現他官網的日記欄上，更新了以下文章，他只放了一張數位相機拍的無人海灘的照片。是在連續一個禮拜的 MODAPOLITICA 活動結束以後，他在澳洲旅遊途中拍的。

八點起床。吃過午餐以後去海邊。

音央[50]一開始有點害怕，後來漸漸習慣波浪，兩個人開懷地踏浪。

不愧是衝浪天堂，浪相當大。晚上，在泳池旁邊，和音央享受夜空。

音央說著「晚上果然很棒呢」、「映在水中的火光好美」。

這裡只是無聊的度假村。

由虐殺了原住民之民族的後裔經營的，無聊土地。

數千年代代相傳的祖先土地被奪取，

198

一切都被剝奪的原住民，心中怎麼想呢？

看著原本的我族之地變得這麼醜陋，他們的心情是如何？

人類果然是無望的。

人類已經變成殘酷、低級、破壞性的動物了。

從人類尚存的少許希望和品味的「電影」藝術中引用。

一五九　戰爭

約在惠比壽威斯汀飯店裡的咖啡廳。skmt昨天晚上才剛從澳洲回來，看得出晒黑的臉。談到美軍及英軍發動的伊朗空襲。契約、條約、同盟，所有

一六〇 再會了絕望醜陋的人類

的規則都被破壞了、失效了。冷戰封印解除之後的世界。小型戰爭可能發生於世界上的任何地方。今天在巴格達，明天可能是北韓。

到處都有戰爭危機，但戰爭本身漸漸成為看不見的事物。

戰爭中攻擊方既看不見也摸不到被殺害者的肉體、骨頭、鮮血。

看不見的戰爭。

戰爭每天在我們觀看的同樣的螢幕中上演。

「實際上即使他方有人死去，也已經沒有人會有感覺了。」

飯店大廳裡飄著年節的忙碌氣氛，可是看起來像是缺了什麼熱鬧的東西。每個人都以為這樣的日常能永遠持續。說到新年或未來，也是那種程度的感覺吧。沒有懷疑，沒有抵抗，也不表現出情感，只是熵（Entropy）[51]增加到底的熱死之城。他坐在椅子上，看起來不太舒適，靜靜說著戰爭的話題。

200

……去了以後發現真的是非常巨大的度假勝地，海岸線看起來像是占地比邁阿密大幾十倍。是個叫做黃金海岸的地方。因為我對澳洲完全無知，只是跟旅行社討論後請他們幫忙訂而已……非常廣大的區域，像拉斯維加斯般的霓虹燈和遊樂園、賭場連綿不絕。澳洲原住民本來沒有鐵器，所以遭受英國人侵略時，幾乎沒有抵抗，土地就被搶走了。竟然把原住民的土地搞到如此醜惡。絕望而醜陋，怒火都衝上來了。但是我在那邊感受到的，是二十世紀終結之際，世界上所發生的事情。澳洲的醜惡是英國人造成的，但也不只是英國人，是人類全體造就的吧。

詩人田村隆一在最後的詩集《一九九九》中這樣寫：

　　再會了　只留下遺傳學和電子工程學的

　　　人類世紀末

　　一九九九

skmt1

死前最後的三行，作為最後的最後的遺書，寫得太優秀了，但我認為頗為通俗。

就只能如此了，只能向醜陋的人類告別吧！

一六一 救贖是什麼？

貝托魯奇這麼跟他說過：「無救之處，正是救贖。」

作為詩是很美，但這句話並不能說是完結吧。

他要尋找自己能接受的答案。

他說過，所謂的救贖，是自己死後被微生物或昆蟲分解，成為後續生命循環的養分。

覺得新陳代謝才是唯一救贖。

「所以我總是說死後要土葬，可是現在的日本似乎不能土葬。埋葬的人會因為屍體遺棄罪被抓走（笑）。不承認土葬的國家，太野蠻了吧！根本不了解生命的本質。」

一六二 惡與衰弱

首先是第一惡的誕生——據說是一萬年前的農耕發明，因此糧食得以確保，人口爆炸性增加。

第二惡的誕生——從十九世紀末到二十世紀的工業革命加上醫療革命，隨之而來的人口爆發。

說到優生學，好像會流於納粹作風，不過所謂優生學的思考方式，如同馬爾薩斯（Thomas Robert Malthus）的人口論和立基於此的達爾文進化論般，是歐洲近代思想根柢中本有的發想。經歷醫療革命，本來可能被淘汰的虛弱基因活了下來，人類保留了弱的基因。我想這事本身並不是壞事，可是隨著人口增加，經濟活動的競爭，

競爭的商業主義加速前進。感覺這是現代的諸惡根源，環境、倫理、文化相繼破敗的根源。

當然我不認為虛弱的基因就應該去死，相反地，我對琳恩・馬古利斯型的共生進化論深有同感。虛弱的基因被強大的基因吃掉、融合，進入內部，達成共生進化的模式。從長期的時間跨度來看，人類納入了虛弱的基因，整體來說人口雖然增加了，可是也變衰弱了。醫療革命後，人類變質為虛弱的物種。所以，從地球的視角來看，人類數量增加反而更走向滅亡。

雖然是相當糟糕的狀態，可是長遠看來又覺得，這樣下去也好。

心情極為複雜。

一六三　光

那是人類最後的滅亡之光嗎？

還是救贖呢？我不知道。

無論如何，戲劇的最後，會終結於光吧。

那也許是宇宙大霹靂的光。

不，也許是最後的光。那個最後，也許是開始。

一六四 人類呢？

孩子對他說：

「知道嗎？蒼蠅也很有用喔！」

著迷地讀著《法布爾昆蟲記》，眼睛發亮地說明。

「世界上如果蒼蠅消失了，真的會很麻煩，你知道嗎？」

他點點頭回答「是啊」。孩子再問：

「那麼，蚊子有什麼用？」

他看似困窘地笑著說：

「因為法布爾老師沒時間研究了，你可以研究看看。」

孩子又想到什麼，接著問了：

「那麼，人類到底有什麼用呢？」

一六五 我們的意念……

……從以前開始，挫折不斷地累積著，果然還是無法和海豚一樣將意念完整地傳達出去，為了傳遞給他者，意念不得不修正為包含時間在內的四次元形式。因為一定會採取以時間為軸的線性形式吧。歌劇、戲劇、音樂都是不自由的時間軸上的事物。我從很久以前就對這樣的事感到挫敗，為什麼意念無法順利傳到他人那裡呢？向人傳達，也就是表現，簡單來說就是要做出能傳達給他人的形式。那就是換為時間軸進行的事。但是，我們的意念，並未被置放於那類的時間軸上。可以說是全像原理（holographic）[52]，像是一瞬之間包含全體那類的概念。夢境如此、意念如此、形象亦如此。在修正為時間軸的時候，就像是被翻譯的事物一樣，並非和意念完成相同的東西。不管是創作者或聽眾，都得循著時間上非常不自由的軸線走。所以書本也才變得這麼長篇大論（笑）。如同象徵主義詩人馬拉美說過的，存在著一瞬間包含全世界的象徵。為何？因為我們的意念正是如此……

一六六 未來／希望

「思考新事物時，會感覺已經沒有可涉足之地了對吧？因為有這種氣氛，好像想像力會朝向未來或追憶的方向，不覺得像是朝著意念的向度嗎？」

「所謂關於未來的想像，存在於過去，我們能做的僅僅是追憶，這樣的心情不只在日本，可能是普世性的吧。正面積極的想像，在這世界上並不存在。這點我雖明白，但即使如此，我完全不想和手塚治虫一樣提出『光明的未來』的圖像。」

「因為生命中即使沒有『希望』或『未來』這些詞語，也會繼續下去。」

「『希望』、『救贖』、『未來』都是，什麼樣的詞彙都好，需要這些東西的只有人類吧。雖然大猩猩不需要，但是人類不需要嗎？我還是想呈現這點。」

「並不是現在在這裡存在與否的問題，問題在於呈現。」

「嗯，我雖然不熟悉尼采，但有很相近的問題意識。人類雖然無救，但理念需要指示前路的精神，這我倒是有的。雖然陷入非常深刻的絕望，但僅止於此毫無助益吧？覺得好像有別的精神存在。」

一六七 陰／陽

歌劇的課題——寫成鎮魂曲般的表現很簡單，但問題不在那裡。

要如何表現出陰與陽，尤其是陽的部分？要把什麼當作「陽」來表現？

把這事改寫成救贖或許也行。

……人類死亡，人類即將滅亡。死後被分解，再度進入循環。就承認這個現實吧，

也許人類終將滅絕，

然而微生物還會持續再進化五十億年左右，這就是「陽」。

這必定和人類的希望和未來相關。

……我確信生命進化之力終將持續喔。譬如，也許哺乳類在地球上會全數滅亡。

不誇張啊。但是從陽的觀點看來，這樣也好──這是救贖的觀點喔。

……哺乳類滅絕令人悲傷，這是人類的脈絡，如此而形成鎮魂之歌。

然而，如果從生命的脈絡、進化的脈絡看來，這是「陽」。

不是好壞之論，這就是「陽」。

我所說的救贖的想像從此處開始。

……就連地球，未來大概一百億年就會滅亡。

細菌也會在那時候飛散到宇宙裡。那之後就無法得知了……

一六八 不整齊／Lo-Fi Groove

聽到可能會覺得意外，ｓｋｍｔ其實討厭 Techno music。

Techno 具有重複性，而他卻想要在某處破壞那個結構，把它調成錯位、不整齊或隨機的。他持續從「被收服進結構裡」這件事逃脫。

……我的 FM 節目每個月都有聽眾投稿，其中偶爾會混進我從來沒聽過的音源。

Techno 這種東西，實在是太工整了，毫無偏移，一點也不好玩。來投稿的孩子裡，有些刻意做出節奏生硬的不合的音樂。Lo-Fi Groove 這個詞，實際上我也是從那些孩子那裡聽來的。刻意不合 Groove。有好幾個孩子都在做微妙的不合拍的音樂。搖曳著，擺動著。

……就像生命，氧氣一稀薄，就會出現能適應缺氧環境的細菌不是嗎？就是「分棲共存」[53] 吧。所以，我想一定是那些孩子的氧氣變稀薄了。也所以，他們能做出至今都不存在的新事物。一定是吧！

……如果沒有那樣的搖擺，他們的生命之火也無法燃燒吧。沒有搖擺的話就會停下，就會死去。

……從很久以前開始我無法愛上 Techno 的原因是，實在太單純，好像感覺不到什麼。終於出現了，搖擺著的……但是，那也是不得不先經過 Techno 的過程才能出現啊。

……那樣的音樂很希罕喔。通過了 Techno 和民族音樂後出現的事物啊……

……

一六九 end

黏著力和反彈力。也就是磁力。我認為這果然是宇宙的全部……

訪談結束在這個詞彙。說是結束，不如說是續了幾杯茶後，已經喝夠了，訪談自然而然停頓下來。

後來，是順便討論歌劇《LIFE》裡使用的文本的閒談。下午的陽光已經低沉，旅館裡的喫茶空間飄曳著黃昏的氣息。

兩人聊著，他說剪貼了琳恩・馬古利斯和栗原康的書冊，為了找到影像，看了波坦斯基（Christian Boltanski）作品裡用的多人的相簿照、收容所中人們的肖像故事、波士尼亞的家族照片，以及和以上照片完全相反，拍攝了超市賣的化學顏料的事情。

「用直線型的故事來總結，還真的是不可能呢。」一切都只能用一種散落的牌卡表現才得以成立。

這麼一說，他點了頭，「是啊，我完全無法想像某種統一的表現。」

像是在說別人的事情般，接下來他說：

「大概有二十世紀和生命系統這兩個主題吧。至今為止我沒有自覺，但二十世紀是相對比較『陰』的，描寫人類的罪行；生命系統則是『陽』的部分，簡言之即使人類滅亡，生命也終將持續，我一定是想描繪這個主題吧。」

接著……接下來，我們穿過年底人氣漸稀的東京街頭，來到澀谷。到 Parco Book Center 旁的書店 LOGOS 看了攝影集。

他買了安德列亞‧格爾斯基（Andreas Gursky）的新攝影集和德國赤軍巴達爾‧邁因霍夫集團（Baader–Meinhof–Gruppe）的攝影集，還有史普尼克（Sputnik）的雜誌書。想找澳洲原住民的書但是沒看到，恐怕是今年最後的書店巡禮了吧。

出了地面，夜色已濃。不太感到寒意。因為把車停在代代木體育館附近，邊聊邊走到那邊。那時說了些什麼呢？已經不太記得。耳朵裡殘存的只是片段。

在澀谷忠犬八公銅像前分開，skmt 說：「我認為已經沒有什麼一個人能做的事了。我也沒興趣了。」他揮了揮手，一個人走下了坡道。

漫長午後的終焉。

214

一七〇 其後……

隨著一九九〇年的開始，歌劇《LIFE》的企劃正式啟動。

從正月報紙的啟事開始，召開了全體會議，召集了視覺、舞台、聲音、文字、網路等相關人員，動了起來。也想以別的形式見證企劃的全貌，《LIFE》的紀錄。

ars longa, vita brevis.[54]

藝術春秋，人生朝露。「skmt」仍將繼續。

s
k
m
t
2

一七一 計畫 2 ／ 這本書是怎麼寫出來的？
製作過程為何？

一九九九年八月十日《ｓｋｍｔ》出版了。始於一九九六年四月十五日在紐約的採訪，一直到一九九八年十二月二十九日的東京，實際上在將近四年的時間內，坂本龍一與後藤繁雄反覆對話，把對話內容作為素材來創作，由一百七十個片段所構成。經過大約三年的空白後，從這裡重新開始《ｓｋｍｔ２》(Restart/Reopen)。

標題的ｓｋｍｔ２，取自坂本龍一網域名稱的標記。

這裡的「版本２」，接續先前的《ｓｋｍｔ１》，書寫方式完全不固定，也並非確定的。這份稿子，再度以某種草稿樣貌「暫且」記下，如果可能的話，今後也會改寫，一再變形。是可以經常被改寫、編輯的文本。

將他者當作自己，將自己視為他者。

如同視某人為無名之人。

讓任何人閱讀此人被寫下的故事時，會覺得寫的是自己的故事。

一七二 從世紀末到新世紀I（DISC及BOOK）

這三年主要的CD——

《BTTB》、《反面BTTB》、《LOVE IS THE DEVIL》、《LIFE IN PROGRESS》、《RAW LIFE》、《LOST CHILD》、《L.O.L》、《IN THE LOBBY AT G.E.H IN LONDON》、《特種部隊：蛇眼之戰電影原聲帶》、《CASA》、《COMICA》、《Minha vida como um filme》、《變革的世紀》、《ELEPHANTISM》等。

這三年主要的出版作品——

一七三 從世紀末到新世紀 二

歌劇《LIFE》是坂本龍一個人對二十世紀的總結。在新世紀來臨之前,他說「二十一世紀,人類不得不從清償二十世紀的債務開始。」為了不造成地球環境的負擔,為了讓想像力豐沛地活著,開始了新的創意團體——code的企劃。加入撤除地雷宣導,前往莫三比克。也一再前往肯亞從事私人旅行。地球日的論壇企劃。參與

code new village 展覽。ELEPHANTISM。

非洲——ELEPHANTISM》。

的警鐘——區域貨幣的希望與銀行的未來》(坂本龍一+河邑厚德編)、《坂本龍一的

substainability for peace 編)、《反定義——給新的想像力》(與邊見庸的對談集)、《安迪

《NAM生成》(合著)、《地球日論壇 Booklet 2001》(合著)、《非戰》(坂本龍一+

《少年與非洲——音樂與故事,關於生命和暴力的對話》(與天童荒太的對談集)、

220

❶ 千禧二〇〇〇 （引自 skmt SOTOKOTO OCTOBER 2000 ISSUE）

在沖繩高峰會前，我積極進行呼籲G7領袖放棄債務的運動。U2的波諾（Bono）、拳王阿里（Muhammad Hadj Ali）、尤蘇·恩多爾（Youssou N'Dour），以及聖若望保祿二世也贊同這個運動。這個運動稱為「千禧二〇〇〇」。

❷ 在馬塞馬拉（Masai Mara）[55] （引自 skmt SOTOKOTO NOVEMBER 2000 ISSUE）

人類活動帶給自然莫大的影響。繼續這樣下去，確實地球的自然將會遭受破壞。史無前例的自然破壞，在地質學的時間上，以極為驚人的短暫時間進行著。人類將自然環境破壞殆盡後，究竟能不能存活於人工環境？我認為不能。我們擁有的關於自然的知識，依舊不完整且不成熟到令人害怕。如果是這樣的話，我們人類能做的，便是將現行的二十世紀型的活動，改變成所謂持續型或是循環型的活動。若不這麼做，確實將自取滅亡。嗯，將自然環境破壞至此的智人們，結果是朝向滅絕之路，

可說是合乎邏輯，但是突然遭到滅絕，抑或說正瀕臨滅絕的其他物種則無法如此。自然的唯一死敵是人類。簡直是發狂的猴子。到底這種物種為何會存在？人類學能回答我這個問題嗎？

3 I am walking ——二〇〇一年二月七日（引用自給中島英樹的海報文案）

森林中的溫度一步一步變化。

溫度才是非線性的。

喜愛單純的我們的腦袋，無法掌握變化深處的原理。

人類的知性仍然幼稚。

還原了多樣性的狼群和一匹狼是不一樣的。

分子聚集的行動和單一動作是不一樣的。

到了二十世紀的後半葉，我們總算模模糊糊地明白了。

宇宙不是天動說也不是地動說，而是兩者皆是。

④ 撤除地雷 ——二〇〇一年三月十八日 （引自 Zero Landmine 的相關原稿）

不光是地雷，我們不能將二十世紀的負面遺產留給下一個世代。期待沒有人會因為財富、權力或宗教的理由而被殺害，這難道是不成熟的青澀妄想嗎？我不願意把那視為妄想。只要如此祈願應該就能實現。一切不都從「希望」開始嗎？

⑤ 在里約 （引自 skmt SOTOKOTO APRIL 2001 ISSUE）

九年前在里約開了世界環境會議，裴賓也參加了。街道上沒有垃圾。和紐約完全不一樣。長達十七公里的海灘上也鮮少見到垃圾。想起十七年前第一次來的時候，一早穿著橘色制服的清潔人員，從這一端排到另一端清掃廣大沙灘的樣子。不愧是擁有「奇跡的環境都市」古里提巴（Curitiba）的巴西。像是擠壓著年年人口增加的街道屹立的岩山自然環境，看來如同被守護著一般。但同時，亞馬遜森林的伐採至今依舊持續。裴賓說：「神明如此輕易地在這裡砍倒了三百萬棵樹，肯定會在別處讓那些樹木重生吧。那裡一定有猴子也有花，流淌著乾淨的水源。我哪，死掉以後要去那裡。」

6 WTC九一一[56]——二〇〇一年九月二十二日　（引自給《朝日新聞》的投稿）

我想，暴力只會生出暴力的連鎖。報復引發更兇暴的恐攻傷害，不只是美國人，也會波及到全世界的人類。擁有巨大破壞力的人類，不可打開潘朵拉的盒子。真正的勇氣不是選擇不報復嗎？不能斬斷暴力連鎖嗎？

二〇〇一年十二月十二日　東京廣尾

一七四　美國幻想的終結

晚上，邊吃飯邊聊。WTC事件以後，經過三個月，他回到東京。一回來馬上見面。這期間因為恐攻的恐懼感，飛機空蕩蕩，也開始對美國經濟造成嚴重

224

影響。用網路和星川淳、枝廣淳子等人一起趕著編輯《非戰》。雖說經過三個月，他看起來像彷彿無容身之處。像是因為什麼而畏畏縮縮，又像是害怕著什麼。我知道他心神不定，還是問了：「這三個月你在曼哈頓想些什麼？」

▷

我每天會思考有沒有「避難處」。要逃去哪兒呢？就算過了三個月，可能還會遇上第二次、第三次的恐攻，這種恐懼，加上絲毫未退的愛國主義氛圍。不，不只是氛圍，實際上幾乎每天都有壓抑人權和自由的法案被提出。譬如，當美國總統覺得「這傢伙」有問題時，就可以在沒有逮捕令的情況下將之拘提。美國從五〇年代開始，花了五十年建構起來的「人權的自由」真的在一瞬間崩解。畢竟，連討論都沒有。現在的年輕人也一樣，戰後出生的日本人從有意識開始，就把美國的「自由和民主」、「言論自由」、「個人主義」當作典範。大家會說，在美國，每個人都有發表意見的自由，或是能清楚說出自己的意見等。那些都已經是假的了。全部都是假的。從前，有很多人像金恩牧師一樣在人權和非暴力的路上努力，並且得到成果，但那些努力

一七五 從帝國逃難

全都在一瞬間被否定、改寫了。雖然說日本的民主尚未成熟，但其實連美國也是。完全是幻想。連我周圍也是，一說到自由、和平，就會被當成「恐怖主義者」，像是如果講到反對布希政策的意見，沒有逮捕令也會侵門踏戶抓人等。現在情勢已經變得亂七八糟。戰後日本國民全體一致吹捧的美國，真的是一夕終結。

他的美國朋友，據說賣掉了舊金山的自宅，用那筆錢迅速地逃到牙買加避難。警察國家美國、要塞國家美國、美帝。用監視衛星偵察全地球，就算不用一一爆破攻擊，也已經能從宇宙用雷射砲攻擊了吧。而且是誤差僅十公分的準度。

後藤 陷入了虛無主義嗎？

坂本　不是什麼陷入。確實，所有的國家也都一樣，像是水或糧食……等，遲早都會捲入那種瘋狂之中吧。但是我在等著，等美利堅帝國跟羅馬帝國一樣自毀的時刻。

一七六　非戰／逃吧

非戰──即棄絕所有的戰鬥，但是，生活在連「不戰鬥的自由」也說不得的社會，他已不加掩飾對此的失望、絕望以及無地自容了。

以前製作《LIFE》的時候，他說過「新世紀得償還二十世紀賒欠的債吧」，WTC事件正如那份預言所顯示的事態。住在曼哈頓所意味的危險，還有邏輯、評論，以及構築至今的歷史，這一切都被剝奪的危機狀況。

「會想逃到哪裡嗎？」

「沒有哪裡是安全的地方，因為全世界都變得像巴勒斯坦一樣了。雖說如此，我也不想一直待在紐約。沒有逞強的意思。」

一七七 音樂／人類的終局／希望

也反映在自己創作的音樂上。非常明顯。果然不得不思考起「人類的終局」。不是什麼希望。也不是要中和或是淨化。嗯，因為已經看得見「人類的終局」了，音樂也成了「提前抵達的安魂曲」。

一旦化為法律條文的白紙黑字，要再毀棄，回歸真正的人權，可是艱辛的工作。但是，我的具體「希望」還是指向能源——天然能源，即使小型的也可以，依靠自然

228

而生的能源「社群」或是「地區」能逐漸增加。對石油能源的依賴度愈低，「他們」能到手的莫大利益與權力就會消失了。這樣的話，地球暖化也會趨緩。區域的自立、地球規模的能源供給。這些是世界上正加速發生的事。

太陽、風、食物和水。將這些天然環境還諸各地區，回到能自給自足的生活。

這就是具體的「希望」。

一七八　場所

水、乾淨的土地、風力豐富、太陽光豐沛、而且食物美味。安全、保障、政治上的自由。想要早點發現滿足這些條件的場所。

相對安全的地方，說起來就是巴西等地了。我想里約是最強候補。想要求多一點的話，就住在馬賽人（Maasai）[57] 住的疏林草原。可是會相當辛苦（笑）。但是，真的要考慮「安全」的話，就只能去那種地方，選擇非常有限。

想逃走，可是去地球上任何地方，狀況都不會改變。但是「裝傻」也逃不了。

不如說無論是多討厭的訊息，包括布希等人想要把世界搞成怎樣，現在世界上發生了什麼事？若不好好看著，也不會知道逃難的時機。

一七九 想像力

如果導彈擊中了東京，也許會有很多人說要報復吧。可是還是會有說「別這麼做」、「不行」的人出現。保持這種想像力。

一八〇 關於 Code Exhibition: New Village

此時，此地，我能做點什麼？

非暴力、不增加地球負擔的製造業、能源的自給自足、區域貨幣和社群營造、想像力與藝術力。

code 是一九九九年十月組成的創意團體，為了實現這些事而組織了起來。和很多藝術家、非營利組織、農家和天然能源開發者合作，辦了宣導展。

有些教育型的工作坊，今後也許還會實踐與自然、環境相關的環保旅行等。

不是去示範完成的形態，而是用一種未完成的開放運動的形式展開。

新聚落在哪裡呢？

一八一 薩爾加多的照片

《非戰》的卷頭是一張照片。是巴西攝影師塞巴斯蒂昂‧薩爾加多（Sebastião Salgado）拍的阿富汗的照片。

他在朋友的網站上看到這張照片。「爆炸攻擊前已經崩壞的阿富汗」——上面只有如此簡單的說明。「一張照片，訴說了正在發生的事件的全部。我認為藝術就是擁有這麼了不起的力量。」

一八二 人類的幼年期／讓倫斯斐那種人也⋯⋯

動物雖然不使用語言，但擁有高度的溝通技巧。

然而，人類是人類，語言有其必要。

或許存在著連那位倫斯斐[58]都會為之感動的語言。

擁有這種語言，無法讓對手好好地站上「語言的競技場」來溝通。

好時機。世界上雖有幾十億的人類，獲得諾貝爾獎的人也有幾百人，卻沒有任何人

但是人類因為還處於「幼年期」，那樣的語言或許尚未開發。可是，現在正是開發的

去，開始了「戰爭」。發展近萬年的宗教全數敗北。真的，人類的知識受到了考驗。

在此之前，有多少人類自覺到這件事呢？這次，世界五大宗教的語言都無法傳出

沒有語言，音樂也是能刺穿的武器。讓連倫斯斐那種人聽完後也會說出「對不起」

的旋律，也絕非不可能存在——我是這麼想的。如果不是這樣，一切就完了吧。

一八三 泛靈的力量

泛靈論（animism）是我們未能善加利用的資產，那是有異於歐洲式思考的巨大財產。但是我覺得倚恃泛靈力量的反抗似乎持續敗北。幾千年了。是的，泛靈論不斷失敗。在紐西蘭，原住民被虐殺，北美的美洲原住民被虐殺，南美的印第安族群被殺害，連日本人都殘害了自己原有的泛靈論。到了明治時代，以泛靈論流傳下來的神道，因成為國家神道而出現了大斷裂59。現在只有極少數的地方還殘留著，像是阿拉斯加或西伯利亞。但是只要可以保留下來，就極為重要。

234

一八四 殖民地

歲末到年初他待在東京。住在旅館，窗邊擺著最近讀的書，像是《概說澳洲史》。「我想知道原住民的事。澳洲不是有點像美國嗎？所以想研究他們的歷史。」還有其他書，譬如俾格米矮人族的書，也有《森林與人的共生世界》，或是《砂糖的世界史》這種適合兒童閱讀的書。「砂糖跟紅茶和咖啡並列，都是殖民主義的代表商品。這本書說明了砂糖是如何被製造，以及如何來到我們身邊。」

不管去世界上的任何地方，都會看到殖民主義。殖民主義，現在也還在繼續。每次我到某些地方就會產生強烈的違和感，不管是去肯亞或去巴西。從以前開始，內心

一八五 原住民這件事

得那拼圖已經好好地拼上了。完全沒結束。

那種格格不入的感覺到底是什麼？一直很疑惑。像是散落的拼圖一樣。現在也不覺

目前，世界各地都出現了原住民年輕世代重新學習祖先語言的運動，這麼一來，在相連的線上，我們也沒什麼不同。我非常希望和那樣的新世代交流。我們從前也是原住民，但喪失了原住民的智慧。尤其是環太平洋的蒙古人種，在各地分享了僅存的傳統智慧，例如復興從前的航海技術……等，這些行動真的非常棒。航海技術本身，即使是保存在玻里尼西亞的某處，但因為當地現在缺乏樹木，就需要從加拿大北方運來，協力共生。再加上阿伊努族。這種事是必要的。北美和南非的原住民

一八六　哲學的終焉／日本

五百年來被掠奪的歷史的視角，必須要盡快脫離主流。接下來，作為被掠奪、被迫改變的地區之一，也必須重新思考日本的明治維新。日本人在殖民主義的巨大潮流中，因為日本人的自行破壞而免於被殖民的命運；可是，在全球化的時代中，必須再次檢視這件事。如果不這麼做，會看不見自己。

八〇年代的「後現代」，是「哲學」的終焉。而九〇年代之初蘇聯崩壞之際，持續了兩千年的「哲學」真正宣告結束。自此，應該作為批判思維的哲學消失無蹤。

「空殼的言論」指的就是後現代，這種狀態到了新世紀的今天依然持續。媒體和教育界都是。不管基於什麼都無立足之地，一切都成為了後現代狀態。不論以笑鬧或是任何東西表現，真的什麼都沒有，雖然知道全部是謊言，也只能呵呵地笑了。空洞。從國家的立場看來，傻瓜變多也方便管理。比悠哉更糟的情況。就算是戰爭也是從一萬公尺高空的地方丟飛彈或用導彈攻擊，免除了接二連三殺死活生生對手的精神負擔。按照系統指示、依照手冊攻擊的話，就能自動制敵於死地。抱持這種思考迴路的人正在增加，世界上不論何處皆有。

殺人也不痛不癢。會痛的只有被殺害的人。

這世界的現狀就是誰都沒有要對抗的事物。布希的「不是夥伴就是敵人」，是趁勢搭上了蘇聯崩壞以後持續的空洞。和「是朋友抑或是敵人」的推論方法是一樣的。但是，所謂「非戰」，也拒絕了「為敵」一事。不想被收編進應戰或反戰的構造。我想「非戰」還是剛開始不久的思考方式。雖然其萌芽也顯現在過往歷史之中，但是今後將打造鍛鍊這樣的思想。鍛鍊並非要鬥爭，而是要讓它成為一套論述。這套論述和

自給思想。透過 code 這個組織和「藝術家的力量」、能源系統，或是透過區域貨幣等具體性作為，期待能更進一步發展。

一八七 失落感／希望力

年底久違重逢時，他說他想離開紐約，到不同的地方。就算明白不論是誰，到世界上任何地方其實都無所遁逃，失落感是控制這個時代的深沉情感吧。

與此同時，所有人也都強烈地希求「出口」和「希望」，為之徬徨飄蕩。

我問他在自己的內在失落感和希望的力量，如何平衡？

「不」，他嘟囔著說：「我大概是真心失望了吧。」

終究，在某種意義上，長期以來我們幾乎都是從美國習得自由和民主等價值。包括反戰、搖滾、抑或嬉皮、精神世界，就連人權和社會形態都是。結果，在我們身上訓練出透過美國人的「眼睛」來看世界的習慣。然而，一旦知道那是連篇謊言，失落感當然相當巨大。可是，比起繼續盲目信服那種騙人的話術活下去，還是明白那全是虛妄的幻想比較健康吧。這麼一來，才會知道要靠自己的雙手掌握真正的事物，除此之外別無其他可能。現在的我，失落感和對現實的希望，大概差不多吧。

一八八 在相關聯的世界中／
將資訊的不對等調整為對等

明明不是誰下了指令這麼做，這是一個相關的、連結的世界。印度、巴基斯坦、菲律賓、以色列、索馬利亞……或是股價動態、匯率……權力、企業以及我們全都互相連結。所有人不管願不願意，都只能住在這個世界。世界如何連動、正在發生什麼事？觀察，接下來仔細讀取資訊。只能從這開始吧。

「掌握對手的一舉一動，盡可能不讓敵人知道我方動態。」——掌權者和企業都一樣，會試圖將資訊控制在不對等的狀況。不對等的情況愈來愈擴大。美國能用炸彈攻擊阿富汗，那阿富汗能攻擊華盛頓特區嗎？那可就做不到了，這種不對等結構愈來愈穩固。所以世界是因為什麼樣的理由轉動的？看這些是很困難的，但也有新的動向。六〇年代有因反戰的抗議活動捨身的宗教家，但現在完全沒有。不過，雖然現在沒有那種中心人物，在世界上，幾十萬人規模的反全球化集會潮流正在興起。

我想，在不對等的另一面，開始了全新的有意思的事情。

一八九 New Village 會議的發言紀錄

為了四月二十六日到五月二十日在澀谷PARCO藝廊舉辦的「Code Exhibition: New Village」（新聚落）展覽在紐約開會。會報《unfinished3／New Village》（圖錄）的最終編輯會議。討論從非暴力T恤、古代米、環保機車、紙製鞋等日用品，到去年在六本木ZONE舉行的活動「PLEASE」，以及這次該怎麼進行。

地區貨幣few的工作坊進行方式為何？會場設計上，要怎麼和大阪graf的服部滋樹一起進行……逐一討論。這次也計畫了非暴力、環保和New Village三主題形成的code學校。來賓有GRAY的TAKURO、辻信一、EIWAT的柴田政明、A SEED JAPAN的羽仁KANTA、Earthgarden的南兵衛，還有《ELEPHANTISM》的夥伴等

強力成員。關於 New Village 的形象，散亂的地圖，以馬賽克狀態漂浮著。不是一個完整的大型世界或國家之類的東西，也並非位居中心，而是飄移著的事物，在某個時刻聚合起來，成為社群……

有點介意。我也讀了武者小路等人的「新村」[60]相關書籍，那完全是資本主義的烏托邦思想、公社思想。code 用地區貨幣 few 來表達，幾乎相當接近，重點果然是食物、天然能源和水。結果，雖然理所當然地，他們和六〇年代的嬉皮一樣行不通。但可學的地方很多呢。我是生於都會、長於都會的人，被放到自然裡根本沒有活下去的本事，可是每天都愈來愈被自然吸引。待在都市裡，已經感受不到刺激了。當然在城裡有想見的人，這很重要，可是跟自然給我的刺激相比，我真的認為都市中人類製造出來的刺激很無聊。

一九〇 ELEPHANTISM／巴諾布猿／動物的一課

開會的話題跳來跳去。我說：「動物也有父親或像是家庭的關係，在建立關係和倫理觀上，有很多能成為今後人類的學習範本。」他開始談起前一陣子才在肯亞錄的DVD《ELEPHANTISM》（「象」往的人生）。

說到大象，壽命很長，搞不好比人類還長。

花二十年左右，好不容易才長成成象。不過，一直到四十歲還會繼續成長。身體也會愈來愈大。到了二十歲左右，也是會求偶，實際上是雄性互鬥，四、五十歲的雄

性身體相當龐大，二十幾歲的公象根本沒辦法得到母象。很厲害的社會。而且，一年只會發情三天，所以只能求偶三天（笑）。成長期很長，意思是社會行動和文化上的學習期間很長，溝通能力極為發達，和人類非常接近。但是和人類不一樣的是，除了發情期，個性非常和平、排斥暴力。這是《ELEPHANTISM》的主題。大象社會屬於母系社會，果然這點是其成為和平社會的重要關鍵吧。

另一個例子是巴諾布猿（Bonono / Pan paniscus）。

黑猩猩（Chimpanzee / Pan troglodytes）和人類有很相近的地方，相當暴力。為了守護自己領域內的食物，黑猩猩會擊退入侵者，其他地盤的母黑猩猩不小心來到地盤的話就下手搶奪。最近還知道牠們還會為了快樂而殺戮。

相較於黑猩猩，巴諾布猿是類人猿，牠們會為了迴避暴力而性交。某集團和某集團碰上了，會先性交。

性是迴避戰鬥的溝通方式。

也有雄性與雄性、雌性與雌性的集團雜交。

一九一 世界的盡頭

鄰近衣索比亞、索馬利亞的北肯亞，有座巨大湖泊——

圖爾卡納湖（Lake Turkana）。他待在湖畔，去了曾經出土一百五十萬年前的直立人（Homo erectus）骨骸的村落。他一到那裡，年輕人們就齊聚而來。其中也有會說一點英文的年輕人，突然向他發問：「你覺得賓拉登在哪裡？衣索比亞嗎？還是索馬利亞，你怎麼想？」連電視都沒有，前人步履未及的不毛之地，美國的資訊竟然傳到了這種地方！

大家都知道呀。從美國的角度看來，那裡看起來就像是無文化的野蠻人聚居之處吧。可是實際上民智甚高。馬賽人也是，有聰明的年輕人，真的很好。日本的話，

246

東京之類的都會區現在已經不行了，去到鄉下會發現還是很棒。鄉下很不錯，另類也很好，在世界的盡頭真的會這樣感覺。

一九二 看這個

跟他提到安妮·華達（Agnès Varda）的電影《艾格妮撿風景》（Les Glaneurs et la Glaneuse, 2000）。背景在法國，是一部「撿食」者們的紀錄片。

既是可愛的電影，也是導演對食物裡顯現的世界不對等性所做的田野調查，並將其以攝影機記錄下來。

華達這麼說：「我在拍電影中學到最重要的事，是自己變得更加謙虛。」我對他說，學習「非戰」，換言之「不戰」，也是互相尊重，不得不謙虛。

最後還是自我的問題。佛陀曾說過，人類內在最後殘存的惡的部分，還是妒恨或嫉妒。貧窮可以忍，就連酷刑也受得了，暴力也能挺得下去。可是自尊受傷就受不了。人類啊，就是覺得自己可愛得不得了的動物。要脫離我執，不訓練是無法覺察的。最好去看看動物。在非洲，牛羚被大口撕咬、被粗暴地吃掉。是好還是壞？有什麼意義？……這些追問都無所謂。只是舉例，親眼去看這些非常重要。

二〇〇二年七月二十九日　東京

一九三　以實瑪利／大猩猩的一課

他最近逢人就推薦一本書，他自己已經買了十本左右送人了吧。

那是一本叫做《大猩猩對話錄》（Ishmael）的小說，作者是丹尼爾·昆恩（Daniel Quinn）。他因為認識的人推薦，所以買了那本書。一回神才發現，從某個時間點開始，那書已經成為生態類網站推薦的必讀書了。邊喝著紅酒，他開始說起那本書有意思的地方。

故事一開始啊，學會說話的年邁大猩猩以實瑪利，在報紙上刊登了廣告，招募想拯救世界的學生。完全搞不清狀況的主角，心想著這到底是怎麼一回事，去了之後發現，有隻大猩猩問他，我們人類的文化和文明是什麼，接著引導他學習的故事……

大猩猩不先說答案。故事裡的主角，其實是「我們」。對，讀著這本書的「我們」。讀者的「我們」，在故事中藉著再度體驗大猩猩和學生的對話，「自覺」出在自我意識中潛在著已知的各種事物。大猩猩是作為引導的老師而出現的。

例如，如同現今一般，征服自然和世界的文明是何時、又是如何展開的？

對此，也存在著被征服的另一方，動物和自然，或是原住民的文明和文化。

然後要怎麼思考，才能拯救瀕臨危機的世界？

現在的經濟、農業或宗教⋯⋯是被什麼樣的事物所支持才得以成立？

大猩猩用對話的形式提出問題，也讓讀者共同思考。

有一件事尤其使他驚訝，

數百萬年間以狩獵採集維生的人類祖先，突然在大約一萬年前開始農耕。

因為這個原因，自然的形態開始改變，造成環境破壞，

即使到了今日，在很多領域也都會提到這點。

不過，他認為這本書有意思，是因為連結起《聖經》〈創世紀〉的內容。

大家或許已經發覺了，《聖經》中寫到的，全部都是背棄神的命令的人們。

包括猶太人、亞當、他的兒子亞伯和該隱。

亞當吃下的蘋果象徵的是什麼知識？雖然有很多說法，歷史中並沒有明言。

亞伯和該隱的兄弟相殘，不是象徵了狩獵採集民族和農耕民族嗎？

作為西方根柢的猶太教和基督教問題、自然征服的起源，

還有遠渡重洋到美洲殺害原住民的人們……

關於這些，作者都以一種相互關連的方式書寫。

讀的時候，我對這點非常震驚。

糧食的儲備引起了人口大爆炸，

不過另一方面還是存在著以狩獵採集方式過活的人。

在想征服自然的人們身旁，

還是存在許多以不同想法、

不同生活方式活下來的人們和方法啊！

一九四 蘇珊・桑塔格的《在美國》／

關於平易

這個夏天，為了自歐洲開始的《CASA》演奏會的宣傳，他巡迴了倫敦、里斯本和米蘭。在米蘭演出的日期剛好碰上米蘭書展，於是決定參加；那是連續好幾晚的長時間活動，第一天由蘇珊・桑塔格朗讀自己的作品。

第二天，是貝托魯奇導演和他的雙人組合，其他包括安伯托・艾可（Umberto Eco）也會出席……許多作家齊聚一堂。（結果，貝托魯奇因為自己電影的製作問題無法上台，他和本來預定另一天登台的節子・巴爾蒂斯〔已故畫家巴爾蒂斯的夫人〕一起上場。）他去看了第一天的桑塔格。

她淡淡地朗讀了二〇〇〇年出版的小說《在美國》（In America）中的節錄片段。

那是從波蘭移民到美國的人的故事。我雖然沒讀過那本小說，但聽著也感覺相當有意思。說到桑塔格，她以評論為主，印象中內容相當困難，但她說話的方式很平易，非常淡然。

小說裡，有波蘭移民和更早以前移民的「美國人」的對話，雖然是一般民眾的對話，實際上觸及了核心。也就是「移民國家・美國」是什麼。說到美國的本質，就是所有人都是移民。離開歐洲，如何放棄了歐洲人的身分，舊體制、古老的權威、傳統和宗教……被這些束縛的人類多麼不自由啊。切斷這些，人類才得以自由。

那也是文・溫德斯（Wim Wenders）從前的電影《慾望之翼》（Der Himmel über Berlin）的主題所在，大家都是這麼想的。來到美國，才初次成為了人；自由，就在美國。

書裡出現了這些對話。

小說是九一一前寫作的，但是觸及了美國的本質，而且用非常平易的敘事方式寫作，表現手法非常了不起。雖然什麼都還沒開始，那時候，感覺似乎會成為自己接下來個人專輯的重要線索……

我從他的話語中感受到，雖然緩慢，但已經開始出現巨大變化了。

他很少談到自己創作音樂的預感。

這五年，不，是更早吧，我一直使用古典樂的風格來表現音樂。

那是自己重要的根源之一，也是我容易表現的形式。

而且，我總感覺好像能將古典的風格運用得更浩瀚。

確實對我來說是這樣沒錯，

但是稍微聽到古典樂就把耳朵關起來的人仍然很多，

我以為相對「狹隘」的流行風格實際上更廣博，

最近我才自覺到這件事（笑）。

但是，其實也不是古典或流行的問題。

我察覺到「平易近人」的重要性。

是「預感」吧。

所以，像是《大猩猩對話錄》這本書，連小孩都能讀懂，和我們現在想進行的「藝術家的力量」的活動也有關係，在呈現方式上，果然還是要能帥一點比較有利。

在環境或是天然能源上，只談內容正確性的話，事到如今也不需要我來多說，因為也有個人角色分工的問題。

講到「呈現方式」的話，很容易讓人以為那只是表面上的風格，實際上不只如此，也許是以「某個方法」才有辦法創造一開始的連結。不管內容寫得多麼正確，若無法與他人連結，就不可能溝通。我開始認為這件事相當重要。

一九五　郵件採訪／九一一／非戰／
自然能源／世界巡演

後藤　九一一之後已經過了一年。今年九一一那天，你在哪裡，做了什麼？

坂本　那一天是《CASA》歐美巡演的一環，在紐約的 Joe's Pub 這間俱樂部，從十日開始到十三日每晚演出兩場。

在九月十一日演奏裴實優美的音樂，我認為不是偶然。當然我們在舞台上不說政治性的語言，如同以往，淡然地演奏，但是樂團全員在胸口別上了表示非暴力的白緞帶別針。聽人們說，因為處於這樣的非常時期，我們的演奏，

聽來特別令人感動，也有人說雖然九一一的事態很嚇人，晚上聽到這麼美的音樂感到被拯救。

坂本　九一一那時候，你都想些什麼？

因為一看就會想吐，所以沒看電視，只買了九一一當天的《紐約時報》。

蘇珊·桑塔格的社論讓我有點驚訝，內容不太激烈。

我並沒有特別對九一一那一天想些什麼。

會這麼說，是因為二〇〇一年九一一之後的美國和受其影響的世界的動向，減緩了九一一的衝擊力道。在九一一剛發生的時間點，我好像對美國的自由和民主還稍微抱持信任，然而這個幻想在一年之內煙消雲散。

光是住在這種國家，身體似乎就會變糟。

但也不知道能去哪裡。

後藤　應該何去何從？

從二〇〇一年的九一一之後我就在想這件事，現在還沒決定。

坂本　回顧《非戰》出版後的一年，你覺得世界發生了什麼變化？而你自己身處於這樣的潮流之中，想要怎麼活下去？你的內在發生了什麼樣的變化？

自己想講的都在《非戰》裡說了。當然出版了《非戰》以後，世界依然日日處於激烈的變動之中。以為已經打贏了阿富汗，不知道該地到了明天會如何。

究竟在阿富汗「戰爭」中，真能說美英獲勝了嗎？

九一一讓我們清楚了解到，九〇年代蘇聯崩壞、冷戰結束後的世界結構。在不知不覺中，包括我在內，世界上多數人都對東西對立的結束予以祝福，卻疏於注意「美帝」真正地開始控制世界。

據費曼・戴森所說，歷史上的「帝國」有一百五十年的壽命。古矢旬等研究者說「美帝」的成立大概在二十世紀初期，那麼恐怕美國霸權會持續到二〇五〇年左右吧。之後的世界會是什麼樣子呢？不，真要說的話，世界能持續到那時嗎？

後藤　那麼下一個問題，想問關於「能源上的自給自足」。

當然這個判斷也是因為九一一後加快了進度，像是現在「藝術家的力量」一

後藤　回顧《非戰》出版後的一年，你覺得世界發生了什麼變化？而你自己身處於

坂本

樣，也有由藝術家們親自主導能源議題的行動。首先，你如何思考藝術家在這個時代應該達成的使命？

我認為藝術家本來並不肩負什麼「應該完成的使命」。個別藝術家如何思考，那是自由的，個別藝術家要將任何事引以為使命，也是他的自由。我自己也沒有意識到要將什麼視為個人的使命。自己向來只因為想做就做下去，大概只能這樣說。

不論是「地雷」或「天然能源」，我並非以「藝術家」的身分參與工作，我只能說無論我是什麼職業，大概都會參與這些議題。

把這當作前提，雖然是老生常談，但我認為藝術家是「礦坑裡的金絲雀」，因為這個領域中有很多善於覺察危險或擁有高預警能力的人。也許因為生活在那種環境裡，也可以說「所以那又怎樣？」

我不認為藝術家是擁有特權的人種，也不認為可以不看社會問題，轉而逃避到藝術裡。同時，說來有些矛盾，但對藝術家而言藝術就是全部，所以在發

後藤　表關於社會的言論或是行動時，我無法認為其中有特別的意義。即使我自己做出了那樣的行動，我也不會用特權的眼光看待自己，也絲毫不打算如此。

後藤　那麼，和「能源控制」相對的「天然能源」運動，你有什麼樣的預想？

坂本　能源、食物、水等，達到以地區或國家為單位的自給自足，我認為是當前重要的課題。現在「自給自足」是對抗全球化最激烈的思想。而「自給」這件事本來不能說是什麼「激烈思想」，在世界任何地方都已經持續數千、數萬年了。不得不將這種事說成是「思想」的現代，已經是瘋狂的狀況。

後藤　請談談進行中的《CASA》世界巡演。結果後來決定去巴西了嗎？

坂本　去年日本發行的《CASA》，海外版遲了一年終於在歐美等地發行了。九月從美國開始巡演──舊金山、洛杉磯、芝加哥，然後到紐約，九月十六日開始到歐洲。

本來預計要從巴西開始，不過因為巴西經濟不穩，很可惜沒辦法順利安排演出。如果可以，希望明年可以去巴西或其他南美國家。

但是，即使我熱愛裴賓的音樂，每天彈奏幾十次也會膩。欲求的不滿逐漸堆積，我想這是好的預兆，這樣的不滿會成為下次創作的能量。

即使是裴賓，就算同屬一樣的「家承」，和我還是不同。差異漸漸明確。這是因為我喜歡的東西愈來愈清楚了。

在這層意義上，這是很好的修行。

後藤　那麼，最近關心什麼事？

坂本　最近關心的是智人因為開始農耕生活而產生的變化。

假設我們智人出現在二十萬年前（有各種說法），大概十九萬年左右都沒有特別大的變化，基本上是狩獵採集（搶奪糧食）的生活方式。然後大約一萬年前，學會了農業（生產糧食）的技術，不僅對自己的生活，也為環境帶來劇烈的改變。我們還在這個過程裡。

我想知道一萬年前發生了什麼事。

ＤＮＡ上明明同樣是智人，生活方式的變化卻像是變成了截然不同的生物，為什麼會發生變化？發生了什麼事？因為農業的關係，什麼地方改變了嗎？

——我想知道這些事。

還有，我想知道農業時代以前我們祖先的感知方式、生活方式和思考方式。

與此相關，智人們在數萬年前擁有了樂器（大概是在動物骨頭上開洞的笛子），我想知道音樂是怎麼進化的。

史前時代的人們，一定知道很多自然中非日常的聲音現象。那大概蘊含了咒術般的特殊意義吧。也許也能從聲音中讀出吉兆。

不需要看到就能知道動物的聲音，他們應該是對聲音極為敏感的。從那個階段到能製造出發聲的樂器，發生了什麼樣的變化？那種變化，是基於人類所處社會的何種變化？因為音樂變化肯定伴隨了人類意識和社會的變化，或是其結果。

一九六　父親的死

二〇〇二年九月二十八日，父親坂本一龜逝世，享壽八十歲。

葬禮為只邀親戚參加的密葬。

父親嚥下最後一口氣的時候，他正在世界巡演的路途上，從布魯塞爾前往巴黎的巴士裡，他睡著了。在當地時間凌晨四點半左右被工作人員叫醒，告知父親的死訊。

坂本一龜，身為河出書房的編輯，參與了「首次發表的長篇小說系列」和「現代日本小說體系」的企劃編輯，經手三島由紀夫《假面的告白》、野間宏《真空地帶》⋯⋯

等作品，在戰後文學風景中發揮了高超的才能。值得一提的是，雖然河出書房一再發生破產戲碼，可是坂本一龜復刊了《文藝》雜誌，擔任總編輯，讓高橋和巳、後藤明生、黑井千次、辻邦生、丸谷才一、小田實等人的才華得以輩出於世。如果沒有坂本一龜，日本戰後的文學潮流和形式，一定是截然不同的樣貌。

身為忙碌編輯的父親不常在家。就算在家，也是「可怕到沒辦法跟他說話」的狀態。

他說：「我很後悔沒能跟父親好好說話。」

一九七 裝賓／深度／開悟／詩

在巡演的路上，他感受到前所未有的音樂體驗。

實際上，那或許是這幾年來最強大的經驗。

再怎麼喜愛裴賓的歌曲，幾乎每晚演奏同樣的曲目，也是會膩的。但紐約表演結束，接著去倫敦演奏的時候，怎麼說呢，比起音樂上的「情感深度」與「厚實度」一鼓作氣深化了，這樣的經驗乍然出現。

原本看不到的東西，在某一天公演時，突然茅塞頓開，一下子變得深刻。那樣的經驗持續了一陣子，又在某處突然探至更深處，大概有三個階段，如同無底沼澤般。這該如何形容呢……近似於「開悟」吧。會有「開悟」的瞬間，在那前後，世界並未改變，可是看待世界的方法改變了。即使是同樣的存在，也會達致不同的理解。

比方說，假設有個叫做裴賓的「物體」，我們已經很熟悉它的重量大概多重、顏色有幾種等等。可是，就像「砰」的一聲手忽然被打到、世界突然打開了一般，演奏時那樣的瞬間突然降臨。那樣一來，明明是相同的「物體」，看起來卻像是不同的東西。

每次經驗到這件事，會覺得漸漸深化了，甚至感到悚然。這種感覺該不會演出結束就消失了吧？明天會不會就忘記了？因此很仔細地注意、觀察自己，保持住那樣的體悟。接著，又以那個狀態一躍往前到下個階段。

去年一月在里約的裴賓家錄音時也是，被裴賓說到和去年八月在日本進行《CASA》巡演時相比，完全是不同的音樂。他說：「雖然彈奏同樣的音樂，明明是一樣的，但簡直變成了不同的東西。」因為發生過那樣「深度」的經驗，表演者的「深度」不言自明，當然也必定成了擁有深度的音樂吧。

能夠經歷到那種開悟經驗的音樂，我認為有所謂古典的條件。

傑克和我都確切相信，裴賓的音樂，是現在正「位於典範化過程中的音樂」。

正在成為和舒伯特的歌曲、舒曼和德布西的音樂同等的存在，我們正逢其時。

據說在馬德里和羅馬的反應特別好。

電影導演阿莫多瓦（Pedro Almódovar）也來看了馬德里的現場演出，演出結束後，他和大提琴樂手傑克·莫雷倫堡（Jaques Morelenbaum）發生了小爭論。

266

阿莫多瓦：「坂本的鋼琴太不可思議了。音色是結晶體，像水晶一般。」

傑克：「是啊，坂本的音色是透明的。」

阿莫多瓦：「不，不是這樣。不是透明的，是結晶。」

確實他的音樂正要前往下一個次元，不同的次元。那是什麼樣的世界？

裴賓音樂的音符能做的事，本已覺得全部都理解了，但實際上還在更前方。怎麼說呢，我想朝向那地方。用稍微象徵性的說法，就像用音樂創造詩歌一樣，如果德布西用音樂來進行馬拉美般的創作，會變成什麼？就是詩吧。至今為止，我被音樂的框架所束縛，但因為裴賓的體驗，一個個和音的連結，有時感受是已存在的東西。

可是，雖然不是未來派，但好像能看得到前方還有東西⋯⋯

他雖然說著「可是很難啊……」，但我覺得是非常有意思的開始。

一九八　鳥人

「最近我常常靈機一動……」

他的表情好像看破了很多事物般，微微地笑著說。

偶然在電視上看到在講畫家米羅的節目，他非常愛鳥，畫了很多鳥。裝實也愛鳥吧。鳥，在象徵上也很重要，因為會飛啊（笑）。鳥以外的動物和我們啊，全被「重力」所束縛。不是《萬有引力力之虹》（Gravity's Rainbow），是「重力的奴隸」。

一九九 來自對話

所以創作，是掙脫束縛得到自由，因此連結起對鳥類的憧憬。武滿先生在死前嚮往鯨魚，不過像米羅或裴賓、還有畢卡索和梅湘（Olivier Messiaen），他們是愛鳥的。

想到這種事，就會覺得對創作者來說，鳥很重要。要說是鳥的人？鳥人。

我不知為何想到這些事。但是，要用什麼音來表現呢？倒是還完全沒譜（笑）。

我跟他說到：「code 去年在大阪和 graf 的團員們一起展開「巴士巡演」的經驗（詳情參照拙著《喜歡喜歡帖》〔スキスキ帖〕）。話題是去了赤熊自然農園，當然不用農藥，也完全不使用有機肥料，只用地力栽培出茄子和小黃瓜等，看到蔬菜等作物靠著原有地力培育出的形狀和顏色時，我的感動和發現。人為的成分不突出，而是和周圍森林和土地的自然色調正確而完美地融合。培育出來的蔬菜的顏色和形狀

裡，含有賦予人類力量的祕密。而那也和「詩，poésie」的力量相連結，也和康丁斯基（Wassily Kandinsky）或克利（Paul Klee）等人察覺的「造形」藝術帶給人力量這樣的觀點連結。跟他說到，那間自然農園還有為智能障礙孩童舉辦的農園體驗活動，藉著讓自然力和封印於人類內在的潛力同步，使得蘊藏嶄新可能性的嫩芽得以萌發。我們的腦裡，擁有的是詩歌的力量。是啊，最近也常在思考。聽了我的話，他開始談起關於音樂的事。

◢

「人們創造著什麼」，大家會這麼說，不過就以那蔬菜為例吧，說得誇張一點，人類其實什麼都沒創造。只是把自然中已有的事物加以變形而已，譬如說蓋房子好了，也就是用自然裡的材料，只是改變自然界裡已有的物質的存在罷了。真的，也不是什麼人類所創造的東西吧？反倒要說，人類到底創造了什麼？如果說到這個，抽象性相當高的音樂，並未存在於自然界之中。當然，自然界裡是有聲音的。

那麼，再反過來說鳥類呢？

270

能製造出和人類創造的音樂最接近的聲音，那就是鳥類了。因為只有鳥類能夠歌唱。紐約的家，雖然是都市裡的庭院，會飛來很多鳥。鳥是懂音樂的吧，在裴賓那邊彈琴的時候，真的有很多小鳥會聚集過來。

二〇〇　獻給詩 1

克利、康丁斯基或是透納（Frederick Jackson Terner），他們既現代，也非常了解詩的力量。不，義大利等歐洲巨匠的來時路，是貫串著亞里斯多德以來的形上學和詩學兩大學問之流而成就的。

他邊笑邊說：「也許別人會心想，什麼時代了，我現在還在說這些是什麼意思？」

我覺得歐洲詩學的原點，還是在希臘神話、希臘悲劇。伊底帕斯，不正是歐洲的詩學原點嗎？所以，這陣子我在讀索福克里斯（Sophocles）的《伊底帕斯王》。像德勒茲（Gilles Deleuze）也寫了有關伊底帕斯和資本主義的書，在很多意義上，那果然就是原點吧。當然，東方的詩歌又是完全不同的。可是現在這個世界的混亂，追根究柢在伊底帕斯。美國問題正是伊底帕斯，即伊底帕斯情結。歐洲是父，而美國是子。

所以，弒父。所謂美國的病理，我認為正在伊底帕斯情結。

二〇〇三年一月七日　東京

二〇一　獻給詩 2

272

新年。去他在東京常住的旅館房間。書籍、資料、電腦，旅舍完全變成工作室了。電視開著，頻道定在ＢＢＣ世界台。但是，桌上堆積如山的書籍，全都跟詩歌有關。有田村隆一和谷川俊太郎的書，也有法國現代詩總集和戰後詩的選集等。聊了馬拉美的早期詩集。接著……

不知道，還有誰在寫呢？

可是啊，我想像的詩歌，和別的詩都不一樣。詩這種東西，現在還有人在寫吧？我不知道，還有誰在寫呢？

什麼樣的音樂？自己也不太確定方向。不，他刻意不決定方向，享受漂流的樂趣。

現在他不設截稿日，正在準備製作新專輯。要抵達什麼樣的主題，做出那一天的對話，要說是訪談，不如說像是和詩歌有關的會議。接下來，接著上回的談話，從伊底帕斯的故事開始。

前一陣子，我不是說到我思考的詩歌原型，是像希臘悲劇那樣的東西嗎？

「人生宿命」這個詞，雖然聽起來有些陳舊，但最明瞭易懂的例子，就是伊底帕斯了。

在不明白自己身世的狀況下，和母親結婚，殺了父親，最後失明、彷徨於世。而且，他的命運曾經被預言過哪。可是，在我們的日常生活中，其實存在許多類似「小小的伊底帕斯」式的事件吧，那麼，取出那些東西，並且勉強稱之為詩的話，或許就可以拍成電影。可以拍出像是貝托魯奇《巴黎的最後探戈》那樣的作品。

貝托魯奇的電影裡有兩大主題，其一處理非常大的歷史母題；與之相反的是，處理非常個人的、內在世界的作品，實際上這兩者不管歷史的或是人生的，在「巨大的流轉」中，都十分相似。擁有這個結構的典型故事，我想就屬伊底帕斯了，所以一直以來，那對我而言就是「詩的原型」。

不過，這些事，應該有人寫過吧（笑）。我之前不太讀詩，所以不知道。

「小說」這種文類，是神的故事的「流產」，也是從小小的重複開始的事物。人類的想像力，看似展現於創造無限的小說和故事之中，其實，在世界各地的民間故事和神話之中，也許含有一切原型。

▷

我想絕對是這樣。也許榮格（Carl Gustav Jung）也是這麼思索的，民族或是群眾潛意識的原型，即存在於神話。那昇華成最為藝術的形式，我覺得就是伊底帕斯了。雖然沒有任何根據（笑）。生存的扞格不入，大家不是都感覺到了嗎？我呢，是把那些都視為詩。

接著他列出了像是拘留體驗等，歷史中不得已被捲進人類的愚蠢和悲劇的詩人們的名字，但是他說在其中「感覺不到詩」。接著，談到也是詩人的貝托魯奇的詩，詩人貝托魯奇的父親及其父親好友帕索里尼（Pier Paolo Pasolini）的詩集，

對他們的詩，他說：「果然就是不一樣呢。」

為什麼說起這些，最終，裴賓音樂中的詩，不，他的音樂本身就是詩，終究是和曾為詩人的摩賴斯（Vincius de Moraes）的合作中誕生的成果，同樣地，例如說德布西的音樂，也存在於馬拉美的詩之內。並不單純是先有文字，再為文字加上旋律的即物性的歌曲。作曲，是讓文字表現出詩性的延展。裴賓如此，德布西也是如此。結果那樣的創作方式，就如同電影的原聲帶一樣。「如詩般的原聲帶」。

若不照樣描摹文字所擁有的世界，該如何創造出連文字本身都表現不出的廣度呢？從前和貝托魯奇一起工作時，他要我作關於「輪迴」的曲子。我回說該怎麼寫出那麼抽象的東西（笑）。但是，想了想，裴賓也寫過，德布西、舒曼都創作過那樣的世界。就連荀白克也為梅特林克（Maurice Maeterlinck）[61]的故事譜過曲啊。現在，我也正在探究那樣的對象。當我被給予了「輪迴」這樣的詞語時，我要怎麼表現「輪迴」

276

所表達的世界觀？表現的方法很多，但作為手法，可能就是用 Techno 吧（笑）。

二〇二 給詩歌的隨機筆記

我隨手拾掇當時和他聊過的關於詩歌的對話片段。

關於費爾南多‧佩索亞（Fernando Pessoa）——

拜訪裴賓家的時候，看到好幾本他的詩集。

佩索亞有好幾個「異名者」[62]，溫德斯在《里斯本的故事》裡提過。

（那個人，是不是和葡萄牙國王埋葬在同一個墓區？）

（卡耶塔諾・費洛索〔Caetano Veloso〕也為他獻上曲子喔。）

鶯巢繁男呢？不一樣嗎？

不是西脇順三郎哪。

（法國果然是羅馬帝國裡的落後國度，在詩歌方面，比較困難。時間上是晚了千年才盛開的文化。所以，兜兜轉轉，我們很容易認為法國文化是歐洲的中心，其實並非如此。在那裡能和詩相遇嗎？）

關於塞爾特（Celt）——塞爾特真的很有意思（前陣子去馬德里機場時，機場的唱片行放了塞爾特音樂。跟店員小哥說：「這是愛爾蘭吧？」他說：「不是，這是西班牙的塞爾特。」在羅馬尼亞和巴爾幹地區，塞爾特族群到現在還確實存在）。

（像是陰陽般的渦漩，散落在世界各地呢。）

（換個話題，在新年期間看了電視，很驚訝，據說新羅這個地方，是最東邊的羅馬文明。被中國占領、佛教傳入前，曾經是羅馬文明。好像是經由北方蒙古的絲路傳遞而來。諸如青藍玻璃或是王冠等出土文物，都是羅馬的東西。又渡海傳到了日本。

但是，被中國控制後，這些全部消失了。絲路也在經過中國後，完全改變了。）

（嗯，這樣嗎？民族詩人啊……中國？很難懂吧？）

（以日本而言，是「記紀」[63]神話？還是禪？）

（阿伊努族的泛靈信仰？伊福部昭[64]所說的Lakitu體。在阿伊努的神謠中的是？萬葉呢？）

（寫下了《阿爾布鳩思》〔Albucius〕的巴斯卡・季轟〔Pascal Quignard〕呢？失落的「最初

的小說家」的故事？或是，寫了《安魂曲》〔Requiem〕和《倒牌卡》〔Il gioco del rovescio〕的安東尼奧・塔布其〔Antonio Tabucchi〕？他是義大利人，妻子是葡萄牙出身，關於拉丁文的詩，他應該能談吧？）

「韓波呢？」「當然希臘悲劇等作品也進入了他的內在，可是已經斷裂了。不過那斷裂之處反而是他的優點。」「翻譯後進到日本，從歷史的落後國家到落後國家。」「因為沒有連結，所以又出現了很有意思的地方。」「美國也是呢。不，不光是美國，現在所有的國家幾乎都是這樣……」

（逃亡者的詩歌呢？）

對歐洲人來說，如何脫離希臘／羅馬文明，是延續數百年乃至數千年的巨大課題。所以他們對美國人是又愛又憎，甚至有點嚮往吧，譬如文・溫德斯。相反地，也有拒絕希臘／羅馬而望向東方文明的人。像是蓋瑞・史耐德〔Gary Snyder〕和艾倫・金斯堡〔Allen Ginsberg〕等人……

（也有艾茲拉・龐德（Ezra Pound）的《詩章》（The Cantos）呢。）

「我喜歡北園克衛的詩，不過很難音樂化。」

「而且沒有慟哭或是詠嘆啊。在伊底帕斯裡面，還有血淚之類的東西。」

「是真正的血呢。」

「也是刺瞎了眼睛啊。」

「但是要怎麼說？我們是從諸神已死的宣言處開始的，可是真的是這樣嗎？」

（像是苗族等，水和風與光。少數民族的民間故事中蘊含的詩的力量呢？）

（史特拉汶斯基／巴爾托克。巴爾托克的音樂雖然非常有魅力……）

關於哥雅（Francisco Goya）——身處天主教在西班牙的總教區，即使不說是希臘／羅馬式的，但那幅《巨人》畫作，讓人聯想起波賽頓（希臘神話中的海神），還有《農神吞噬其子》也是，感覺可以在哥雅的畫裡發現些什麼。

歌德、克利、赫塞（Hermann Hesse）——義大利紀行的祕密。蘇珊·桑塔格的歷史小說《火山情人》（The Volcano Lover）也是如此。還有約瑟夫·布羅茨基（Joseph Brodsky）的《水印：魂繫威尼斯》（Watermark）也是。其中還提到桑塔格和龐德的太太？

（波赫士〔Jorge Luis Borges〕呢？）

（Velemir Khlebnikov）……

布羅茨基，再往上溯是馬雅可夫斯基（Vladimirovich Mayakovskii）、赫列布尼科夫

（邊用餐邊聊天——羅馬有受到印度的影響，聽說影響極大。連羅馬天主教都有受印度的影響，雖然沒人提過。我在做歌劇的時候，研究了《葛利果聖歌》，不是會創作「聖詠歌」嗎？後來，義大利作曲家指出印度的多神教世界也融入了聖歌，像是印度的禱詞等，是亞歷山大攻打印度時帶回去的。）

關於馬戲團——馬戲團裡，不是沉澱著各種文明碎屑嗎？巴塔巴斯（Bartabas）[65] /

282

馬戲團裡，肯定有「畸形秀小屋」，畸形或異形變成展示品／被殺害的克羅馬儂人

（Cro-Magnon）66 或尼安德塔人（Neanderthals）的基因／阿波里奈爾、波特萊爾、薩提

哥和愛爾蘭的音樂／被剝奪、化為碎片，卻也得以成長下去的詩歌之流……）

等人的嗅覺……

（存在於吉普賽音樂裡的事物／前印度／被侵略反而擴散到歐洲／西班牙的佛朗明

「是經由凱吉的東洋式音樂吧。」

「武滿先生呢？」「基本上像是杜象或是凱吉等人。」「禪意是嗎？偶然性的音樂。」

「昨天看了電視嗎？井上有一67的紀錄片節目？」

「看了看了！愚徹愚徹愚徹，邊唸著ㄩㄔㄜ、ㄩㄔㄜ一邊寫字。太棒了。」

「『佛』這個字，變成人和陰陽的漩渦形狀，很塞爾特耶。」

「那真的很厲害。」

「還有，塔這個字，從下面往上寫，堆積成塔的意象。讓人想學書法了。」

（說到司馬遼太郎的《大德寺散步》和《近江散步‧奈良散步》等。大燈國師[68]的書法、文字……「我以前曾經讀遍《街道紀行》[69]全卷喔，很愛呢。」）

（長谷川等伯，太棒了！）

「果然啊，戰國時代那麼多人在戰爭中被殺害、被燒死。人們，孩子們。長谷川等伯大概親眼目睹了，剛好是身歷戰國時代的人。當過老師的井上有一，就像是看到自己學校的孩子們死去一樣。井上有一的作品看起來像是無常觀，可是我覺得那不是無常。不是哀愁，是更大而化之的東西。我認為那很珍貴。」

「那也許是詩呢。」

「可能是。那也能化為音樂。井上有一和等伯，有研究的價值。」

說到尾形光琳在江戶畫出的《波濤圖》、塞爾特的故事、井上有一的「佛」字。「被強大的事物擊潰的小小事物的力量。」「最早描繪這事的是宗達[70]。小狗的無邪，靈魂的純真。」「和薩堤、莫內有相通之處。」

「我們想到日本，首先浮現的是大和的日本，不過如果去松江等處，那裡流動著獨特的空氣感，一到就驚嘆極了，不可思議的地方。」「小泉八雲[71]最終抵達的地方。必須去的人終於去到的，流轉浪遊的盡頭。」「多神教的嗅覺——」

（小泉八雲，折口信夫的《死者之書》[72]。古佛的不對稱。重讀司馬遼太郎的琵琶湖周邊之旅。織田信長。「用長政[73]的頭蓋骨喝酒」、「骷髏杯」、「信長的血脈從何而來？空前絕後吧。信長穿的鎧甲，是義大利製的。」黑澤明、花田清輝[74]、長谷川四郎[75]……）

他拿出了一本大型攝影集。那是廣河隆一[76]拍的《巴勒斯坦》兩冊一套的攝影集（第一冊〈動盪的中東三十五年〉、第二冊〈消失的村落與家族〉）。「政治與藝術。他本人是以某種紀錄的方式貼近的，但是風景照非常好。這才是藝術啊。」因為戰爭焦土化而淪為廢墟的場所，以及刻印在土地上的戰爭痕跡，全被拍了下來。應仁之亂、戰國時代、蒙古帝國、印加侵略、越南戰爭，人類的歷史接二連三地創造出這樣的風景。」

「看看。這壁面的痕跡，根本就是井上有一啊。」

關於超脫樂團（Nirvana）的寇特·柯本（Kurt Cobain）——「現在還活著的人，除了裴賓以外還有誰呢？」

「當然一定有為詩譜上曲子的人，對，超脫很厲害。寇特·柯本的詩和曲子都很棒。超級天才！超脫的第一張是革命性的。那真的比起性手槍樂團（Sex Pistols）什麼的都強多了。」

（那之後，說到寇特·柯本的詩、造語。ＰＪ哈維〔ＰＪ Harvey〕和古代德魯伊教⁷⁷

……）

「希望誰能寫詩，一行也行啊。」

二〇三 中斷／美伊戰爭

美國向安理會提出對伊拉克決議案，是在二〇〇二年的十月。對此，伊拉克在年底回答：「未擁有大量破壞性武器」。雖然聯合國重啟調查，但是美國強迫性的手法一天比一天明顯。接著，二〇〇三年三月十八日，美國對伊拉克祭出最後通牒。要求伊拉克海珊總統在四十八小時內撤退到國外。從攻擊開始的最後讀秒階段開始，電視畫面完全只播映美伊戰爭。世界各處都展開了反戰抗議活動，但和阿富汗戰爭的時候一樣，已經沒有任何事情可以阻止美國，這種無力感隨之蔓延。（但是，三月二十四日，在紐約舉行了二十萬人的反戰抗議！）接下來，二十日的最後期限到了。布希宣告對伊開戰，美、英軍的攻擊開始。之後很快地到處充斥著海珊的死亡情報。媒體操作的日子。

二〇四 那天結束時……

一月回國以後，他在紐約的錄音室，著手進行新專輯的製作。

而且，配合初夏 Morelenbaum² / Sakamoto 的錄音室專輯《A DAY in new york》的發行，也展開了歐洲巡演。除此以外，就是在紐約平淡地度過錄音的日子。

到五月二日的「戰爭終止宣言」為止，戰爭透過電視成為了奇觀（展示物）。巴格達確實被控制了，海珊政權倒了。但是一直到現在，美、英引以為開戰藉口的大量破壞性武器未曾被發現，海珊總統也尚在逃亡。八月二十日，位於巴格達的聯合國駐當地辦事處遭受炸彈恐怖攻擊，而戰爭「結束後」的士兵死亡人數已超過了戰時的死亡人數。戰爭遠超過美國的預想，逐漸呈現長期化的樣態。

下雨的紐約。他為了錄音一直關在自家工作室。採訪也已經很久沒進行了。書桌上的書看起來增加了一點。但是，放鬆的氣氛一如往常。空氣的流動很慢。他很睏地開始說話。對，一貫的低沉聲音……

所以啊，像是自動筆記那類的東西吧，不是朝著一個目標往前走。連目標是什麼都不清楚，只是覺得走路好像很開心就一直走下去……什麼時候結束好呢？察覺時，可能已經超過終點了。自己真的不明白。

去決定主題或是從專輯整體來看，每首曲子要表現什麼，接著朝向某處走去的做法，我好像做不到。一定是有這種病吧，我就是對這種事不感興趣。

二〇五 不唱歌的人

能做出什麼呢？

是我還不太清楚的事物。因為如果是我已知的，我就會捨棄掉了。它是什麼呢？

我只是想看還不了解的事物，也是因為想聽所以創作吧。一天結束時成形的東西，

雕刻家捏土削石，那時刻大概沒想著要做些什麼吧。同樣地，我也只是在玩弄聲音而已。在一天結束時，好像有「什麼東西」成形了。但即使被說那是什麼，或是被稱讚做得好，我也不太明白。

料，或是突然有像IC晶片那類的東西滾進來。要做什麼呢？

會覺得這個黏土很不錯哪，每天都會有些什麼。過一陣子就會發現完全不同的材

材料有很多。各種黏土或石頭或是光。不斷地捏捏弄弄，或是放在火上。

290

我會談論戰爭與和平，但並不直接和音樂連結。高中的時候也是那樣。

為什麼呢？我果然不是唱歌的那種人。歌唱的人很危險喔，馬上就可以發聲歌唱。

二〇六 漢字／謎

「我想到一件事……」他突然從桌上拿出一張紙。上面寫著幾個漢字。

像是很近但又深奧的世界之謎。裡面的一個、兩個……

闇 darkness ＝ 門 gate ＋ 音 sound

「音」進入「門」裡面，就變成了「闇」。也想到其他例子。「木」頭加上「一」的痕跡，就變成了「本」（書）之類的。「日」和「月」相遇就是「明」，光明。可是，「日」和「音」變成了「暗」。為什麼？太不可思議了。如詩一般。

二〇七 日本的原住民

和音樂完全沒有關係，不過，最近我自己對日本原住民很感興趣。說到「原住民」，一般馬上會想到阿伊努族等，但我認為原住民不只是阿伊努族，在我的想像中曾經

有過非常多的部落。現在所謂的阿伊努族，大概是在十三世紀中期成為阿伊努族。

即使是阿伊努，有研究者認為是與千島列島的北方民族文化的融合才成為現今的阿伊努族，想來阿伊努也和繩文時代的祖先大為不同了。

或許在繩文時代的日本應該是居住著數百個語言無法交流的部族。在數千年共存的時間之中，自然形成了像是共通語那樣的語言。像是非洲的史瓦希利語那樣的通用語言。很多部落互通貿易，像信州附近採集的黑曜石被運到北海道附近。那共通語恐怕就形成了日本語的「祖語」，是在彌生人或古墳族到來以前的事吧。

我並非對他們的音樂感興趣，而是原住民的「存在」本身讓我很有興趣。再說得多一點的話，我自己的血液裡，有百分之幾混進了他們的血液？雖然我是沒打算去調查這件事啦……現代日本人的六成或七成左右，聽說是彌生時代以後從半島來的人。但是到了二十一世紀，交通如此發達，不同地區的混血程度也相當不一樣。一般來說，經常會認為關西以西是半島系，關東以北是繩文系，可是在大和政權掌大權的時間點，因為各種理由，強迫遷徙了多個部族。這件事如果仔細閱讀《風土記》

等書籍就能看出來。混居以後，當然會發生小型的生存競爭。在某些情況下，有原住民方獲勝的情況，為了平定也會從近畿派出軍隊，就像是征夷大將軍的坂上田村麻呂嘛。或許也有原住民族全軍覆滅的狀況，但也有成功逃逸的人，遁逃到山上、半島或島嶼。在伊豆和房總半島也有這樣的區域。其中，諏訪是還殘留著繩文時代以來信仰的地方，很有意思的是，諏訪神社是原住民的土著信仰。

這樣看來，目前留下的東西還很多。我們現在說的日語裡，也保存了相關內涵。在日語的祖語之上，加上半島移入的詞彙，還有伴隨中國的政治體系一起進來的漢語。日語，就是這樣以三層左右的結構而成立的，如果把那個漸層像是剝皮一樣全部剝下來的話，日語的祖語應該就會現身吧。我正在想像那會是什麼樣的東西呢。

二〇八 大約一萬年前

地球歷史，生物史。

和其相比，人類這種東西，可說不久前才誕生而已。

一萬年前什麼的，僅是一瞬之間。

智人的歷史。

一萬年前左右，發生了什麼「巨大變化」嗎？

在那以前的幾萬年之間，都是狩獵和採集，

也沒建立國家，明明是部落社會。

一萬年前左右，「什麼事」發生了。

大腦的變化？不知道是什麼變化。語言也是那時期出現的吧。

說到一萬年，自己的父親、爺爺、曾祖父……可以往上溯及四百多個人吧。

連長相都能想像。

並不是那麼久遠以前，絕對不是。

二〇九　笛子／薩滿教／通往自然力的領域

他把想到的事情記在筆記本上，整理成名為「題目」的檔案。

其中一個是：「為什麼音樂會發生」。

目前殘存的最古老的笛子，是在中國發現的，屬於三萬幾千年前的東西。

那大概是在動物的骨頭上開洞，「嗶嗶」地吹奏的（從尼安德塔人的遺跡中，也發現以動物骨頭做成的笛子）。

生活在自然裡，會聽到各種聲音。這些聲音相當可怕，風吹的聲音，在洞穴的黑暗世界中，發出「咻咻」的聲響。風吹進洞穴裡，或是自然殘響的嗚咽。去打獵時，迷路進了洞穴中，就會聽到這類聲音吧。

雖然可怕，但是不是也會想模仿風聲或自然的聲音來製作笛子呢？

北方西伯利亞的薩滿，會穿著熊的毛皮吧。這麼一來，人類就能變化為熊。人變為熊，熊化為人。結果，在這過程中，就吸收了熊所代表的自然能力。如此，人類也進入了「自然力的領域」中。使用動物的骨頭製作笛子，繼而發出不可思議的聲音，想來這也就是薩滿教。我認為這是人類為了進入動物代表的自然王國的體驗。但這只是我個人的推理而已⋯⋯

二一○ 音／oto

「音」，為什麼日語發音是「oto」呢？想想真是不可思議。總之，用日文想事情時，最好嘗試盡可能不用漢字思考。

看看阿伊努的語言。如果要問「言靈」是什麼？詞彙的各個「聲音」都有其意義，或是有著什麼樣的「作用」。每一節的發音擁有各自的意義，大概在繩文語和日本祖語都一樣。「o」代表什麼，「to」也代表著什麼。例如地名「別府」（Pehu）的「pe」是「河川」。其他像「庄內」（Syonai）的「nai」是「沼澤」的意思。這種詞彙的地名散布於日本全國各地。因多種不同部族的起源詞彙，在混合交融下，造就了多重層次的語言，那就是日語。

日本人的臉也很有意思吧？長相的多樣性真神奇，我想很少有這種國家吧。一般來說，同一民族的人會長得更像吧？漢民族有漢民族的長相，蒙古族有蒙古族的長相。有認識的人去了不丹，說那邊的人可以一一指認出「你是什麼族，你是什麼族……」到現在都還看得出來呢。

就像柄谷行人說過的，「國家」意識，是當「外敵」出現，要與其交涉時，作為統合的「契約上的國家」才首次有出現的必要。在那之前，甚至沒有什麼「國家」意識。在送遣唐使到中國時，大和政權把自己稱為「日出處」，不過那個稱呼原本是蝦夷的詞彙。雖然他們在那個時期，因被迫害而遷至房總一帶。

現在說來，庫頁島的原住民和菲律賓人應該相遇過、談過話吧。語言和長相都不同的人，一開始都是那種狀態吧。

我們應該時時提醒自己——從那時到現在，其實並沒有經過很久。我們很容易認為自己所說的日語是堅固不摧的事物，但並非如此。

語言本身其實是柔軟的，只是社會制度讓它看起來很堅硬，如果剝除了外來語等物，使它軟化之後，在時間軸上一口氣把它拉長，就會窺見其中隱藏的部族的語言。

日語中有「訓讀」和「音讀」。「訓讀」是和語，「音讀」是漢語。像我的姓氏「さかもと」(Sakamoto) 是和語，和名。如果用「音讀」來讀，會是「はんぶん」(hanbun)。

思考詩歌的力量，終究會抵達「和語」。和歌，尤其是《萬葉集》，當然在標記上使用了相應的漢字，可是在過去的時間點，不如說漢字是作為「音」來使用的。嗯，是接近「標音字」。但因為也有接收漢字字義的部分，所以也不能一概論之。總之源頭在「聲音」。其中存在著漢文化傳來前的文化，可以這麼想。

剛才提到諏訪神社，那邊的祭典是從繩文時代中期綿延傳承的在地信仰。那是阿伊努民族以外的信仰，現在我們所知的明確原住民系的祭儀，只有諏訪神社而已，其祭典雖受到大和政權的各種攻擊，依舊傳承至今。像北美印第安般完全被侵略的民族，就連語言都被奪走了，只剩下英語。要比喻的話，就像日本人變得只能說中文一樣。日本人沒變成那樣，相當有意思。

不是有像擬音語那類重複的語彙嗎？譬如「らんらん」（ranran，閃閃發光）或是「ち

ゃぷちゃぷ」（cyapucyapu，潺潺）等詞。這些是接近阿伊努語，也是擬聲擬態語之類

的詞。我認為這些很接近日語的祖語。這些重複聲音的詞語，你覺得如何？是吧。

「ちゃぷちゃぷ」（cyapucyapu，潺潺）、「ぽちゃぽちゃ」（pocyapocya，啪嚓啪嚓）、「も

ぐもぐ」（mogumogu，嚼嚼）等。我現在才發現，作曲家伊福部昭很久以前就去了像

庫頁島或舊滿洲等阿伊努的地方，錄音和收集了基里亞克（Gilyak）[78]的音樂。他的父

親曾當過村長，所以阿伊努的村民和他很親近。所謂阿伊努，並非擁有一個「阿伊

努國」。但是去到西伯利亞，似乎阿伊努人和西伯利亞的少數民族的語言是能溝通

的。貝加爾湖的「貝加爾」這個詞本身，聽說在阿伊努語裡是有意義的[79]。

ちゃぷちゃぷ（潺潺）……但是，要怎麼跟作曲連結呢（笑）。

二一一 卡通之國，美國

最古老的文字，大約出現在五千年前。想來應該更久以前人類就有語言了，但並不是那麼久遠的事。再想想，真的所有事物，都是相當晚近才開始。

確實，在現代人的行動中發現「神話式的思考」也相當有趣，但更引起我興趣的是，卡通（cartoon）。漫畫。

理應是人類文明中最高科技的美帝文化，實際上全部建築在卡通之上。

狐狸開口說話，烏鴉嘴裡叼著菸吐出煙圈。

全都是神話吧。明明說話的是豬，卻沒人覺得奇怪。

就連喬治・布希都是，所有國民都在卡通文化中成長的不可思議國度，美國……

二〇一二 冬／fuyu

久違的訪談。比起正在錄音的新專輯，他聊了更多日本原住民的事。我說到昨天白天在ICP（International Center of Photography）看的「異邦人」（Strangers）展覽的照片和影片的印象。那些照片裡，既有巴勒斯坦的戰爭，反WTO全球化的人們的肖像，也有消逝中的巴布亞紐內亞的達尼族（Dani）的紀錄等，顯現出活生生赤裸裸的世界的模樣。

我說：「世界正在灼熱地發疼，但是怎麼說呢？能推動我們的東西還沒出現吧，我正在尋找。」對此，他回答：「像是什麼呢？戴上熊的毛皮這類行為吧。為了得到那種力量，變身行為是有必要的。」接著我們兩個人談到星野道夫[80]。雖然星野最後被熊攻擊而死去，但我提到他散文裡曾提到阿拉斯加印第安人所幻視的──變成自己現在正在狩獵的鯨魚的故事。

他回答：「熊的故事也一樣。自然和人類的關係。比起討論他的死是不是悲劇，更必要的是，他的攝影活動，作為覆蓋熊皮的行為的意義。」他接著說：「ム口（muro）這個字，漢字是『室』，是指豎穴。我們不是會說『在暖室裡蒸麴』嗎？那就是進入土裡、閉關、再出來的意思。就這樣從冬天到春天重生的過程，就像熊的冬眠。冬季的大地擁有極為巨大的力量，為我們準備好再生的可能。」

我問他：「冬（fuyu）這個字也是和語嗎？」

「是的，fuyu 是從『殖ユ』（fuyu）來的，這是折口信夫說的。冬季是為了新生而蓄積能源的季節。所以，比起在春天祈禱，冬日的祭典才是最重要的。耶誕節的起源也在於此，原本指的是羅馬帝國的豐收祭，它是基督教成為國教前的豐年祭。」

明天，他要以 M2S 的一員客串參加裝賓的致敬演奏會。回過神來，黑夜的帷幕已降下，外面天全黑了，今天採訪就到此結束。關於他戒菸（！）的「人生大事」，就留待他日再談。

304

二一三　韓劇／古層的日語

他現在最沉迷的是韓劇《冬季戀歌》。

回到東京的那晚，電視剛好重播，之前就知道在韓國和日本都大紅，但沒看過。不過一開始看就上癮了，一直看下去。很有趣喔（笑）。當然戲劇背景的社會風俗和日本有不一樣的地方，可是我最關心的是語言。看韓劇時，在韓語對話裡經常出現我們也聽得懂的單字。既有半島和日本列島共通的漢語，明治以後歐洲詞彙經過日

本的翻譯，再逆輸入到朝鮮半島和中國的詞彙也相當多。當然漢字的本家原來是中國，可是近代歐洲語言的譯語或慣用語幾乎都採用了日本製造的詞，這是共通的。

所以，看劇的時候，會超越時空投入其中，看得到很多東西。

可以從宛如著迷於挖掘朝鮮半島和亞洲的地下水脈而得見。

他透過對日本祖語的關心，

如何被使用，如何一路變化呢？那變化讓人興味無窮呢。

二一四 母親的詞彙

他從奈良邀請大學教授當來賓，上他導聆的ＦＭ節目。

愉快地微笑著說：「我上了一課呢。」

說是「古層」[81]，和地質學是不一樣的。並不是愈往下層深掘，就會出現沒被混合的「純粹形貌」的層次，這終究只是推論，不過祖語當然是克里奧爾語（混成語），都是會相互影響而存在著。所謂的語言，就是不同時期中強勢部族的語言，也就是征服民族的語言會成為主流。如果看人類的歷史，勝利者會娶戰敗者的部族之女，一旦被征服，敗者的語言便被剝奪，官方語言是勝利部族的語言。不過，在家庭裡，母親說的語言在教育孩童上更有力量，於是，敗者的語言進入孩子們的體內。如此一來便形成了混生語言，戰敗者的語言得以保留下來。

他還說，現在我們仍然擁有從繩文時期傳遞下來、幾乎沒有變化的語言的一部分，接著舉出幾個例子。

おめめ（發音 omeme，眼）

おてて（發音 otete，手）

おみみ（發音 omimi，耳）……

拿掉「お」（o）以後，都是單音節語詞的重複。另外像是「ほほ」（hoho，臉）、「ち

ち」（chichi，奶）等，都是小孩和母親說的話。這些語彙都是這樣保留下來的吧。接

下來是我完全外行人的想法，不過我想存在於更古層的是擬音擬態語。

像是我們說「べとべと」（發音 betobeto，黏答答）。正統化以後變成「べとつく」

（betotsuku，黏上）的動詞。「つるつる」（tsurutsuru，滑溜溜）也變化成「つるりとし

た」（tsurutoshita，滑溜）等。聽到「べと」（beto）或「つるっ」（tsuru）等聲音，我們

自身內在的感覺就會被喚起。這事相當古老吧。我覺得一定能確實回溯到繩文和彌

生人混血以前的時代。

彌生人大概是從雲南附近划船來的吧。「つるっ」的語感，是我們所居住的日本列

島原創的感覺嗎？還是在半島或中國的「つるっ」語感侵入而來的？

308

不，恐怕「つるっ」或許是從「トゥル」（touru）來的。通古斯語系（Tungusic）、阿爾泰語系（Altaic）[82]、北方系統⋯⋯究竟是在什麼樣的關連中傳承保留下來的呢？

他持續在腦中膨脹想像。

二一五 關於語言／
關於木村紀子《古層日本語的融合構造》

感受俳句裡的繩文式音聲。

（談到羅蘭巴特和馬拉美）他們強烈嚮往接近記號的、極端抽象化的意義結構。

簡化至極的象徵性──這點也投影到俳句裡。日本所創造的列島之美──俳句。

製作新專輯時，他首先對詩歌感興趣。

他涉獵了古今東西的詩集和詩人，但很難遇到真正叩響心弦的詩。不過，這樣的追索工作，成為了通往語言古層之旅，成為超越了時空的豐富旅程。

最近的考古學已逐漸變化，認為繩文中期左右人類開始農耕，但是繩文的結束和彌生時代的開始，應該沒有明確的界線吧。可是重要的是，那時語言有了大幅度的變化。於是，思考方式，也就是「象徵思考」也跟著產生很大的變化吧。

同樣是米，不說「こめ」（kome）而是「よね」（yone）。這是從「稻子」（いね，ine）發展而來的。狩獵形態所生成的身體詞彙，和農耕形態生成的身體詞彙，不同之處又在哪裡呢？

他從書包裡拿出一本取下了書衣的書，是《古層日本語的融和構造》，內容提到以現存日語寫作的最古老的書籍集成「記紀萬葉」中所包含的大和民族的詞彙，以及比那更古早的詞彙。

（關於「西原語」）

七世紀前後，大和朝廷成立的當時，擁有多項技能的族群被遷徙到近畿地方。所謂的「西原語」是織布女的語言，他們的語言不是大和的語言。

（談到津田左右吉[83]／折口信夫）

「我想他們是能深切感受到語言古層氣味的人吧。」

坂本　我感覺已經無法再跟「現在」相處了，這是自我防衛哪。

　　　　要說動機的話，美伊戰爭影響很大。

後藤　為什麼愈來愈迷戀日本的祖語呢？跟住在紐約有關嗎？

二一六 語感／音感

接下來呢，還是會有刺激想像力的詞語的交響，而且是這個列島獨一無二的語感和音感。但反過來說，之前以為是日本獨有的，有時是泛亞洲的存在。

（相對於西洋文明，對泛亞洲的共感，現在比較強烈嗎？）

「嗯，很強烈。」

二一七 阿伊努人／澳洲原住民

阿伊努語當然也在變化，但從日本列島相當古層的語言分岔而出，並保留了下來。

因為不太受到中國漢語的影響，和近代日語相比，大概很接近繩文語，還有研究者說阿伊努語接近泛亞洲的祖語。這麼說是因為北方的通古斯語、西藏語和東南亞的馬來西亞語等語系，有共通的地方。這樣一來，和亞洲大部分地區有關係的，就是阿伊努語了。

雖然不知道阿伊努人出自何處，在人類學中，阿伊努人和被稱為亞洲諸國最古老原住民的澳洲原住民，在DNA上相當接近。應該要進行阿伊努語和澳洲原住民語言的比較研究。

二一八 語言與音樂之旅

後藤　是不是持續在進行超越時間與空間的旅行？

坂本　想一想，是因為從非洲的旅行才開始的。

後藤　從圖爾卡納的湖邊開始……

坂本　是。兩百萬年的旅程。再現人類誕生於非洲後的移動過程。

後藤　也許也混進了非洲的聲音。

坂本　大概還會持續下去吧。

314

二一九 於是所有的語詞都混融交雜

在極端意義上，部落之間的戰爭也是一種接觸，在「以物易物」或是「狩獵」時遇見外人，也是會發生交流。即使遇上了語言不通的對象，為了表現親切，會拿出重要的東西、說點什麼話。說出的詞語就算在接受方的部落裡原本並不存在，也會因此進入語言系統。最後那些詞語，可能會被捨棄，也或許會留下來。長野出產的黑曜石，在北海道被發現，而和黑曜石一起被帶去的，當然還有不同的語言。

母親說的話或是用餐時的語彙等日常用語大概很難改變，但技術性用語或是概念、哲學語彙等則是不斷變化著。科技類的語彙，現在用片假名呈現，完全就是外來語。同樣地，一萬年前也是如此。也就是說，黑曜石等同於當時的電腦。

二二〇 童謠／小泉文夫

奈良大學的木村紀子教授和他見面的時候，帶了聲音資料，是韓國的「童謠」。他聽了音樂十分驚訝，因為聽起來就像日語。

說到韓語，子音唸起來非常重，比起日語，有更多尖銳的聲音，不過孩子們說的話，子音沒那麼強，幾乎都是母音。這麼一來，聽著聽著，完全不知道是什麼語言了。說它像日語也很奇怪，不過，想來那在「古層」的層次一定是相通的。

那些音檔，實際上是已逝的音樂學者小泉文夫蒐集的資料。

其實，我是因為憧憬小泉先生才進藝術大學。能在這種地方再次和小泉先生相繫真的是⋯⋯我現在還清晰記得，小泉先生是以人類學的觀點出發，考量到人類的遷徙此一因素來研究音樂。雖然隔了遙遠的距離，卻擁有「共通的聲響」，到底是為什麼？他一生都持續探問著這個問題，並在世界各地做田調。他非常在意「聲響」、「文化差異」和「人類移動」。小泉先生的重要研究之一是「童謠」。莫非在童謠中，混入了我們人類起源處的非洲式聲響？

三二一 傳說故事

類人猿演化為智人時，人類學會了「象徵思考」。那可說是人類成為人類的重要時刻，因為無法進行象徵性思考，也就不會說話。我想神話和語言幾乎相等，當時人

們所理解的世界和宇宙就是神話，也就是傳說故事。不知為何，得到這種能力的人類祖先，他們的喜悅大概都放進了這些故事裡。可以訴說宇宙間的萬事萬物，也能訴說自己的故事。然後，能訴說自己賴以為生的食糧，和動物的故事。再下來，有動物和人類可以互換的世界觀，故事以語言或聲音傳承了下來。令人感到驚奇的是這件事在全世界共同發生了。

智人的大腦結構，在不同地區幾乎沒有差別，大概都很類似。所以或許繩文類型和塞爾特類型很接近。

二二二 等長到十歲、十五歲之時……

智人存在的歷史被認為有一百萬年左右。

這樣來看，人類處在進化過程中的一萬年、最多不過三萬年，只占了其百分之一左右。所以，人類還在古代階段。全部都和一萬年前做的事情沒什麼太大改變，我們還是剛學會象徵思考的「嬰兒」。等人類成長到十歲、十五歲時，世界會變得怎樣呢？對我來說，羅馬時代恍如昨日。

二二三 文明與壽命

就算人類整體壽命有一百萬年，文明的壽命也只有一千年或五千年，非常短暫。如果是埃及文明的話，支撐文明的是環境，也就是生態，所以到了砍掉周遭樹木的階段，那個國家的壽命也就結束了。希臘和羅馬也是一樣，一到地中海沿岸，綿延著

褪成白色的乾燥土地，那裡在遠古時曾是翠綠的森林，希臘和羅馬帝國砍了所有的樹木。

到這地步也就完了。因此可以說，如何與支撐文明底層結構的生態取得平衡，決定了文明的壽命。沒有了資源，上層結構當然也無法延命，明明這麼簡單的道理，全世界的領導者卻不明白。

現在，地球上的樹木被快速地砍伐。地球文明已近終結。當熱帶雨林被破壞殆盡之際，也就終結了。現在，是生死存亡的時刻。

二二四　為了孩子創作的音樂

（曾經想過創作童謠嗎？）

「嗯⋯⋯我沒有過那種想法。」

（像童謠之類的，也許不是創作出來的，但沒想過要做些什麼音樂嗎？）

「會唷。不，之前就想過要寫給孩子的練習曲。我尤其喜愛巴爾托克為兒子作曲的《小宇宙》（Mikrokosmos）練習曲集。那實在非常棒。」

（名字也很棒呢。）

「對！小宇宙，不管內容或音樂，我都很喜歡，希望有一天能創作那樣的作品。」

二二五 避難

他說：「只是出於本能在避難而已。」接著說起了戰國時代的千利休和宗達。戰爭中的藝術。

今日的天下霸主敗北下台，可能馬上會有不同人上台。上頭不管誰當權都能活下去，很多藝術家以這種處世姿態活到了現在。戰國時代，不小心從嘴巴洩露了一句，就可能被砍頭吧。史達林時代的作曲家或文學家，也經常活在被整肅的恐懼裡。利休也是，自身「藝道」過人，被秀吉看上而導致失敗。所以，現在大部分的藝術家都不表明自己的心志。啊，太失望了。

二二六 移動途中

後藤　　現在有想去的地方嗎？

坂本　　沒有特別想去的地方。

後藤　會意識到自己身處何地嗎？會覺得紐約才是家嗎？還是覺得總是在移動中？

坂本　當然，如果要問我家在哪裡的話，就是紐約，但不認為會長久待在這裡。沒想過會待這麼久。在移動的路上，我總是想著接下來會是在何處。

二二七　新專輯／即興

這次他為了宣傳新專輯回國。

可能還有修改的餘地（笑），和亞托‧林賽（Arto Lindsay）一起創作的〈戰爭與和平〉曲子，亞托想出二十行左右的抽象式句子，我們讓二十位紐約客唸出來，然後切分

出去做成音樂。接著即興彈鋼琴，再加工。即興創作占了很大的比重吧。用比喻的說法，像是在巨大的畫布上即興式揮灑，再剪下喜歡的地方、掃描、加工。完全即興。大概是這種感覺。

一個星期內密集地和他見了三次。他很安靜。那種沉靜，反而讓人感受到一種強烈的印象，像是他的內在發生了新狀態。

二二八　裂痕

在網路上讀了他連載的「先見日記」，上面發了一篇讓人想到新專輯的日記「裂痕」。那晚他報告花了一年時間的個人專輯終於完成了。把其中一部分貼在這裡——

這一年，像是關在洞窟裡。在洞窟中，聽得到全世界的公民們呼喊著非戰的聲音。聽得到擁有人類最古老文明的國家，被美製炸彈爆擊的炸裂音、孩子們的哭泣叫喊，以及世界震動的聲音。我無能為力，在洞穴中削磨著、紡織著聲音。我掉進了地殼裂痕的洞穴裡。二〇〇三年這一年，是歷史的裂痕……

單曲《undercooled》在一月二十一日發售，接著二月二十五日專輯上市。新專輯的名字叫做《CHASM》。

二二九　舉目所見都是裂痕

新專輯《CHASM》發行後，他很難得地去了夏威夷休養。不過，一直以來，他不愛度假勝地，也沒有什麼好的回憶。

陽光明朗，天空湛藍到像是破了個大洞，他卻很憂鬱。因為那些地方是被蹂躪的原住民土地。森林被燒毀，固有的自給自足生活已經無法回復。這個地球上，充滿了各種「裂痕」。他的夏日之旅開始了。

二三〇　酷暑

六月，他為了 Sónar 音樂祭的演出前往巴塞隆納。

和 Sketch Show（塗鴉秀）[84] 一起表演。那之後，巡迴了倫敦、巴黎、柏林、米蘭。

自六月起，紐約和東京都出現超過三十度的連續高溫。在美國，探討地球暖化主題的電影《明天過後》（The Day After Tomorrow）票房大賣。他在日記上這麼寫著：

看了《明天過後》。非常恐怖，極寫實。看電影那天，湊巧下了雨，可是從電影院出來時，不經意地抬頭望了天空。作為好萊塢的娛樂片，這部電影某種程度爆紅了，世界會稍微改變嗎？也很希望在日本可以有更多人去看這部片。新潟、福井、福島的洪水。然後是全國性的酷暑，連東京都達到了四十度。四十度，這是和中東、印度以及北非相同的氣溫。太異常了。暖化帶來的異常氣候，才剛開始而已。但是，也許暖化進行得比我們想像的更快。

世界穀物生產量已開始下降。當日圓大跌時，能源將無法再從外面進口。會不會演變為搶奪食物、日本人之間的互相殘殺呢？

但是，以日本現在的農業，連三千萬人也養不起。

大災難來臨之前，食物和能源的自給自足最為迫切⋯⋯

二三一　美國二〇〇四

美伊戰爭的虛偽本質幾乎每天都暴露於世，美國總統的選舉也在進行。身處其中，他如何用全身感受美國呢？

麥可．摩爾（Michael Moore）的《華氏九一一》在日本也掀起話題，他連續看了好幾部電影。我傳電子郵件問他「怎麼樣」，他馬上回信。

最近有很多有意思的電影呢。當然我也看了《華氏九一一》。第二天看了《麥胖報告》（Super Size Me），隔週看了《明天過後》。因為平常不會到電影院看電影，就我來說是挺難得的，偶爾上電影院也很有趣。

去看《華氏九一一》時感到驚訝的是，觀眾一半以上是頭髮花白的老人家。我們雖然不能以貌取人，不過這些老人家給人的感覺是，他們平常應該是投票給共和黨的人吧，我知道他們也真的受到衝擊了。

連續聽到──

「Oh, my God!!」

「Oh, boy!!」

《麥胖報告》也必看。年輕的紐約紀錄片導演之作，他親身實驗每天三餐都吃麥當勞的漢堡，連續吃一個月。當然實驗開始之前，請了三位醫生做了詳細檢查，實驗進行中也監測狀況。

結果當然可以想像，第二十一天時醫生建議他中止實驗，因為他的肝功能已經嚴重惡化。

《華氏九一一》緊追在《蜘蛛人2》之後，穩居全美票房第二名，這應該也會影響十一月的總統大選吧。

寫下了這樣的日記——

在歐洲到處旅行，他在街頭看到了《麥胖日記》的廣告，

「美國的學校被少數大型企業掌控，孩子們被放在這種飲食環境，我覺得太恐怖了。」

他郵件的最後這麼總結：「現在剛好是波士頓民主黨大會……

世界惡化到這個地步，紀錄片反而變得更有意思。」

給他的回信：

原來如此。結果在伊拉克也沒有發現大量破壞武器，很清楚這是一場建築在「虛假」上的戰爭哪。

還有阿布格萊布（Abu Ghraib）監獄[85]的虐囚，檯面上都是一些：這不是「組織性犯罪」，或是「覺得噁心」（布希）等說法，那種用語言強辯以模糊焦點的態度。蘇珊·桑塔格在五月二十三日的《紐約時報》上嚴厲地批判了這件事（日本的《論座》二〇〇四年八月號刊載日語譯文）。處在這種交錯著「欺瞞的語言」的美國媒體環境中，心情如何？

◣

來自skmt的回信。

「欺瞞的語言」從九一一之後立刻就開始了。我認為那是最大的問題。

對從事文字工作的人來說，會認為那是最大的問題吧，但是據我所知，只有邊見庸對此有反應。如果對布希的「欺瞞」不加以駁斥，就等於西方兩千多年的哲學史不存在。但令人失望的是，放眼世界沒有任何人反應。真的是有「竟然啊」的感覺。

本來我覺得，還健在的哲學家像德希達（Jacques Derrida）等人，應該在九一一發生後馬上出聲的，太丟臉了。

「欺瞞的語言」橫行於世，與此相對，真實的語言無人聽聞。而且這不是日本獨有的現象。為什麼會這樣呢？我沒有分析這件事的能力，但我想在這樣的世界，能拍出具有傳達能力的《華氏九一一》的摩爾，真了不起。當然在短短兩小時內，無法描繪出所有巨大的惡，也有人對此加以批判，但該片在僅僅兩個小時內對於二十四小時暴露在福斯新聞的一般美國大眾，提供了反對方的觀點。如此還對此片加以批判的人，真是不了解美國的蠢蛋。

86

二三二 柏林／都市的潛力

睽違四個月的東京。談了在歐洲的收穫，從在柏林思考的事情開始。

這次一直待在柏林的東邊，是很奇妙的氣氛。舊東德的建築、設計還留在街道裡，可是從西邊輸入了大量的價值觀，東邊的人相對地也開始用西邊的眼光看待舊東德。他們其實對那種媚俗保持著自覺，那也很有意思。熱鬧的地方僅限於很小的區域，不過裡面有些好玩的或者是詭異的藝術家，聚集了奇想天外的人們。像是《銀翼殺手》的世界，很有趣。

倫敦、巴黎、米蘭、東京。在各個城市旅行，感受都市的潛力。去哪裡好呢？

有意思的藝術文化，只有在年輕世代的挑戰中出現。

也就是說，年輕人容易發起挑戰的地方，只有物價便宜的地方了吧。

巴黎物價高到很難生活，東京已經變不出有趣的東西，京都或札幌等地價便宜的地方尚能出現新文化。就算是美國人，也沒辦法一下子在紐約發起挑戰，因此也出現必須在柏林奮鬥、成功以後再去紐約這種循序漸進式想法的人。

柏林因為位處歐盟中心，覺得貴的人會去瑞典或奧地利，機會變得很多，選擇也非常多。相較之下，東京對年輕人來說是「殘酷」的都市。

我感覺在這種地方不會出現有趣的東西，已經沒辦法了。

反過來說，也覺得在這種奇怪的地方繼續努力，真是相當拚命呢。

但是依然沒出現有意思的東西吧？

二三三　在八重山諸島西表島

雖然去英國，不過不是去倫敦等地，想去的是真正還保留美麗自然風光、位於大西洋沿岸的威爾斯啊！

他經常談到全世界的「偏鄉城市」。

那種還保留了大自然，在街上，只要逛兩、三間店，就能遇到大多數居民的地方。

米蘭那類的地方最無聊。彩虹旗上寫著和平的旗幟，義大利和平旗最少的地方就是米蘭了。像義大利，鄉下地方完全生機盎然。說到慢食運動，真的是從小小的「村子」開始興起的。

不管是米蘭或是東京，這種由大都市出發的經濟全球化運動，已經像戰車一般輾壓了鄉間。不過在完全被破壞以前，以慢活之類的關鍵字，再度興起了「地方性」的復興運動。是拉鋸戰喔。

八月回到日本雖然是為了電視錄影，但去了西表島。

▌電視特別節目《探尋我的未來的旅行》。是以「想要死在可以說母語的地方（笑）為出發點所展開的企劃。讓我前往想去的日本的地方，這種大而化之的概念的節目（笑）」。三天兩夜的小旅行。「這是我自己染的喔。」桌子上舖著在石垣昭子[87]那邊用芭蕉布做生藍染的布。

「西表真是好地方啊！」

他雖然去過石垣島，但西表島是第一次。

包括沖繩和八重山，西表島是僅次於沖繩本島的第二大島，可是人口只有兩千人。

因此，每個人都享有廣闊的自然。雖然經過島津藩的控制和明治政府以來的「皇民化教育」，但比起沖繩，島上還保留了很多在地的風俗習慣。美軍的空襲不多，因此自然也尚未受到破壞。雖然是因為不好意思而蓋了鳥居，不過也不知道島上居民內心深處怎麼想。覺得有些微妙的是，本來以為會有更多人用島上的方言說話，讓人吃驚的是島上普遍使用標準口語。中央化到底進展到什麼地步呢？一定還要再去。南邊選擇西表島，北邊我想去北海道阿伊努人的地方。

雖然沒有大肆張揚，但是，我確實想去原住民生活的地方。

還有，自己如果離開紐約，要選新住所的話，會是哪裡呢？

我正在考察水、空氣、食物和風俗習慣等。

二三四 CHASM ／ 裂痕般的事物

二月出新專輯時也說過，《CHASM》姑且算是第一版而已。雖然後來不會發行，但一直在追求第1.5或第2版的「裂痕式」(chasmy) 表現。或是1.5？1.7？是通往2的橋樑，途中經過。

《CHASM》的國際版在 iTunes 商店上發行了。因為 iTunes 商店的緣故，導致發售延遲，但總算問世了。

說到《CHASM》的版本，是在《CHASM》製作中得到「裂痕式」音樂。而往那個方向的延長線上繼續發展的意思。所以，說版本一或二，其實是完全不同的曲子。

他聊到明年將進行的音樂製作。

能不能使用鋼琴做出裂痕般的事物呢？也斷斷續續談了後CD時代音樂創作的樣貌、在西班牙Sónar音樂祭的體驗、和Sketch Show、卡斯騰‧尼可萊（Carsten Nicolai）[88]、克里斯蒂安‧費恩斯（Christian Fennesz）[89]等人合作的有趣之處。

因為Sketch Show的兩位（細野晴臣、高橋幸宏）存在感很強，玩得很開心。可是雖然彼此互相理解，但CHASM和Sketch Show的音樂相當不同。試著把雙方的音樂放在一起，根本完全不合，真是嚇壞了（笑）。不是說硬要分個彼此，但有些藝術或是音樂的韻致，是要看得到整體樣貌才能加以品味。另一方面，裂痕式音樂是要拿著顯微鏡端詳的音樂。能讓人看到一般看不到的事物，雖然新鮮，不過看不到整體的樣貌。在歐洲、在東京，或是在Sónar，聚集了一些只對那種顯微鏡感興趣的年輕孩子，他們感受到「畫布般的味道」，換句話說，拒絕某種和諧或旋律（笑）。雖然不是電影《麥胖報告》，但卻像是只吃速食的小孩。細野和幸宏也充分了解雙方音樂的味道，並不會加以否定。所以非常新奇。

二三五 在斷食道場

回到日本，找到行程空檔，到伊豆的斷食道場一個星期。斷食四天，花三天恢復。

之前用自己的方式斷食時，第二天腦子就動不了，變成連話都說不好的大舌頭狀態。啊，只是單純糖分不夠吧（笑）。雖然很怕自己無法耐住空腹感，可是斷食之後狀況非常好。

早餐（breakfast）的意思是破除（break）斷食（fast）。在睡眠期間，人類是斷食狀態。所以為了讓腸胃休息的時間延長，他最近開始不吃早餐。

平常集中在腸胃的血液，會到其他地方工作。因為運送氧氣，所以眼睛會變好，大腦也更加清明。已經有了實際感受了（笑）。我很驚訝，其實不吃飯也沒問題。真想每年都去斷食。

二三六　新年

二〇〇四年底，短時間回到日本。蘇門答臘海岸大地震引發了海嘯[90]。

新年，隨即去了紐約。

有說法是地軸傾斜，自轉速度加快等，但是比起日本，美國更是大混亂。受災的程度每日都在擴大。但是真正讓他驚訝的是美國人的反應。

贖罪。像是因為參加了愚蠢的美伊戰爭而贖罪一般，美國人極盡熱誠地捐錢送物資。海嘯發生後兩個星期，還持續騷動著。托海嘯帶來的慘痛，得到贖罪機會的心情，我認為是罪惡感的反映。

「雖然如此，也不是說參戰一事因此就能被原諒。」他說。

最近他不是那麼積極地用電子郵件溝通。

進入新年，已經進錄音間三個星期左右，幾乎過著大門不出的生活。又是我不拿手的委託工作（笑）。開著電視，也都是美伊戰爭的新聞，或是布希就任總統的新聞，看到、聽到的都令我痛苦。因為看了不舒服所以不看報紙了。壓力很大。當然也會想，難道轉頭不看就好了嗎？可是我的身體已經受到嚴重打擊了。我不想看到和美國有關的事，真的受夠了。

到現在為止和 skmt 都是直接見面，沒辦法見面的時候用電子郵件往來。

他傳了短訊來。

「偶爾也用電話採訪吧。」

二三七 在錄音室閉關

對我來說十分困難。如果可以捨棄自我，像機械一樣，成為只有技術的人類的話，就很簡單了。在委託方的判斷下決定的工作，相當辛苦。

做電影配樂的時候也是，每一次我都說這是最後一次了！

我們購買的商品裡，不會包含完全搞不清用途的奇怪部分。它們是在設計者毫無矛盾的意志下製造出來的物品，不允許錯誤與曖昧。但是像我們創造的音樂，既容許曖昧，又是多義性的。偏離創作者意識的無意識，也擁有意義。不如說，我們的工作就是去思考如何引入曖昧。與他人完全相反。

二三八 獻給桑塔格的安魂曲

（二○○四年）十二月二十八日，蘇珊・桑塔格去世。她是作家，也是批評家、劇作家、導演。不只投身藝術，她也凝視世界的現實，九一一之後馬上投稿《紐約客》，指出反過來利用恐攻、催生出阿富汗戰爭連鎖反應的布希總統之愚蠢。她因此暴露在被愛國派威脅的環境裡。美伊戰爭爆發後，她也持續告發戰爭所衍生出的各種暴力。討論阿布格萊布監獄虐囚事件現場照片的《旁觀他人之痛苦》（Regarding the Torture of Others），成了蘇珊留給我們的遺稿。

其實，在創作《CHASM》的時候，我受了桑塔格的影響。三重奏的巡演到米蘭時，某一晚正好有桑塔格朗讀自己的小說《在美國》的活動。我也在現場，和她碰了面。

正值我創作《CHASM》的時候。她讀小說的語調非常平易近人，寫作方式是能打動人的。我認為作為小說家，她也是相當厲害的作者。學到很多東西。

後來，一年以後吧，我和傑克・莫雷倫堡、MS2的巡演到了巴黎，桑塔格一個人來看，結束後跟我說「紐約見。」可是再也見不到面，她去世了。

關於她的死亡，也許能和美國總統選舉一起談，但是現在的我，還什麼都不知道。判斷停止的狀態。

只要說出正確的事實，他人就能了解嗎？我認為光是那樣是不夠的。或許有人抱著真心一定能溝通的執念，但我始終認為，即使如此也可能傳不出去。所以桑塔格的說話方式，讓我受到極大的感動。

即使在紐約，也很少聽人談到桑塔格，可能是因為我完全不接觸美國的狀況。不看報，也不看電視。但是，我不斷思考同一件事。「人類大腦裡的網路，是從什麼時候開始形成的呢？」之類的（笑）。考古人類學吧。我想知道是什麼讓我們成為我們，我對這個形成過程感到好奇。

現在的世界，愈來愈偏「神話性」了。像是《魔戒》等神話性的作品大受歡迎。一九九九年我製作了歌劇《LIFE》，那時華格納的《帕西法爾》[91]成為重要的基底。和村上龍想創造出像《帕西法爾》那樣的東西，結果並沒有成功，但我很偏執，至今還在想（笑）。

最近我又經常重聽、重看《帕西法爾》。那個作品以北歐神話「埃達」（Edda）[92]解讀各種謎團。如今有布希這個人，商品世界環繞在我們的身邊，我想必須稍微使用神話式的解讀才行。

所謂神話式的解讀，是窺見我們自身。人類這種生物，因為新石器時代以來大腦的革命性變化而行動，不同時看這一點的話，就會不知道我們現在在做什麼。但是，這種思考，要馬上反應在現在自己創作的作品上嗎？也很不容易。

是緩慢地出現的吧。我深深體會到，「生態音樂」也是最近十年才有人關心。

《帕西法爾》是尋求救贖卻沒有答案的故事。《LIFE》的最終主題也是探究救贖到底是什麼，果然，我覺得這就是這三萬年間人類的故事啊……

為了不讓美國為所欲為，希望中國能更加把勁，金融雜誌最近每一期都發出警告，美元處於隨時可能大跌的狀況。從歷史來看，「帝國」一定會在經濟上崩潰。帝國是基於想控制世界的欲望，為了遂行這個願望就得花上大筆金錢。因為維持控制的軍人不夠，不得不用伊拉克當地的軍人。所以，在美國國內，也有人提議要再度實施徵兵制。沒有軍力、也沒有錢、就像是每天負債過活，是處於支柱不知何時會崩塌的極危險狀態。

他目前正在製作專輯《/05》，應該說是《/04》的姊妹篇。

「已經完成四分之三了。」這幾年他也會做小型團體的現場演出，但沒有大型演出。去年推出《CHASM》專輯時也是。但是，今年夏天，他開始構想二○○○年以來好久沒舉辦的現場表演了。那麼，他的 CHASMY 夏日，會是怎麼樣的夏天呢？

二三九 初期的音樂／大瀧詠一的教導

在紐約久違地一起晚餐。在附近常去的義大利餐廳，在座有唱片公司和NHK的製作人。中間也交雜了「聲音故事NHK—FM音樂特集」會議的採訪。談到二〇〇三年左右，在坂本先生的指名下，邀請大瀧詠一[93]製作節目的事。

像是貓王等，所謂搖滾樂初期的音樂真的是非常棒，為什麼能做出那種聲音呢？但是相關的歷史或背景，我完全不清楚。在想可以問誰的時候，就想到了大瀧先生。掠奪了黑人音樂以後，美國音樂才有可能出現貓王音樂，不過並非那麼單純公式化的說法，是各種要素和潮流的偶然運作，才成就了貓王音樂。不是完全原始的東

西，在當時，使用了最新的科技混音。是非常奇怪的聲音喔。若用一句話概括，是「人工的聲音」。偶然在車內廣播還是什麼地方聽到貓王的歌，乍聽覺得很像電音。

為什麼會變成這樣呢？

不論是古典樂、現代音樂或是嘻哈音樂都一樣，在愈趨洗練的潮流中窮究一切可能，會愈來愈走向古怪的人工境地。所謂愈走愈精，就是出現奇妙的事物而且愈來愈有趣。雖然最後終會遇上瓶頸而無法前行，可是最尖端的地方，不論是詩也好、小說也好，都會很有意思。那時候，眾多力量運作其中，像是科技之類，另外，還必須大賣。某種音樂受到追捧，所以才愈來愈往那個方向發展。大瀧先生想說的是，當時美國有三個大潮流，貓王很偶然地結合了這三個，做出了像是怪物一般的作品。音樂這種東西，偶然的成分相當多，當然不能百分之百控制。

約翰・凱吉或是大衛・康寧漢等人說到「錯誤系統」（Error system），甚至有些音樂家在討論如何利用偶然創作，如果在這種脈絡裡聽貓王音樂，在聲音製作的面向上，很明顯地並非依賴偶然，是人為的、有明確製作策略的產物。與其說是從貓王開

始，應該說已經存在了到達那個地步的基礎，也就是一種奇特的洗鍊潮流。為什麼覺得有趣呢？我想一定是因為正在製作《CHASM》吧。

與其說是對貓王音樂的興趣，不如說我一直關心各種音樂，其實也不是從創作《CHASM》開始的，我向來對「奇怪事物」很感興趣。比起貓王本人，貓王的音樂，是很「奇怪」的，為什麼會發展成那樣，是很有意思的研究主題。

貓王音樂並不是在突然變異下完成的，成就了貓王的「唱歌方式」也好，「樂團編制」、「韻律」、「混音」、「聲音的使用方式」等，都有促成那個音樂的背景潮流。美國也有「搖滾樂的發生和起源」之類的書籍，如果請教大瀧先生，他當然很了解那些音樂潮流，不過問了就很像學習請益，所以也不會多問（笑）。比起什麼新發現，其實聽音樂時會冒出「啊，這很怪」的喜悅和驚奇，這種感受沒有別的事能比得上。也沒有什麼能超越「這是什麼？」的喜悅吧。已經言盡於此。我生平第一次聽德布西和披頭四的時候，心中浮現「這是什麼？是什麼樣的音樂，完全搞不懂啊？該怎麼做出這種音樂？」那種不明所以的感覺，能在人生中占據什麼樣的程度，是很重要的……

大瀧先生用他自己的方式透徹解讀了那全部的背景。

二四〇 不關閉的感覺

一個探問。為了朝向洗鍊之路，有單純化和複雜化的兩極之道。但是他寫了幾百首曲子，為了演奏也經手編曲工作，為什麼沒變「沉重」，也未走向頹廢或巴洛克風。為什麼呢？

因為我頭腦單純（笑），而且我討厭花時間。深思熟慮本身是好事，不過會愈往深處沉陷下去。回顧二十世紀的音樂，過去當然沒有網路，是很適合追求單一目標的環境。現在除非你是什麼超厲害的傢伙，要在深山閉關像燒煤一樣創作音樂是做不到的。在莫札特的時代，前往當時最先進的國度義大利，得特地花上好幾天坐馬車去，實際上也是不得不如此。華格納或布拉姆斯等人，大概也是有時間的吧。

來到二十世紀，是有像哈利‧帕奇（Harry Parch）[94]一樣住在亞利桑那或新墨西哥，

或像藝術家詹姆士‧特瑞爾（James Turrell）待在沙漠啦。

譬如說，雖然不是歌德，但也知道昆蟲或植物的形態有著最終極的合理和複雜度吧！擁有自律性，又能夠自我增殖，我認為那就是生態。合理又不定形。但是，人類的腦筋不像大自然那麼好，所以創造不出那種生態的音樂。

雖然完全不同，不過俳句和凱吉的音樂一樣簡潔。但其實很複雜，極簡而複雜……極簡音樂裡像菲利普‧葛拉斯或麥克‧尼曼都很「厚重」。我從高中時代就在聽特里‧賴利（Terry Riley），他最近的作品比較有趣。最時髦的還是史提芬‧萊許。不太厚重，閃閃發光。

所以，怎麼說呢，若無其事地彈著混濁和音的傢伙，在那個時間點就已經不行了。不適合當音樂家（笑）。

二四一 重新討論《CHASM》

那個啊，這麼說也許很討人厭，不過就是只有「差異和重複」。差異的重複，重複的差異。結果，就形成了人生。人生這回事，不就是「差異和重複」嗎……

德勒茲在《差異與重複》的開頭，說到「只有獨特的事物會反覆出現」。我在創作《CHASM》時，花了一年不斷思考的，就是「差異與重複」。一切就只是重複。

二〇〇五年六月二十九日　京都法然院

二四二 實驗 LIVE

京都，夏日正盛。山雨欲來的天色（昨天傍晚下了大雨）。但是，法然院竟自森然有涼意。在這所遠離世俗的寺院，包括谷崎潤一郎、河上肇及稻垣足穗……皆沉眠於此處的墓地。

黃昏，約六時許，人們開始慢慢聚集。這天的活動雖然公布在網路上，但完全沒有在情報雜誌上宣傳。

平常放著日本畫家堂本印象手繪紙拉門的房間，現在撤下了全部拉門，榻榻米的彼端延伸開展出庭園空間。坂本龍一和Dumb Type的高谷史郎。小小的桌上有數台筆電。隔著廣間，穿過庭院看得到緣廊，上面設置了三面小小的臨時螢幕。

兩人稱這為「實驗LIVE」。僅此一次的「實驗」。

坂本先生說：「本來設想的規模是面對五、六位觀眾的現場演奏。」高谷史郎之前在《LIFE》的時候，負責表演的影像。雙方的交流在日常生活中也還持續著，兩個人都提議「想來玩個什麼企劃呢」，不過不太容易實現。

完全是陰翳禮讚。微暗之中，連彼此的臉都看不清楚。然而庭院的綠意看來依舊閃閃發亮。螢幕上開始放映高谷製作的影像。大自然和地圖，再疊上用電腦合成製作的線條。聲音不是旋律或是節奏之類，是做出噪音，沒有開始也沒有結束的聲音，音樂的浮遊。

坂本龍一用筆電和iTunes，做出當下想到的曲子或波形的系統。這已經在Human Audio Sponge[95]的場子或是《CHASM》嘗試過了，這次是和影像結合的場子。另一方面，高谷史郎在Dumb Type的作品負責影像，以VJ在現場創作影像是第一次。

高谷說：「如何輕盈、簡單地創作出現場表演，是這次的主題。」很切合「為了自由度」的說法吧。因此高谷準備了兩個素材來源。一條線是電腦合成影像，另一個是從十二、十三個項目組成的動畫和靜止畫面的資料庫。接著用QuickTime將橫跨三個畫面的影像放到筆電上，再把存在另一台筆電裡的電腦合成影像，用另一台筆電控制。影像和聲音互相反應，進行「實驗現場」的演奏。重視的是「時機」（Timing）。

伴隨現場演奏的進行，法然院周邊棲息的蛙群，隨著坂本先生的音樂一搭一唱，有時大鳴大放，有時安靜沉寂。和自然響應的歡悅。可以看到操作著筆電的坂本先生和高谷君都在笑著。自由度的實驗，聲音和影像的歡娛。

356

夕暮時分，幽暗襲來時，開始看得見一些消逝不見的事物。現場演奏時，摻雜了雷鳴的轟然作響。雨像是馬上就要下了，但一直到最後都沒有降下。這有些遺憾。和開始時一樣，在沒有尾聲的狀況下，大約一小時的實驗現場結束了。

二四三 蘇珊・桑塔格追悼研討會

去年十二月二十八日，蘇珊・桑塔格去世了。她不只是作家、評論家，也以劇作家、導演的身分從事相當多元的創作活動。如同她自己經常說的，她是「寫作的人」，在面對時代危機之際，既「訴說」，也「行動」。她自己雖然寫了一本《基進意志的樣式》(Styles of Radical Will)，但她是比任何人都更不放棄「基進」(radical)

的人。她最引以為信條的是對抗「用語言簡化世界」的行為，要掌握「世界複雜性的整體」。

九一一以後，全世界遍布戰爭和恐攻陰影，即使她也被病魔襲擊，卻未放棄基進的發言。因此，她的死亡，在人們的眼中並不只是單純的「失去」。

為了「追悼蘇珊・桑塔格」，能做什麼？當然，只是一般的行禮如儀沒有任何意義。蘇珊生前和其建立了深刻關係的木幡和枝，與她多次往來討論的淺田彰等人發起了研討會，可以說是自然而然。坂本龍一和高谷史郎，也用音樂和影像參與了會議。

會場在京都造形藝術大學的春秋座，此研討會也同時作為藝術製作（ASP）學科之「藝術編輯研究中心」的設立研討會。

和前幾天的「實驗LIVE」不同，首先從坂本先生選擇蘇珊書寫的文字開始，他引用了她最後的小說《在美國》。

「成為滿溢了夢想、期待、恐懼的神話之國，支撐的現實早已消失的國度。歐洲人都對這個國家抱有某種想像，成為美國的俘虜。在以牧歌式想像粗野國度的同時，

對這個國家寄託著一縷期待。然而另一方面，內心深處，他們並未真正相信這個國家存在於現實中。不過，不就在這裡嗎！

震驚於某個東西真實存在，是因為那看起來極為非現實。會驚訝，會疑惑，是因為說不上真實。所謂現實，恰恰像是從小小的意識水漥延伸出的飢渴大地般。被現實吸收，感受現實吧！……」

引用還有後文。接下來，結束於美國本身是「共產主義式的」，是一切事物都能嘗試的「理想主義者的國度」的段落。矛盾的「美國」……

高谷史郎為了這段文字，製作了在黑暗中閃耀的星塵般的三個畫面，在上方的文字如同橫跨般流過畫面。接著，加上高谷在旅行途中拍攝的瓦倫西亞和挪威雪景。

面對這樣的影像，坂本龍一嘗試做了聲音的混搭——阿爾沃‧帕特（Arvo Pärt）[96]安靜的音源。並非捏造出天國幻影，沉醉在悲哀之中，而是宛如桑塔格的靈魂依舊飄蕩於世般的聲音與影像的結合。

最後，以安妮‧萊柏維茲（Annie Leibovitz）[97]拍的肖像照搭配總結了蘇珊晚年「聲音」的《蘇珊‧桑塔格：良心的領域》（The Territory of Conscience / Susan Sontag）選出的

文字作結。文字來自〈給年輕讀者的建議〉。

「要當心審查制度」、「多讀書」、「到處行動」、「厭惡暴力」……

很安靜，然而現場參加的人都清楚確信，新世紀的今天，蘇珊雖然離世，但她發起的行動未曾停止。

二四四　部落格／巡演

他從八月開始寫部落格。至今為止他雖然在自己的網站上用日記體連載文章，看起來他很想把自己接觸到的資訊和他者分享，這樣的態度更明確了。內容上，有關他自己的日常報告變少了，即使不會出現在媒體，不過他會選摘一些在

網路上的重要資訊，像是新聞、數據、思考等等，每天上傳到網站上。他天天貼出地球暖化、環境破壞、小泉郵政民營化的本質等議題，也上傳了評論的連結。但是這些並不是出於新聞記者般的使命感，只是自己為了日日的生活、為了倖存下去，所以公開自己找到的東西而已。無懼孤立，以極快的速度，他下判斷，生存，以一種基進的自然體的方式。

比起前幾年，二〇〇五年對他來說是因巡演而忙碌極了的一年。移動接著移動的生活。好像要迎接什麼的預感，與每天的現實生活交織著。像是對應遊牧生活一般，他也認真寫著巡演部落格。七月初回到日本以後，開始二〇〇五的巡演部落格，這次是一九九五年以後久違的樂團形式。和史蒂夫‧詹森（Steve Jansen，鼓手、打擊樂器、電腦編程）、克里斯蒂安‧費恩斯（吉他、電腦編程）、斯庫里‧斯沃里森（Skuli Sverrisson，貝斯）、小山田圭吾（吉他、電腦編程）的五人組合。為了ICC的回顧展「時間的紀錄」而前來日本的蘿瑞‧安德森（Laurie Anderson）[98]也來到彩排現場。他用自己拍的照片和文字報導了東京、大阪、名古屋、福岡的舞台的後台。如他說的「一瞬間」般的密集巡演。加上和歌手元千歲在廣島原爆圓頂紀念館前的現場演奏，還

有到常陸那珂市的「Rock in Japan 2005」活動演出，八月八日在ICC的即興現場。在此引用他在部落格的文章。

二四五　現場／找樂子的時間

延續一下不定形的狀態就好，是否太奢侈了呢⋯⋯

心裡想著這表演是不是有點好過頭了，太順利。雖說時間有點短，但在巡演時培養出的合奏也在即興中得以發揮。具體說來，有誰提示出自然發生的方向性，全員就馬上轉往那個方向。很像熱帶魚或是大象群一般。反應實在太好，讓我覺得若能再

362

預料之外（笑），收穫很多。當然一開始就不是以再現CD的演奏為目的。如果是那樣的話，開電腦就好了。因為能呈現什麼樣子，已經百分之百都知道了。所以現場表演的意義，不如說是想目擊到還不知道的東西。也許是某種混沌。為了要得到那種東西，一起旅行的夥伴當然很重要的。

在彩排前，他寄了基本概念給個別的團員。「作為音樂成立的基礎，我會在紐約做好帶過去，請大家各自在彩排時自己找樂子。」那就像是大家一起描繪兩百號[99]尺寸的巨大畫作，雖然決定了畫的主題，彩排的那天，一小時裡畫會不斷變化。大家一起分享那樣的想像。

即使巡演開始了，也像是彩排的延長。巡演時表演樣貌也不斷改變。最後在福岡

確實感覺完成了，不過在那裡結束掉音樂發展的可能性，也很可惜。就像是「欸？喊停了嗎？」但是選曲非常嚴格，是在彩排最後一天才決定的。就算是代表曲也根本是脫胎換骨，被 CHASM 化了，所以為了再現〈耶誕快樂，勞倫斯先生〉（Merry Christmas, Mr. Lawrence），竟出現了讓小山田君演奏的、那種幾乎不可能的事。因為〈耶誕快樂，勞倫斯先生〉已經成立了，可以在那基礎上讓大家自行玩音樂。

稱為 Free music，卻反而被「自由」束縛，這種經驗很多。

就像到目前為止他公開說過的，其實他並不喜歡即興音樂。因為明明還被罵過你一點也不自由之類（笑）。總想著不要再做已經完成的形式、想要破壞等，所以也會空轉。但是這次比想像中還更有趣。確實是用我的曲子當底本，不過大家幾乎完全忘記這回事，表現出各自的聲音。也完全不介意原始版本是誰做的。

二四六 旅途上／奇幻／想起的力量

「巡演路上我一直在想一些事，但現在已經忘掉了（笑）。好像是什麼緊張狀態，不過都不知道是什麼事了。」他還在笑著。

幾乎是異常的酷暑夏日。接著是突然的國會解散，大選。我們談著關於郵政「民營化」背後的美國動向。郵局存款三百四十兆日圓，會怎麼流入美國國債，再轉為支持美伊戰爭等的財源呢？

這麼一來，其他能賣的就只有土地了，政府也許接下來要賣掉的就是日本國土。

兩個人在筆電前看部落格。今年夏天的巡演部落格。「每天更新喔」。畫面上是大阪現場的模樣。「大阪的南港真的在崩潰中，那棟大樓的名字叫做WTC$_{100}$喔！」

名古屋、福岡、然後是他拍攝的殘留於廣島壁面上的黑雨的照片。

在法然院現場演奏的回憶……

突然想到「奇幻」的話題，我開始說——

盧卡斯的《星際大戰》是最大的奇幻產業，雖說形式可能不同，但我覺得現在的年輕藝術家們，很想在奇幻世界裡活下去。

現實也奇幻化了，界線漸漸消失。

但是重要的，不如說是想要回復奇幻之力的傾向吧。

卡羅斯・卡斯塔尼達（Carlos Castaneda）[101] 的「變身之力」，或是李維・史陀（Claude Levi-Strauss）說的「野性的思維」。我們兩人繼續聊著繩文人擁有而我們已經失落的能力。接著談麥克・安迪。關於以神話的形態殘留至今的事物。推薦他

我剛讀了的勒‧克萊喬（Jean-Marie Gustave Le Clézio）的《初始之時》（Revolutions）。

再加上《奧尼查》（Onitsha）、《帕瓦那》（Pawana）……

我們的祖先在各種形式下接觸到自然力，像是捕鯨或跟虎鯨或熊搏鬥。美國原住民所說的「偉大的神祕」。那是生之泉源吧。會想回到那裡。像大海現在也還有那種力量。讓人感受到生命的危險，生與死緊貼同在之處。那果然是人類的基本吧。

聲音讓人想起身體最深處的「什麼」。是的，ICC的現場能感受到那種力量。我告訴他，在那天，我身體中的各種影像被喚起了，我著急地速記了下來。

他接著這個話題說了下去。

從前，我第一次聽德布西音樂的時候，體驗過某種懷想未曾去過的時代或地方的感覺。是自己出生前的一九二〇年代的巴黎那類的感覺。聽著那音樂，懷念的感覺就來了。是什麼呢？不可思議哪（笑）。但是，很舒服對吧？那樣的經驗。

日本巡演結束了。但是他的旅程持續著。

十月和卡斯騰・尼可萊進行長達一個月的「insen」二〇〇五年歐洲巡演，

接下來十二月再度回到日本進行個人鋼琴巡演。

二四七 和卡斯騰・尼可萊一起／〈音樂的根源〉

年底個人鋼琴演奏會巡演時，演出後在休息室裡聊了一下，不過幾乎完全沒有時間，就到了新的一年。於是用電話採訪剛回到紐約的他。在二〇〇五年，他精熟了三種現場演出——樂團巡演、和卡斯騰的合作巡演、然後是個人的鋼琴巡演。還有誰能完成這些事呢？首先，雖然時間已經過了一陣子，就從和卡斯騰從去年十月開始的 insen 歐洲巡演，走遍柏林、倫敦、巴黎、羅馬、米蘭等歐洲都市的旅行開始談。

卡斯騰和他，至今為止已經發行了兩張專輯。一張是《Vrioon》，另一張是《insen》。

雖然說一起錄音過，實際上站在同一個舞台上還是第一次。「一整個月都待在一起，這當然也是頭一遭。」

他一個人抵達柏林的泰格爾（Tegel）機場時，來接機的也是卡斯騰一個人。

接下來大約一個月的時間裡幾乎都只有兩個人，開始了這樣的旅程。

然後，卡斯騰開著廂型車，簡直像是剛出道的新人樂團。

卡斯騰・尼可萊出生於一九六五年前東德的卡爾・馬克斯城（Karl-Marx-Stadt，現名為肯尼茲・〔Chemnitz〕）。他是音樂家，擁有自己的音樂廠牌 raster-noton，使用電音和視覺藝術的獨特手法，他同時也是在國際上享有極高評價的藝術家。

電音、噪音、詩意⋯⋯他的表現無法用固定的語言來定義。

因為我們不太了解東德是什麼樣的國家，想像會無限膨脹吧。巡迴演出時間多得很，當然就問了他的生平，還有在舊共產圈時代的環境成長的故事。我又是新左翼嘛（笑），對史達林主義的共產圈非常反感，同時我當然也反對資本主義。所以，原東德的人們，我對他們在柏林圍牆倒塌以後，是怎麼想的，怎麼對應現實問題──我對這些非常感興趣，但是不太明白實際狀況，譬如卡斯騰的俄語講得如何⋯⋯之類。嗯，當然很流暢，不過他不太碰那話題。

和他聊天，知道他小時候看到、聽到的廣播，主要是蘇聯的東西。卡斯騰講起他那時候「從什麼事物中感覺到藝術」，說在廣播時，政府如果發現有不對勁的東西，就在不能播出的地方，像審查用的黑墨水一樣，改成連綿不斷毫無意義的「俄文數字羅列」。用俄語不斷地唸數字。像什麼特務員編造的暗號數字一樣的隨機數字。那非常有藝術性，他說在其中感受到了「音樂」（笑），那就是他的藝術根源。這說法很有他的風格呢。

但是，那才不是音樂啊。他把那當作音樂來聽，甚至推到極致說是「藝術的根源」，然而，他之所以能「在非藝術之處感受藝術」，其實意思是說，「抽離脈絡」的行為才是原點。像是把「夕陽」或是「海上的光」的意義全盤剝除，僅注視「光本身」，是印象派開始的最新潮流。所以卡斯騰的思考方式和印象派很接近。也許他不知道一九六六年以後的最新動向，但當然他是知道二十世紀藝術的。

最早讓他受到衝擊的西方音樂，是蘿瑞·安德森，他好像非常感動。想來應該是蘿瑞的〈啊超人〉（O Superman），他說蘿瑞到現在還是他的偶像。

「是怎麼樣的衝擊呢？」這我忘了問啦（笑）。

感覺到某種「包浩斯式的事物」，通過社會主義而發展的城鎮風情。」

巡演時也拜訪了卡斯騰的故鄉、原東德的城鎮肯尼茲。那裡以奧迪發祥地聞名，他原東德的設計相當有意思。卡斯騰原本是建築出身，也設計了這次的舞台。去了之後第一次看到舞台設計，非常酷！（對著鋼琴，放置平板的桌子是多角形，兩人後方也映現影像）。我是彈鋼琴的，可是鋼琴非常具存在感，而且是已經完成了的形式。另

一方面卡斯騰操作筆電。所以他應該也思考了舞台設計吧。

和他一起演奏，最強的感覺是他處理了「噪音和音樂的界線、邊界領域」。他的音樂呢，是「音樂」這種東西會溶解到「噪音」的領域裡，我想他就是喜歡那樣。那正是約翰‧凱吉式的領域吧。雖然他本人說不喜歡凱吉，不過我覺得他其實很接近凱吉。

為曲子加上「名字」，或是要使用什麼元素，都由兩個人事先共同決定。但可以自由變化，根據情況，串起兩首曲子或是融和起來，都有彈性。雖然有曲子，但是相當自由。不過不是即興的。

和費恩斯他們一起的樂團巡演，有清楚的樂曲形態，在那之上即興表演。在樂曲基礎上大家各自自由發揮。感覺是在樂曲上堆疊即興的部分，不過和卡斯騰的合作，我和卡斯騰是並列的，是有相當自由度一起演奏的。雖然還是有可以稱得上樂曲的明確旋律或節奏、曲式，也有打擊的音色，但我要不要彈那旋律都完全自由，曲子長度也自由，把五分鐘的曲子演奏成十分鐘也可以。

「也許因為不同城鎮的影響，意識也稍微改變了呢。」

兩人旅行了歐洲境內好幾個國家。

我們個別做的事，可能說不上特別新，但是兩個人一起的話，就好像有一些新鮮的事。雖然不知道能不能一直不厭煩地繼續下去。

今年也會去巴塞隆納的 Sónar 音樂節。

打算六、七月時在歐洲巡演一個月左右，去年沒去的維也納和丹麥也要去……

他在年底的個人鋼琴巡演時去了福岡，順便也去了山口情報藝術中心（YCAM），趕上參觀卡斯騰做的空間裝置藝術作品《Syn Chron》的布展工作。

還在開幕前。透過鍵盤彈奏，可以打出各種雷射光的形狀。

讓我玩了很久，完全不會膩喔。很棒的耶誕禮物。

電話彼端，聽到他說從和卡斯騰的合作裡，感受到難以說明的「可能性」。「可能性」的感覺，在這個時代裡真的很重要。他說今年計畫了新專輯。約好了下次紐約見，就結束了深夜的電話。

二四八　正月的讀書

結束鋼琴獨奏演出，年底難得去了溫泉。正月的讀書清單有柄谷行人《近代文學的終焉》、中澤新一《地球潛水者》，還有二葉亭四迷《浮雲》（「果然，不可不讀言文一致[103]啊！」）

二四九　大雪

洪水之後剛好一年。今年冬天是破紀錄的雪災。

地球暖化的影響，北極海和喜馬拉雅的冰河劇烈融解，大氣中水氣量增加，降落到地表。所以今後大洪水或大雪的災害也將持續下去吧。不過，某些地方大量降雨，也會出現完全乾旱的地方，沙漠化也會隨之發展。恐怖的是，降雨會造成土壤流失，糧食危機必然會一再發生。

釋出甲烷的話一瞬間就完蛋了，因為甲烷可是二氧化碳的一萬倍的暖化氣體。

最糟的情況是西伯利亞永凍土的融化。

看了他部落格的「在意」，知道詹姆斯・洛夫洛克博士出了新書──

《蓋婭的復仇》（The Revenge of Gaia）。

內容是關於地球暖化，人類已經為時已晚。

二五〇 情色／自然力

下午的訪問，雨過天晴的紐約。

他在地下室的錄音間，製作和費恩斯的專輯混音。他說，都花了三年的時間，應該告個段落了。今天是週末，錄音室沒有別人，只有他一個人。他給自己泡了紅茶。

沒有特別想去的地方。又不喜歡旅行。去了以後是會覺得非常棒，但是在半路的感覺很討厭。所以如果旅行可以是睜開眼睛就到異地的話，該有多開心啊。

正在讀一本書。一問是什麼書，他說講書名有點不好意思呢。是喬治·巴塔耶（Georges Bataille）的《情色論》（L'Erotisme）。也在重讀琳恩·馬古利斯的《性的歷史》（Mystery Dance: On the Evolution of Human Sexuality）。問他讀書的理由，好像從以前就想做一本結合情色和生態的雜誌，計畫要把某本「生態系」的雜誌拉進來一起做出版！

是人類的起源吧，沒有情色可是不行的。像是 code，最早開始從事生態的行動，是最高級的。所以情色是與之相反的吧。但是沒有情色大家都不會靠過來對吧？尤其是「男人們」（笑）。

他說日本社會最明顯體現在自民黨的體質上。

「男人們」的社會，金錢、利益、真正是暗黑大陸。

那難道不能「生態化」嗎？得好好解凍啊。雖然有很多生態雜誌，不過大家都還在說好聽話吧。這樣下去真的會太遲了。

充分在意的實際感覺而開始的企劃。

他說的「生態╳情色」，並不是在開玩笑。是出自於必須讓「男人們」也

可是啊，我提出的企劃，全都會變得太生硬。因為就是會變成巴塔耶和馬古利斯啊

（笑）。我不是要談前一陣子出版的洛夫洛克的新書，不過最近像是偶然的重複，接二連三發表了危機型的科學報告。像是不只北極，南極的冰原也開始融解的消息。

他先說「這只是我的直覺，沒辦法調查」，之後又說到：「比科學家預估的時程還更早，我想會發生很多毀滅性的災害吧。之前只是淺淺的預感，現在明確成為了現實。最近科學家也開始說，暖化的升溫幅度，比之前預測的幅度高得多……」他常常在附近散步，走路去看哈德遜河。

我在看水位喔。當然水面位置會因季節和時間帶而變化。但是水已經升到相當極限的地方。當然啦，並不是說這樣下去曼哈頓島就會被水淹沒，可是一旦上游下大雨，或是大雪的話會怎麼樣呢？現在洪水成災的狀況，在世界各地快速發生。哈德遜河上游如果降下大雨，會很容易地形成大洪水。曼哈頓這個地方，重要的基礎建

設像是纜線或電話等，全部都在地下。這麼一來一定會是大混亂的局面。數據資料等也會全部泡水。

他淡淡地說著，我每天都在想這些。硬碟也在地下，要怎麼避難等問題。

南太平洋上的吐瓦魯島，面對著海面上升整座島就會被淹沒的難題，這些已經不能說是和自己八竿子打不著的事了吧……

二五一 利己的美國

說到美國人，當他們自己的健康、安全或生活遭受威脅時，是非常會抱怨的，吵到可說是自私自利了。去年，卡崔娜颶風攻擊紐奧良，那時候，美國應該不少人嚇得發抖。

確實那是在南部，而且主要是黑人遭受了侵害。幾乎所有的批判都舉出了種族問題，不過矛頭沒對準地球暖化的意識，也沒進行到處理和行動的階段。

說得極端點，美國人是會爭取個人權利，爭到世界第一、自私的地步。相反地，如果和自己無關，就毫不在意。縱使別人遇上災害，他們也傾向認為，只有我們一定會得救。

但是，一旦自己的生活可能遭到威脅，馬上大吵大鬧。利己主義也有好的面向跟壞的面向，是表裡一體的。

但是，世界的二氧化碳排放量實際上有百分之二十五是美國排放的，所以如果美國人願意改變，對世界來說非常有意義。不知道地球能不能因此得救，但是也許滅亡的時間可以再緩個一百年。科學家經常用小行星的譬喻來說明。大家都知道會相撞，如果什麼都不做，就一定會發生。地球暖化也一樣，及早處理總是比較好。愈晚面對，受災就會更劇烈，滅亡會更早來臨。大自然像是為了對我們炫示自身能力，而不斷發生巨大災害。

我想，連那樣利己的美國人也漸漸開始思考了。

二五二 哀悼／白南準

今年（二○○六年）一月二十九日，媒體藝術家白南準（Nam June Paik）

逝世了，享壽七十三歲。首爾出生的他，在東京大學讀了美術史以後（畢業論文是荀白克），去了慕尼黑跟史托克豪森學作曲。後來使用電子電視（Electronic TV），精力旺盛地創作影像裝置藝術和表演。

他的創作，無法一言以蔽之，但是他為同時代的人，撒下了自由及其精神的種子。

去世後不久，全世界為了向他致敬，舉辦了很多活動──從紐約、洛杉磯、蘇黎世、巴塞隆納、首爾，然後是日本，東京都現代美術館也舉行了白先生的哀悼展。

「我說過嗎？我去了白先生葬禮的事。後來，為了在日本舉辦的追悼活動作了曲喔（說著就在房間裡放了那首曲子）。」

「曲名是什麼呢？」

「沒有（笑）。剛好認識的人手上有我在草月音樂廳和約瑟夫・波依斯（Joseph Beuys）

演奏的音樂，我就用了一部分。」

實際上他和白先生見面是在八〇年代對方來日本的時候。

「但是六〇年代時我就知道他了，看照片認識的。白皙又英俊，瘦瘦的。」

我問他：

「偶像。」

他馬上回答：

「對你來說，白南準是什麼樣的人呢？」

白先生死去，他說他拿出了以前的東西，閱讀，傾聽。

認識激浪派（Fluxus）[105]的同時，也同時認識了約瑟夫・波依斯，但當時完全不起感

應。不，雖然喜歡他的作品，但是不懂他對聲音的想法。即使他說到生態學，我也

不知道他的重點。現在嗎？我現在太懂了（笑）。現在非常切實感受到，聲音很重要啊。最近也是流行熱潮。生態╳情色、白南準、還有聲音。好粗暴哪（笑）。

二五三 PSE 法相關

PSE 法（the Product Safety of Electrical Appliance & Material Law），指的是「電器用品安全法」。他在二〇〇六年初，從朋友的信件知道了 PSE 法的存在和問題，非常驚愕。根據這條法律，四月一日開始，包括電子樂器在內，所有電器產品的買賣都不可能了。[106] 這麼一來當然古董合成器也都會全部消失。三月他緊急回國，參加了記者會，出面呼籲，所以收集到反對 PSE 法的七萬五千人的簽名。結果國家打出實際上承認中古家電販賣的態度。並沒有修正法律條文本身，所以前途還是很不明朗。他在網站上寫了關於 PSE 的訊息，我想精選轉載在這裡。

老東西很珍貴。一旦消失，就無法重新來過。不只是樂器，城鎮、語言、技術或思想，自然界的生物等，可能都一樣。現代總是破壞老東西，製造新東西。二十世紀加速了這種傾向，而且還持續著。

為何如此？

這絕非「心情」或「精神」的問題，是經濟的問題。是應經濟的要求而發生的。例如從事大規模都市開發的人們，並不是心情上討厭老東西吧？說不定有些人的興趣還是骨董。但是經濟不容分說地要求，只能毀棄老東西，製造新東西。

事情的本質、根源都一樣，那些其實並不需要的公共建設，像是水庫、橋梁，或是護岸工程，這些全部都因眼前的利益而破壞了珍貴的自然環境，不僅破壞自然環境，也破壞了仰賴自然維生的物種的多樣性。要說的話，人類也是自然的一部分，不能不仰賴自然而活。所以破壞自然的這筆帳，遲早得還。

該是時候了，重新思考二十世紀的自然破壞型的經濟，轉而考慮持續型的經濟。這樣的萌芽契機，不是正出現在全世界了嗎？

話題說得太大、太廣，實際上，歲數增加後，明白了老東西的好處，及其無可替代的意義，舊物件或者是城鎮風景，對活過漫長時間的事物的憐愛、疼惜的感情，都與日俱增。

期待即將實施的ＰＳＥ法能早日改正，希望不要永遠失去我們珍貴的財產……

二○○六年六月十四日．巴塞隆納

二五四 在休息室／ALVA NOTO＋SAKAMOTO insen EU TOUR

這次的巡演，全部有十一個地方。其中包含了巴塞隆納的活動 Sónar。

巡演從葡萄牙的波多開始，接著到里斯本。然後是昨天，他到了巴塞隆納。

就從在音樂廳休息室的對話開始吧。

從波多到里斯本的時候，有從前的老朋友在，他們沒有什麼惡意，可是我被帶去觀光了，而且是五、六個小時（苦笑）。我這個人最討厭觀光，而且我有說了「我不想去」呢。明明里斯本原本是我至今為止最愛的城市，馬上就討厭了（苦笑）。波多和里斯本，就像東京和大阪，羅馬和米蘭一樣，彼此都看對方不順眼，互相爭論著「那傢伙最差勁了」。我實際聽人說過這樣的話，波多人會說：「里斯本最美麗的東西是路標，就是上面寫著『往波多』的道路標誌唷。」甚至還會說：「法朵（Fado）是里斯本那些傢伙的音樂，波多的人是不聽的喔。」果然啊……不過，觀光對我來說已經夠了！

昨天突然想到，就找了強納森（Jonathan Barnbrook）[107]做「STOP ROKKASHO」（停止六所）的傳單設計。因為 Sónar 有世界各地來的 DJ 等各式各樣的人，在這邊可以宣傳六所村[108]的事情。今天強納森馬上寄了資料來，和 Sónar 的監製恩里克討論，他說用簡易印刷一、兩個小時就能好。拜託他以後，已經完成了！

大概可以在這三天迅速發完吧。

想著從錢包拿出錢來，要付什麼費用呢？竟然是印刷費。停止六所計畫，由 team 6 製作的曲子在 iTunes 音樂商店上大紅，陸續被混音，持續增殖，還有對這個活動抱有同感的全世界的藝術家們，在網路上提供作品。

昨天來到巴塞隆納，是一時興起，之前完全沒想到。

如果要宣傳，真的沒有比這裡更好的地方了。

二五五 諏訪之旅

他用電腦讓我看數位相機的照片。奇妙的感覺。巴塞隆納的休息室。

再三十分鐘，就要開始他和卡斯騰・尼可萊的現場節目了。但是，現在，在這裡，「他」說著「停止六所」和諏訪神社的事。

這是諏訪神社的前宮，這是天龍川的溪流。往上走會有巨大的岩石，御神體。

今年在多摩美術大學開設藝術人類學研究所的中澤新一一起旅行時拍攝的。

照片上的是遺跡。是他和文化人類學者，

這是御社宮司神（巨大的石棒），繩文中期的遺物，大概當時用在祭祀時吧。諏訪神社的前宮，雖是原住民族的神社，在那之前是繩文遺跡。大和朝廷征服日本時，將全國各地的原住民神社改為大和的神社，但是諏訪並未完全被占領。所以，諏訪直到現在還有原住民族和大和兩邊的神社，很稀奇的地方。

刻著蛇或青蛙形象的岩石。「嗯，蛇是男性，青蛙是女性的神話，是繩文中期某段時期的神話，不過很清楚地存在於諏訪。」

有意思的是，諏訪的人們現在還有自己並非「大和」人的意識。因為沒有被完全征服。可是我想也不是繩文直系，是混血的，和後來到來的農耕系的人的混血。就算是彌生人，也來了很多不是大和民族的農耕民族，就連繩文系，大概也可以分成北

方系和南方系兩種。所謂的隼人或熊襲[109]是南方系，大概是先來的。學說眾說紛紜，我想阿伊努原本是南方系，只是生活方式是北方系，從南邊北上來到了東北、蝦夷嘛。六所村裡，也有很多比阿伊努更早的繩文中期左右的遺跡，五千年前的吧。

他繼續說著原住民的土地被侵略者蹂躪的故事，說著大和朝廷攻不下的山岳地帶及半島前方文化得以殘留的經緯。「像是房總半島，離東京那麼近，方言卻很重，很讓人驚訝呢。」

新的旅程，田調的開始。我問，「下次準備去哪裡呢？」

福井吧。那裡有五座核電廠，都在非常偏僻的地方。聽說在核電廠蓋好之前，是可以乘著馬越過山頭的地方。但就因為是那種地方，才能建造核電廠。日本目前有五十五座核電廠。可是，幾乎都跟繩文遺跡重疊。不可思議，不過會不會是掌權者

的無意識讓他們找到了那種地方呢？就算不是刻意蹂躪，不也是找到了和遺址所在重疊的地方嗎？

我們邊看著諏訪的遠古遺跡，談到繩文人和彌生人的戰爭。為什麼人類的文化不朝向「共存」的方向邁進呢？看御柱和石頭的照片，石頭表面畫了眼睛或漩渦。塞爾特和繩文為什麼畫抽象的圖樣呢？數位照片的輪播一一映出他存進去的影像。邊看那些照片邊繼續往下聊。

最近讀的書是《歌唱的尼安德塔人》（The Singing Neanderthals）。尼安德塔人和我們的大腦很接近，但是他們的大腦就算十分擅長博物學類的知識，也不太會連結、組合知識。換句話說，他們無法「象徵化」。象徵化就是類比，也就是將不同的東西，認識成「相似」的事物。這就是比喻的能力。因為比喻能力，語言會壓倒性地豐富

起來，學會象徵思考以後，神話也因此誕生。人類因為這種力量，創造出文明。資本主義就是這種象徵思考的產物，數學、科學和經濟也是象徵思考的產物。因為有了這些東西，破壞了古老的共同體，也掀起了戰爭。如果沒有出現這些，人口爆發也壓根不會發生吧。

電腦畫面上，出現了白南準的《電視佛陀》（TV Buddha）。

「我正在收集各種影像。就像是尼安德塔人的獵人呢！（笑）」

「那我差不多該走了，」說著就收起了電腦。

第一場的舞台表演八點半左右結束吧，你再來吧。

在下一場表演開始前再聊吧。

後藤　卡斯騰的部分呢？

坂本　加加減減算是自由吧。素材都有，大致組成和用什麼型式都是決定好了的，

　　　不過全都是臨場反應。nothing taped，沒有預先錄好的東西。

後藤　是當場反應的啊。

坂本　很棒吧，像禪一樣（笑）。

◤

在休息室突然來了兩位黑人客人。

竟然，是搭蘇黎士飛來的同一班班機的音樂家。

坂本　大個頭的這位是奧瑪・哈金（Omar Hakim），氣象報告樂團（Weather Report）的

　　　鼓手，也是這次奈爾・羅傑斯（Nile Rodgers）的 CHIC[110] 樂團的團員喔。

後藤　在這種地方！那麼，那位是奈爾・羅傑斯吧！

坂本　他因為 CHIC 樂團大紅，收到非常多製作人工作的邀約。CHIC 的復活，是

　　　今年 Sónar 的大話題。

坂本先生和團員們開著玩笑，紀念照大會開始。話題中斷。

在這種氣氛下展開對談，我跟坂本先生每個月都會進行，已經持續了將近十年。

訪談以「skmt」的大標，在雜誌上連載，也出了單行本，《skmt2》也即將出版。東京、紐約、在義大利的巡演路上，某一天，我拜訪他，在突然相遇的瞬間，開始了系列採訪。不特別決定題目，只是持續採訪。從「沒有想問的事」開始，問出了些「什麼」。我感覺那就是採訪的終極快感。

後藤　剛才看著舞台，我不禁想，你一邊做著超級抽象的事物，一邊釋放出最感性的東西吧？

坂本　其實也不是故意這麼做的，結果好像不知為何就起了這種反應，要說是疑問嗎？去年開始，我一邊演奏，一邊覺得好有趣。在南義大利也引發很感性的反應呢。不可思議，為什麼呢？

後藤　說到抽象，我們都會想得很生硬，但原本澳洲或美洲的原住民，他們的裝飾大都是抽象的。一定是因為抽象的東西更為感官，原來人類很本能地就能感

坂本　知吧。我看著表演時心裡這麼想。

後藤　嗯嗯。

後藤　坂本先生和卡斯騰的相遇也並不是突然的，兩個人本來各自在做著別的事，現在感覺彼此的相遇是必然。雖說用的是電腦，結果為了提高「自由度」共同演奏。

坂本　如果有人說電腦計算能力變快所以人變得更自由，那真會演變成一種無聊的說法（笑）。是這五、六年的事。從前被時間軸束縛住，現在只要準備好重要元素，隨後就可以自由地表現出來。

後藤　那也是原因啊。

坂本　大概和感性的反應有關吧。

後藤　你觸碰鋼琴的時候，會湧起什麼樣的感情？

坂本　非常原始的感覺。我特地把聽鋼琴的時間拉長了。這麼一來，本來是鋼琴的聲音還是背景噪音？已經進入我不懂的領域了。已經到了雖然音樂在響著，卻聽不到，也無法辨認是鋼琴聲的地步。我是這樣訓練的。嗯，像是約翰·

後藤　凱吉意義上的具象音樂（Musique concrète）。所謂的樂器（像是用湯匙敲打桌子或玻璃），這些聲音本身沒有改變，只是在近代技術下變成那種形式。但如果是用力抓或是碰撞般使用樂器的做法呢？也就是說，我想從聲音和噪音界線的曖昧處抽取出某種東西來。

坂本　跟卡斯騰也討論這種事嗎？

後藤　果然（笑）。

坂本　不會，完全沒聊過。但是，昨天辦了記者會，卡斯騰說他並不是把音樂當作音樂來聽，而是作為物理現象的聽法。

後藤　這次坂本先生就像是某種約翰・凱吉呢。

坂本　所以對他來說，鋼琴聲的鳴響，跟敲桌子的聲音都是一樣的物理現象。

後藤　要說是我內在的根源嗎（笑）。我是從約翰・凱吉、古典音樂和披頭四的混合開始的啊。

坂本　坂本先生這位約翰・凱吉坐在鋼琴前，和東德出身的卡斯騰這位極抽象表現的人連動反應，製造出互動式影像，說不出來的刺激。

坂本　而且，卡斯騰很討厭約翰・凱吉喔（笑）。

後藤　之前採訪你的時候也明確說過這點。不過我認為，那樣做在身體或心理上，都會發生某種初始的（原始的）反饋，你有實感嗎？

坂本　像是茶道的動作之類，想像中，一舉手、一投足，都被「型」所侷限住了吧？不能做出違反規則的動作。訓練了幾十年，終於能看到前方的某種事物。

後藤　是自由吧。

坂本　突然間出現在眼前，自由度提高了。要怎麼說呢？並不是無政府主義式的自由，而是像茶道動作般的抽象性。是依靠著「型」的喔。

後藤　但是，舉例來說，鋼琴獨奏公演時存在的那種沉重的緊張感，這次沒有嗎？

坂本　完全沒有。所謂的自由，簡單來說，是能忘卻自我的狀態。所以，就連在固定型式裡表演這件事也能忘掉的瞬間，就是自由。大概是最極致的放鬆時刻吧。那是一種如果不安於型就不可能達到的境界。

後藤　你討厭自由爵士吧？

坂本　自由爵士之所以不好玩，就在於無政府式的自由，沒有型。

後藤　那麼坂本先生在舞台上放鬆嗎？

坂本　很放鬆。會用力撥鋼琴絃或是敲敲打打，但是相當忘我。什麼都沒想。

後藤　對坂本先生來說，鋼琴就像是茶道的禮法啊。

坂本　嗯，有點拘束，又沉重。

後藤　卡斯騰和坂本先生的距離感非常好吧？

坂本　大概是如此。因為他的不是「音樂」啊。

後藤　他的音樂沒有討好或刻意迎合，所以和坂本先生的組合成了獨特的存在。

坂本　昨天的記者會上，來了大約十位巴塞隆納的記者，有人問了：「音樂是普世性的嗎？」「是超越國境的語言嗎？」這類問題。

後藤　你怎麼回答？

坂本　我回答NO，我說音樂是被文化、歷史和脈絡所束縛的。但是卡斯騰回答了YES。因為對他來說，就是三角形或四角形的數學形式的東西。不管給亞馬遜的人看或給美國人看，三角形到哪都是三角形，是普世性的（笑）。

後藤　很難呢。而且在很多固有文化裡，漩渦或三角之類的型態也有同時發生般出現的情況。

坂本　我不能說音樂是普世的，是因為美這件事，存在著各種美。把三角形帶去火星，也許火星人看來也覺得美。但是，德布西音樂裡的和諧

之美，火星人可能難以理解。

就不說火星人了，像是非洲俾格米矮人族也不明白。明治以前的日本人也不理解吧。認為不努力學習就不懂藝術的人，是在典範的脈絡之外。我想音樂並非普世性的美。

後藤　關於抽象是怎麼想的？

坂本　像是馬拉美的詩，跨越了法國文學的幾個世紀，如果沒有所謂抽象的洗鍊，絕對無法橫空出世吧。即使窮究數學的奧祕，也到達不了那樣的美喔。那裡存在著很多層次的美感。

所以卡斯騰說的也算正確，但在某個意義上又是不對的。

後藤　最近去羅馬尼亞的時候，看了布朗庫希（Constantin Brâncuşi）[111]的「無盡之柱」，明明是非常在地的表現，但又達到了普世性的抽象。和你所說的是一樣的意思吧？

坂本　（工作人員來通知下一場差不多要上台了）了解。

後藤　抽象的快樂，我對這點最有興趣。坂本先生在舞台上看起來很開心呢。

坂本　嗯，很輕鬆，愉快的時間。也沒有什麼一定要做的事。也許很接近坐禪。

後藤　很舒服。在舞台上發出的「砰」的聲音，就像是坐禪或是圍棋打出棋子時的聲音一樣。「啪」、「砰」。享受那種「間」的感覺。

坂本　那也是相當的洗鍊呢。

後藤　或許只有日本人能做到吧。不過，卡斯騰也能理解。

坂本　有「間」，然後在這裡「砰」地打出去。他比我看過更多京都的寺院呢。

後藤　但是說到微妙的錯位、嚴密地錯開，是什麼意思？

坂本　像是枯山水，有七・五・三石組等，不過石頭形狀上的凹凸起伏也很重要。那種絕妙的美感，用數學或物理學是不可能表現出來的。但他也懂那個。

後藤　原來如此。

坂本　我們自己已經是，

後藤　如果能變成可以自動發出聲響的「鹿威」112那種就行了呢（笑）。

坂本　叫「坂本」的鹿威，叫「卡斯騰」的鹿威……

後藤　哈哈哈，很好啊。

他上了舞台。我在觀眾席。

後來，我在馬德里和東京也看了一樣的演出。舞台上的演奏，朝向快樂的抽象赤裸地展開。沉靜與激昂交雜，像是在快樂中樞裡插入電極般的高潮。不管看了幾次，都看不膩的不可思議舞台。我又回到日本，他繼續歐洲的巡演。

約莫三個月後的某一天，我一如往常，突然地拜訪了坂本先生的家。接著也一如往常單手拿著錄音機按下了開關。

假日，喝著坂本先生親自為我斟的茶，聊了很多——

《SOTOKOTO》的別冊《EROKOTO》。

布魯斯·茂（Bruce Mau）的《巨變》（Massive Change）。高爾（Albert Arnold Gore）主演的電影《不願面對的真相》（Inconvenient Truth，談 CO_2 和地球暖化）、卡崔娜颶風帶給美國的巨大衝擊、布希時代的終結。

關於羅伯特·法蘭克（Robert Frank）和布列松的攝影。

白南準的事、艾茲拉·龐德的《詩章》。

最近看的紀錄片，還有喬治・盧卡斯（George Lucas）的《THX1138》。

我兩、三天前在紐約看的約翰・佐恩（John Zorn）的實驗音樂 COBRA 的演出，和 Psychic TV 樂團的話題。

他說「對了」，接著給我看最近拍的數位照片。睽違十年的 Kitchen（上星期，他在 Kitchen 和卡斯騰辦了現場演奏會）、柏林、義大利羅馬、電力站樂團（kraftwerk）風的兩人紀念照，然後一路說到附近義大利餐廳倒了。

後藤　明天。那麼，某處再見。

坂本　什麼時候回去？

就這樣，那天的對話也結束了。沒有開始，也沒有結束。

但是，像是洋溢著什麼真實閃現的靈光。

在日本現場演奏會時，幾乎沒說到話，過了一陣子的某一天，寄來了《ｓｋｍｔ２》的前言，裡面有這樣一段話——

「雖然總是在思考著什麼，但那是語言嗎？還是什麼呢？自己也不太清楚。

所以，像這樣與人對話，因為必得藉助語言，剛好能賦予不定形的思考狀態一個形狀。一旦化為語言之後，因為有助記憶，對自己來說也是很有用的。可是另一方面，一旦化為語言，其根本的不定形狀態經常會被遺忘，似乎也覺得有點可惜。」

持續不定形的快樂，想持續延長那個狀態的快感，然後繼續著通往抽象快樂的旅途。坂本龍一，稀有的享樂主義者，永恆的逃亡者。

就這樣，所謂的ｓｋｍｔ，坂本龍一的反自傳嘗試第二部，在快樂之際突然中斷。

後記 I

關於此書

後藤繁雄

我是編輯。我採訪，寫文章。

寫人物，寫事件。

因為天生口吃，原本我只是一個人畫畫，

或拍攝八釐米電影，不知何時當了編輯。

明明不拿手，卻成了問問題的人。

因為和非常多人碰面，大家好像都以為我很喜歡人。

但我其實很怕生，採訪不

管做了幾次都無法得心應手。

人是反覆無常的。在突如其來的瞬間，

會脫口說出從未跟別人說過的話，

或是連自己都沒想過的事，

或放下自己一貫的想法。

讀人心很困難，讀得過深，

連對深讀的自己都起了嫌惡感。

我想做的事，是當對方第一次開口、

當他脫口而出的那一瞬間，我就在現場。

回答了「透明人」。

作家卡波提（Truman Capote）被問到「你想變成什麼？」時，

我非常懂那種心情。我曾經想變成眼珠，飛到天空裡，

或是變成竊聽器，潛到床下，

像我這種人如果消失也不錯。

安迪・沃荷也是這種人，所以我很喜歡。

採訪這件事，是在有限的時間中，引導出對方連極親近的人也沒告白過的話語，跟調查報告很像。能站上世界的第一個現場，沒有比這更幸福的事，同時也沒有比這更有犯罪感的工作了。

所以，大部分情況都是一次限定，思考怎麼深入他人。

不會再見，今生僅此一回，做得好的瞬間，老實說，就會想逃出來。

那是因為我知道，與人往來是極恐怖的事情。

有一位本來是自閉症的女性動物學者，我每次採訪時，都會和她陷入一樣的心情──從火星來的人類學者，正在調查人類的「感性」、「思考」。

和他者交往，非常困難。

為什麼持續採訪坂本龍一，還做了書？

明明人類那麼可怕。

我從來沒跟別人說過那真正的意思，第一次試著寫了下來。

YMO重生的時候，我在紐約採訪了YMO的三位成員，寫了《TECHNODON》。

我問了坂本先生很多事，但那不代表我最懂坂本先生。也不是單純因為想知道而採訪。

在某個大雪夜，坂本先生曾經一個人來到我住宿的旅館聊天。那時候我覺得自己失去了「火星來的人類學家」的距離。沒辦法好好說清楚，但那對我來說是十分特別的體驗。無關喜惡或利害關係，我發現了自己生命中一段重要關係的形成。那是因坂本先生也沒覺察到的特殊力學作用而發生的。連他也不知道他帶給我那種體驗。之後，我一直想著要製作一本「坂本龍一」的書，並且開始工作。

當時我想到的版本是，由我這個「他者」去書寫坂本龍一的「自傳」。

當然聽起來很僭越，而且其實做不到，但也不想寫一般所謂的「評傳」，將別人的生平編整成故事。「坂本龍一」，並非坂本龍一個人所擁有，而是分裂著，充滿了矛盾，且持續運轉的整體。

正因如此，分解為碎片，讓其可以成為接下來的「種子」一般，也就是採取了散播種子的敘述式風格寫作。很多非虛構寫作的寫手，捕捉一個對象，加以說明，那只是小型的私有。我想做的不是說明，是記錄和敘述。試驗與觀察。在這四年裡，不，從更早以前，坂本先生從未問過「為什麼要採訪？」或是「目的是？」但是採訪和被採訪，都並非理所當然。我總是緊張不已。那是因為坂本先生總是言無不盡地完全開放。這件事，至今對我而言仍是個謎，對坂本先生而言，可能也是個謎。

現在，除了這本書，我也參與了坂本先生的歌劇《LIFE》的文本和書的工作。有時候也會去他的工作場所。放下手邊的作曲工作，他會讓我在電腦上聽他完成的部分。編輯和敘述的工作，只要坂本先生活著，只要我還活著，我想會以某種形式持續下去。

他是誰呢？

我是誰呢？

變成了不可思議的關係。

最後，感謝連載《ｓｋｍｔ》的文藝雜誌《Little More》的中西大輔和 Little More 社長

竹井正和、設計師中島英樹。

還有，爽快答應讓我們轉載收錄在第二部中、通稱「千次敲門」系列文章的《impress》

雜誌總編輯井芹昌信。「千次敲門」系列是《impress》在一九九七年底出的ＣＤ書

《ＤＥＣＯＤＥ 20》，全文刊載了我製作的內容。《ＤＥＣＯＤＥ 20》是能和坂本龍一互動式對話

的軟體，有興趣的讀者，也請讀看看。

最後，感謝辛勞選擇照片的坂本敬子女士、坂本一龜先生。

還有，如果沒有創意總監空里香女士的理解和建議，這本書不可能實現。謝謝大家。

後記 Ⅱ

感官美學之人 坂本先生

後藤繁雄

早起，看《ｓｋｍｔ》的校對樣花了一整個早上。雖是斷斷續續的，這十年左右，我每個月持續採訪坂本先生。文章一開始刊載在雜誌《Little More》，接下來在《InterCommunication》繼續刊登。

採訪的工作我已經做了很久，但重新體認到只有面對《ｓｋｍｔ》的坂本先生，我一直採取很特別的態度。幾乎沒有事先提供問題，也沒決定主題。身為一個採訪者，肯定是最糟糕的做法。

採訪其他人的情況，我會「事先」準備，接著一定會擬定「訪綱」，背好問題後再前往「那個地方」，長期以來，這就是我的原則。但是，只有這位坂本先生是例外。為什麼呢？

《ｓｋｍｔ１》的時候，還存在某種我這邊的「頑固」。

那時候，是受到先前製作「千次敲門」害的（「千次敲門」是由我為坂本先生提出一千個題目，寄了信件請他回答的企劃。對一個採訪對象提出一千個問題，恐怕是我編輯人生中空前絕後，且不會再有的事），我完全被掏空了。

所以重讀這次的《ｓｋｍｔ２》，我是在已經空掉了的狀態下和坂本先生見面，只問他「最近怎麼樣？」或是「有什麼事嗎？」之類的問題。因為這樣，我腦海中第一個浮現出在紐約、東京或是各種巡演地點採訪坂本先生的，我自己的身影。

讀這些文章能夠很快明白，《ｓｋｍｔ２》極強烈地反映了「這個時代」。但是那並非坂本先生對時事現況的表面反應，而是感應了時代底層流動著的事物而做的發言，想必讀者馬上會察覺。

面對毫無防備的我的採訪態度，坂本先生也總是毫無防備。經常交換著不知是問題還是答案般的對話。但是，就因為這樣，《ｓｋｍｔ２》變成一本充滿流動於新世紀底部的預兆、預感之書。

多虧了《InterCommunication》雜誌歷代編輯夥伴的溫暖守護，連載無止盡地繼續了下去。放著不管的話，恐怕還會綿延不絕吧。在感覺差不多到了的時間點，出了第二本。

要出單行本時，和檔案集或紀錄集那種「統整」方向完全相反，我們遵循了「朝向未知」的編輯方針，中島英樹和我從坂本先生和空里香女士日常拍攝的數位相片中挑出照片，往全世界「播種」，因為想珍惜如同撒出無數蒲公英種子或花瓣的心情。

在這本書裡也出現的創意團體 code，後來團員們切實感受到「已經做了該做的事」，所以關掉公司，解散了。奇怪的是，為了這本書團員們又重新相聚，成就了一本書。code 的官方雜誌《unfinished》發行了四期，其「開放式編輯」的編輯方針，也在這本《skmt2》裡延續著。

話說，今天下午我去了澀谷。看了坂本先生和卡斯騰·尼可萊的 insen 巡演。系列巡演我已經在巴塞隆納的 Sónar 以及馬德里都看過，但還想再看一次。舞台左手邊是坂本先生，右側是卡斯騰的位置，後方橫放著長長的螢幕。鋼琴和電子噪音的演奏一下，

隨著聲音變化，卡斯騰控制的抽象式影像也隨之改變。卡斯騰的「從藝術之外到來的東西」和已是「完成體」的鋼琴交錯著。

還加上了影像。多刺激啊。皮耶・布萊茲寫了名著《克利的繪畫與音樂》，在書裡布萊茲寫到畫家和音樂家們共同感覺的關係。例如康丁斯基和荀白克、畢卡索和史特拉汶斯基。尤其克利身上集合了兩者，音樂和視覺，把這兩者合在一起的思考，對我來說很容易理解。因為我認為，抽象式的影像，不是用艱難的現代藝術理論分析，卻是作為擴大官能和感性的事物而存在。想到蘇珊・桑塔格以前在《反詮釋》（Against Interpretation and Other Essays）中，用了「感官美學」這個詞。

我每次看他們的表演，混合了感覺被撓搔般的「痛感」和「肉體的快感」侵襲而來。對某些人來說，那是無法忍受的痛苦吧。但是，對我來說，是至高的感官喜樂。

看著那影像和聲音，愈發覺得坂本先生是不可思議的人。

文庫版後記

坂本龍一是運動體

後藤繁雄

一方面比任何人更基進地為時代敲響警鐘（環保式的！），一方面持續著未知的音樂旅程。這種人，全世界再找不出第二個了，我打從心底這麼想。

在此《ｓｋｍｔ２》能問世，我真的很開心。

坂本先生、空女士、中島先生、ＮＴＴ出版的柴先生、本田先生。要向許多人表達感謝。

也許會隔一段時間，但是，我有預感，記錄坂本先生的旅程還會在未來某一天開始。

閱讀《ｓｋｍｔ》的讀者，會目擊到坂本龍一這個人，他堅持不定性的不被固定的狀態，敏銳地投身於時代，一邊思考，一邊輕盈地到處活動著。

但是收在本書裡的語言是過去的語言。他已經不在這個「時間點」了，也不為其發言負責。「人生的目的是？」「沒有。只為了成全人生而已。」他這個回答，是簡潔而美麗的道德律。

一切都是為了完美地成就現在這個瞬間，是這樣的連續，造就了這本書。本書蒐集了從一九九六年到二〇〇六年這段時期內語言的斷簡殘篇，越過世紀末，經過了九一一，世界一點一滴地通往不對稱的經濟矛盾泥沼中，在這段期間，做出了這本書。這段日子，穿行過二十世紀兩次世界大戰的知識分子們接連死滅，所有的意識形態和話語失去效力，陷於功能不整中，如何能摸索出不被回收至「單純化」的風格（生活方式）呢？

這本書既非哲學思想書，也不是記者寫的書，如今，再次重讀，很驚訝其中充滿了「預示」。預示之書。我想大概新的讀者也會這麼認為。當事事物物都處於流動狀態，人們暴露於放棄或無力感時，如何抱持希望地思考，打破舊道德，同時持續重組、再生的努力呢？這裡提示出很多「生存線索」。

將《ｓｋｍｔ１》與《ｓｋｍｔ２》合為一本，以文庫本發行，是認為將這些「預示」和新人類連結比什麼都重要。我長年從事編輯工作，最近深切感覺，也深深被鼓舞，作為同時代人，坂本龍一這個人的基進性，最能帶給世人希望的願景。更重要的是，在他身上有著與過去所有藝術家都不同的獨特氣質。獨創容易流於孤立。不抵抗流動性，反而持續產出堅韌的不定性和全新道德觀，這是何等基進而動人的人生！

從今往後他也會保持著不可取代的運動體狀態吧。

坂本先生癌症發病後過了一年多，我幾乎沒和他聯絡。自己的個性不擅長同情的話語，

只好選擇在遠方祈禱。但是這本《ｓｋｍｔ》出了文庫本，現在感覺很積極，心情也爽快多了。在坂本先生病情好轉的時機得以刊行，我打從心底開心。

昨天，參加了在國會正門前的集會，坂本先生事前沒通知，突然加入集會，還發表了簡短演說，那時候我感動到想哭。比演說內容更為重要的是，在正確的時候置身於正確的地方。那一往直前的勇氣，是當今最富創造性的事物了。

如同被解放了一般。為了抗議而齊聚的數萬人海之中，我抬頭看著天空，聽著坂本先生演講。那天的事，一輩子都無法忘懷吧。

20150901　TOKYO

註釋

1 奏鳴曲形式，分為呈示部、發展部、再現部、尾聲。發展部是主題群的發展，擴充成變奏。

2 下村三郎，東京私立高中數學老師，家中收藏許多古典樂唱片，為坂本龍一的音樂啓蒙者。

3 日本童謠，二〇〇七年入選日本歌百選。

4 指音樂人作曲時，擷取現存錄音的某個部分放在自己的歌曲裡，並將其重新製作與編排。

5 スキゾ，schizophrenia（思覺失調）的簡稱。哲學家淺田彰在一九八四年的著作《逃走論 分裂的孩子們的冒險》中提出的概念，將人類分成思覺失調型和偏執型（paranoid）。前者不被單一認同限制，後者則執著於認同。Schizo 這個詞在日本風靡一時。

6 Knitting Factory，紐約知名音樂表演場地。

7 俾格米矮人族（Pygmy），或譯「俾格米人」，居住在中非赤道附近熱帶雨林的狩獵民族。主要分布在剛果北部和加彭北部等地，成年男子身高平均在一百五十公分以下。

8 一九九七年於日本舉辦的七地九場公演「Playing the Orchestra 1997 "f"」，除了坂本之外，其他主要表演者有指揮佐渡裕、吉他 David Torn、音效 DJ Spooky。

9 史提芬・萊許（Stephen Reich, 1936–），美國作曲家，是六〇年代極簡音樂代表人物之一。

10 即專輯《DISCORD》。

11 即現今的剛果共和國。

12 序列音樂是將音樂的一些參數按照一定的數學排列組合，然後將這些編排序列或編排序列的

424

變化形式，在全曲中重複。十二音列即為序列音樂的手法之一。

13 約翰・凱吉（John Cage, 1912-1992），美國電子音樂的先驅，先鋒派古典音樂作曲家。曾向荀白克學習作曲。一九五二年之《4'33"》為其名作，將四分三十三秒分為三個樂章演奏，然而是完全沒有音符的沉默。

14 李蓋悌（Ligeti György, 1923-2006），匈牙利前衛作曲家。

15 荀白克（Arnold Schönberg, 1874-1951），奧地利作曲家，致力於推廣無調性音樂。

16 安東尼奧・卡洛斯・裘賓（Antonio Carlos Jobim, 1927-1994），出生於里約熱內盧，被譽為巴西巴薩諾瓦（Bossa Nova）之父。

17 菲利普・葛拉斯（Phillip Glass, 1937-），美國作曲家，極簡音樂的代表人物之一。

18 皮耶・布萊茲（Pierre Louis Joseph Boulez, 1925-2016），法國作曲家、指揮家。

19 Comme des Garçons，日裔設計師川久保玲的服裝品牌。

20 《逃離》（1980），原片名《Sauve qui peut (la vie)》，意即「為你的生命奔跑」，日文譯名《勝手に逃げろ》，台灣片名為《人人為己》。

21 《永恆莫札特》（1996），片名的英文刻意與法文諧音雙關，英文是「Forever Mozart」，發音近似法文的「Pour rêver Mozart」，意為「夢見莫札特」。

22 一九九七年柯林頓總統連任紀念晚會，是首次進行網路直播的美國總統就職典禮。

23 史托克豪森（Karlheinz Stockhausen, 1928-2007），德國知名作曲家。

24 高橋悠治（1938-），日本作曲家、鋼琴家，曾赴美研究電腦作曲。

25　《賦格的藝術》與《音樂的奉獻》都是巴哈作品。

26　「差異與重複」，此一名詞援引法國後現代主義哲學家德勒茲經典之作《差異與重複》（Différence et répétition），可參見第二四一則（p. 354）。

27　日文中的「テクノ」（Techno）在音樂用語中有兩種可能含義，一為源起德國的特定電音曲風「Techno」（中譯為科技舞曲／鐵克諾），但也可作為「電子音樂」的統稱。因無法確定作者意指何者，故書中用「テクノ」處以英文 Techno 表示。

28　澤那基斯（Iannis Xenakis, 1922–2001），希臘當代作曲家。一九四七年流亡巴黎，師從作曲家梅湘（Olivier Messiaen）。他將各種數學概念和理論引入音樂，以電腦輔助作曲，創建了「數學與自動化研究中心」。

29　中上健次（1946–1992），日本小說家，作品《岬》曾獲得芥川獎。

30　埴谷雄高（1909–1997），日本政治、思想評論家、小說家，著有《死靈》。

31　預置鋼琴（Prepared Piano），由約翰・凱吉所創，將螺絲釘、紙片、橡皮擦、玻璃等不同材質的物體，插入琴弦或是放置於琴槌及制音器之上，使原本的鋼琴音色產生變化。

32　甘美朗是印尼歷史悠久的民族音樂，主要樂器有鋼片琴類、木琴類、鼓、鑼、竹笛、撥弦及拉弦樂器。

33　《最愛老爸》（My Three Sons, 1960–1972）美國家庭喜劇，描繪鰥夫史帝夫與老父和三個兒子的同住生活。日本於一九六一年上映，譯名為《パパ大好き》。台灣譯名為《三代同堂》。

34　韓波（Arthur Rimbaud, 1854–1891），法國詩人，超現實主義詩歌的鼻祖。

35 伽羅瓦（Évariste Galois, 1811-1832），法國天才數學家，「群論」先驅。整套想法現稱為伽羅瓦理論，是當代代數與數論的基本支柱之一。

36 YMO，全名 Yellow Magic Orchestra（黃色魔力樂團），由細野晴臣、高橋幸宏和坂本龍一於一九七八年組成的電子樂團，是使用合成器和電腦創作音樂的前衛音樂團體，成團不久即赴歐美巡迴演出，音樂綜合了電音、頹廢與東方情調，席捲西方世界，也紅回日本，影響極大。一九八三年解散後，三人展開各自音樂生涯。其後仍多次合體表演。

37 《Thousand Knives》(1978)，坂本龍一出道作。

38 當時電子音樂技術還在發展初期，用 programming（編程）的方式可囊括作曲、編曲、錄音、音色處理等多個環節，這種音樂製作方式在當時非常新潮。

39 Alpha 波的頻率穩定，通常在放鬆、冥想時可測得，此時人的意識清醒，身體卻感到放鬆。

40 「音響系」是一九九〇年代後期起源於日本的一種自由即興音樂形式。「音響」的意思為「聲音的回響、殘響」，可指「聲音、噪音、回音」。音響系即興演奏被認為是「探索聲學和電子聲音的細膩質地細節」，影響了 EAI（electroacoustic improvisation，電聲即興）這個音樂流派的發展，有人視其為「日本新音樂」之一，代表樂手有中村としまる、Sachiko M 等。

41 呼麥（Khoomie）是蒙古族特有的單人發出多聲部唱法的高超演唱形式，是圖瓦共和國和蒙古國的古老「喉音」歌唱藝術。呼麥唱法是在特殊的地域條件和生活方式下所產生，有專家形容是「高如登蒼穹之顛，低如下瀚海之底，寬如於大地之邊」。可參考紀錄片《成吉思汗藍調》（Genghis Blues, 1999）。

42 長調（Urtiin Duu）是蒙古歌曲最主要的兩種形式之一，另一是短調（Borgin Duu）。長調是北方游牧民族在傳統節慶、民俗生活和野外放牧時歌唱的一種抒情民歌，特點是大量使用裝飾音和假聲、綿長悠遠的流動性旋律、豐富的節奏變化、極為寬廣的音域和即興創作的形式。

43 下加州（Baja California），墨西哥最北的州，和美國加州相鄰。

44 櫻澤如一（1893–1966），日本飲食文化研究家，「食養」（Macrobiotics）長壽飲食法提倡者。

45 地下鐵沙林毒氣事件，一九九五年在東京地下鐵發生奧姆真理教人士使用沙林毒氣的恐怖攻擊事件。

46 酒鬼薔薇事件，發生於一九九七年神戶市，一名十四歲少年（媒體稱為「少年 A」）自稱「酒鬼薔薇聖斗」，犯下連續殺人事件，造成二死三重傷，被害者皆為小學生。犯案行為血腥殘忍，對日本社會衝擊很大。少年 A 成年後出版了自傳《絕歌：日本神戶連續兒童殺傷事件》。

47 坂本美雨（1980–），坂本龍一和音樂人矢野顯子之女。

48 空里香，坂本龍一的經紀人及伴侶。

49 北園克衛（1920–1978），出生於日本三重縣的詩人、攝影家，也從事設計和編輯。

50 坂本龍一和空里香的兒子。

51 熵（Entropy），德國物理學家克勞修斯（Rodolph Clausius, 1822–1888）提出的概念，是一種對物理系統之無秩序或亂度的量度。原先應用於熱力學中，用來量度無法轉換成「功」的熱能。

52 全像原理（holographic）：全像原理中，說明空間的性質可投影在其邊界上。因此，物理學家藉由將重力系統投影至宇宙邊界，研究其本質。

53 分樓共存（habitat segregation）：日本生物學家今西錦司提出的概念，指的是兩種以上相似的物種，合理分享活動時間和空間、避免競爭的共存共生狀態。挑戰了達爾文《演化論》的「物競天擇、適者生存」法則。

54 拉丁諺語，出自古希臘醫學之父希波克拉底（Hippocrates）。

55 馬塞馬拉（Masai Mara），肯亞西南部的國家保護區、禁獵區，為世界上最大的野生哺乳動物保護區。

56 WTC，紐約的世界貿易中心（World Trade Center）的縮寫，又稱世貿雙子星大樓。在九一一恐怖攻擊中被飛機撞擊而毀。

57 馬賽人（Maasai），活躍於東部非洲、保有傳統生活方式的游牧民族。

58 倫斯斐（Donald Rumsfeld, 1932–2021），兩度任美國國防部長，是小布希內閣的鷹派代表。

59 原本認為萬物有靈的神道，非泛神論，而是屬於精靈信仰的宗教，與人們的日常生活有密切關係的信仰型態。一八六○年代起，日本進入了以創建新國家為目標的文明啟蒙時代，受到歐美影響的政治家認為日本也需要一種精神規範，因此決定將神社歸國家管轄，創造了「國家神道」。一九四五年日本戰敗，美國接管時的民主化政策要求神道脫離國家的介入，致使「國家神道」解體。

60 在文學家武者小路實篤提倡下於一九一六年誕生的「新村」，是一種聚集了有共識的人，共同分擔農業勞動的共同生活型態。最早構築於宮崎縣，之後因水壩建設而移至埼玉縣，迄今仍存在，目前（二○二三年）村民三人。

61 梅特林克的劇作《佩利亞與梅麗桑》（Pelléas and Mélisande）曾被德布西譜成歌劇。荀白克也以此為靈感寫了一首交響詩。

62 佩索亞的作品分成兩大類，也就是俗稱的本名和異名。「異名者」（Heteronyms）是佩索亞創造出來的文學人格，他們有不同的思想、性格、文學風格，甚至常與他們的創造者佩索亞觀念牴觸。異名者與作者「自我」之間常常互通書信，交流思想。佩索亞葬於里斯本貝倫區的熱羅尼莫斯修道院（Mosteiro dos Jerónimos）。

63 《記紀萬葉》是指《古事記》、《日本書紀》、《萬葉集》三部完成於奈良時代的史書和歌集。

64 伊福部昭（1914-2006），日本作曲家、編曲家，出生於北海道，創作深受日本民歌、雅樂及阿伊努族的音樂影響；以怪獸電影《哥吉拉》系列的配樂著稱。

65 巴塔巴斯（Bartabas, 1957-）法國劇場導演兼馬術專家，創立表演團體「Cirque Aligre」及「舞馬劇坊」（Zingaro），結合各種技藝表演。

66 克羅馬儂人是智人中的一支，生存於舊石器時代晚期（二至三萬年前）。

67 井上有一（1916-1985），生於東京，昭和時代的教育家、書法家。

68 大燈國師（1282-1337），活躍於鎌倉時代到南北朝時代的臨濟宗名僧宗峰妙超的諡號。

69 司馬遼太郎的紀行文學，全卷四十三冊。

70 俵屋宗達（1570-1643），江戶時代初期畫家，琳派始祖。

71 小泉八雲（Lafcadio Hearn, 1850-1904），小說家、文學家。出生於希臘，一八九六年歸化日本籍，改名小泉八雲。現代日本怪談文學的鼻祖。

72 折口信夫（1887-1953），日本民俗學者、國學者、詩人。《死者之書》為其幻想小說。

73 淺井長政（1545-1573），戰國時代大名（領主），被織田信長所滅。

74 花田清輝（1909-1974），日本作家、文藝評論家。

75 長谷川四郎（1909-1987），日本小說家。

76 廣河隆一（1943-），日本戰地攝影師。

77 德魯伊教（Druidry/Druidism），凱爾特民族的宗教信仰，敬拜自然，並將橡樹視作至高神祇的象徵，他們把寄生在橡樹上的槲寄生看作一種萬靈丹（panacea），認為它具有神聖療效。

78 基里亞克（Gilyak）：居住在庫頁島北部和黑龍江河口地帶的民族，又稱尼夫赫人（Nivkh）。

79 「貝加爾湖」是英文「baykal」一詞的音譯，俄語稱之為「baukaji」，源出蒙古語，是由「saii」（富饒的）加「kyji」（湖泊）轉化而來，意為「富饒的湖泊」。

80 星野道夫（1952-1996），日本攝影家。一九九六年為電視節目出外景於俄羅斯堪察加半島庫頁湖（Lake Kuril）紮營時遇熊襲擊而亡。

81 「古層論」，以此理論著名的是日本政治學者、思想史家丸山真男（1914-1996）。在日本早期民俗人類學概念中：在神道之下分為古層與新層（大和系），古層包括了舊層（繩文系）和中層（倭人系）。但是丸山真男在思考日本的國家民族問題時，賦予了這個名詞一個比較明確而普遍的定義。亦即相較於外來思想進入之後的「新層」，日本獨有的思想為「古層」。丸山認為人的思維即使接觸到外來思想也會固執地流向歷史意識的根基，在不同時期提出所謂「原型」（1963）「古層」（1972）「頑固低音」（basso ostinato, 1975）三種意義相近的說法。他認

為在日本在思想的基礎上，有一種不斷重複的聲音模式，而只要循著這種思維模式的軌跡，就能追溯到遠古時代。而「古層」式的思考方式阻礙了「普遍意識」與「主體性的確立」，亦即若不努力讓自己流向古層後超越古層，就會讓古層不斷崛起壯大，而被帶入古層的思維中。

82 阿爾泰語言包含滿洲通古斯語（Manchu-Tungus，亦稱通古斯語）在內有三大語族：突厥語（Turkic）族、蒙古語（Mongolian）族。語言分布地區自亞洲東北，經中國華北和西北諸省，蒙古、中亞、南西伯利亞、伏爾加河流域及土耳其，到近東和巴爾幹半島。主要使用民族：土克曼人、土耳其人、蒙古族、滿族、赫哲族、鄂溫克族、鄂倫春族、達斡爾族、錫伯族、維吾爾族、吉爾吉斯族、哈薩克族等。

83 津田左右吉（1873-1961），日本歷史學者，從史料批判的角度研究《記紀萬葉》，對日本實證史學的發展有巨大貢獻。

84 Sketch Show，細野晴臣和高橋幸宏於二〇〇二年合組的電音樂團。

85 美伊戰爭後，美軍占領伊拉克，英美聯軍在伊拉克巴格達的阿布格萊布監獄中，對戰俘施以各種侵犯人權的虐待行為。

86 邊見庸（1944-），日本小說家，記者，曾獲芥川獎。

87 石垣昭子（1938-），染織家，生於沖繩竹富島，目前在西表島經營染織工房。

88 卡斯騰·尼可萊（Carsten Nicolai, 1965-），又名 Alva Noto，德國當代音樂家和藝術家。

89 克里斯蒂安·費恩斯（Christian Fennesz, 1962-），奧地利實驗電子音樂家。和坂本龍一合作過專輯《Flumina》（2001）。

90 二〇〇四年十二月二十六日南亞大海嘯，超過三十萬人罹難。

91 《帕西法爾》（Parsifal）是華格納最後一齣歌劇，也是劇中男主角的名字，全劇長四小時，故事情節和中世紀的聖盃傳說密不可分。華格納受到中世紀德語詩人艾森巴赫（Wolfram von Eschenbach）傳奇作品《帕西瓦爾》（Parzival）啟發，故事敘述男主角通過考驗成為「聖盃王」的過程。華格納改寫成一個人通過考驗成聖的過程。

92 「埃達」（古諾斯語，單數：Edda，複數：Eddur），是兩本古冰島文學的統稱，內容多與北歐神話有關。兩本埃達分別為《詩體埃達》和《散文埃達》，其中《詩體埃達》年代較早，又被稱作《老埃達》，《散文埃達》又作《新埃達》或《埃達》。現今的北歐神話揉合了兩本埃達的內容。

93 大瀧詠一（1948–2013），身兼作詞作曲家、編曲人、音樂製作人、錄音師等，開創唱片品牌Niagara Records，曾為松田聖子、藥師丸博子、渡邊滿里奈等製作專輯，亦寫過眾多暢銷作品。就讀早稻田大學文學部時認識細野晴臣，坂本龍一和細野初次見面便是在大瀧的錄音室。

94 哈利・帕奇（Harry Partch, 1901–1974），美國作曲家、音樂理論家，自創四十三階微分音階與樂器，對現代音樂發展影響深遠。

95 Human Audio Sponge，由YMO的細野晴臣和高橋幸宏兩人合組加上坂本龍一，於二〇〇三年重組的樂團。

96 阿爾沃・帕特（Arvo Pärt, 1935–），愛沙尼亞當代作曲家。

97 安妮・萊柏維茲（Annie Leibovitz, 1949–），美國肖像攝影師，曾為《時尚》、《浮華世界》等攝影師，曾拍攝裸身的約翰藍儂依偎著小野洋子，以及黛咪摩兒孕照等著名肖像照。一八八九

98　年起和蘇珊‧桑塔格交往，兩人關係持續至桑塔格去世前一年。
蘿瑞‧安德森（Laurie Anderson, 1947-），美國當代最知名且重要的前衛藝術家與多媒體創作者之一，代表作有《美國現場》（1984），著有《我在洪水中失去的一切：關於圖像、語言及符碼》，和台灣新媒體藝術家黃心健曾多次合作。

99　繪畫的尺寸，若為正方形，是 259 × 259 公分。

100　日本大阪府南港區的大阪府咲洲廳舍，為地上五十五樓、地下三樓的摩天大樓。其舊名為大阪 World Trade Center Building，縮寫為「WTC」，與紐約世貿雙子星大樓相同。

101　卡羅斯‧卡斯塔尼達（Carlos Castaneda, 1925-1998），秘魯裔美國作家、人類學家。一九六一年攻讀人類學學位時，曾師事一位印第安老巫士唐望長達五年，後整理成《巫士唐望的世界》等系列書，全球暢銷。

102　勒‧克萊喬（Jean-Marie Gustave Le Clézio, 1940-），法國作家，曾獲得二〇〇八年諾貝爾文學獎。

103　言文一致，明治初期的國語運動，以改良原本口語（言）與書寫（文）過於乖離的現象，在文學上，以山田美妙的《武藏野》及二葉亭四迷之《浮雲》為代表。

104　約瑟夫‧波依斯（Joseph Beuys, 1921-1986），二戰後德國最難以常識理解的藝術家，他的創作各色各樣，從雕塑、裝置、繪畫到行為藝術等，創作觀念晦澀深刻，充滿象徵，同時具有震撼力，引人反覆地討論與研究剖析，經常與安迪‧沃荷並列為當代藝術的兩大教父。

105　激浪派（Fluxus）這個字源自於拉丁文 flux、fluere，意思是流動、流逝。美國藝術家馬西納

斯（George Maciunas）在一九六二年以 Fluxus 為名，在德國威斯巴登美術館舉辦「國際最新音樂節」（Internationale Festspiele Neuester Musik）後，漸漸有人開始在美、英、法、荷等地舉辦展覽、活動，試圖打破舊有藝術形式的界線，從事跨領域、跨媒體的藝術實驗。激浪派目的在於推翻一切病態、虛假、菁英、中產階級、商業和歐洲中心主義式的藝術型態，追求一個能被普羅大眾理解，不被藝評、專業人員所壟斷的「藝術」。

106 於二〇〇一年四月一日修改施行的法令，規定基於日本電器用品安全法，電器商品若無通過檢查的 PSE 標章，禁止銷售。此規定等同禁止二〇〇一年以前製造的電器產品販賣，影響中古業者與復古電器產品的流通。在多方抗議後，日本政府事後提出放寬條件等補救措施。

107 強納森（Jonathan Barnbrook, 1966–），英國圖像設計師。

108 青森縣六所村是日本原燃株式會社的核燃料再處理設施的所在地，其中「低階核廢料處置場」率先於一九九二年完工啓用；針對放射線洩漏污染、地質不穩等疑慮，相關爭議與抗爭運動不絕，包括二〇〇六年坂本龍一主導的「停止六所」。

109 在日本最古老的史書《古事記》與《日本書紀》中記載了熊襲與隼人是居住於南九州的南方系民族，與大和政權對抗，被視為蠻族。熊襲被日本武尊平定，而七世紀之後登場的隼人，被認為是熊襲民族的延續，七二〇年被大伴旅人平定。

110 奈爾・羅傑斯（Nile Rodgers, 1952–）知名美國音樂製作人、吉他手、作曲者，是 CHIC 樂團創始者之一。參與過的專輯全球累積銷量破五億張，單曲破七千五百萬張，包括大衛・鮑伊的〈Let's Dance〉、瑪丹娜的〈Like A Virgin〉，以及 Daft Punk 的〈Get Lucky〉等。他以

吉他手和製作人的角色創造了橫跨數個世代的音樂。ＣＨＩＣ樂團成立於一九七二年，八〇年代初一度解散，後又重組。

1
1
1
布蘭庫希（Constantin Brâncuși, 1876–1957），活躍於法國的羅馬尼亞雕塑家。被譽為現代主義雕刻先驅，「無盡之柱」是為羅馬尼亞創作的戰爭紀念碑。

1
1
2
日文「鹿おどし」，原本是農業領域用來驚嚇鳥類和動物的器具總稱，其中「添水」也是常見於日本庭園的設施，用一根支點支撐一端被截斷的竹筒，向截斷的一端注入水，竹筒裝滿水後，因重量落下，敲擊石頭發出聲響，如此反覆。

本書為

《skmt》
Little More 出版社
一九九九年八月
出版之

《skmt2》
NTT 出版社
二○○六年十二月
出版之

兩書的合集。

mark 183

skmt

坂本龍一是誰

skmt 坂本龍一とは誰か

作者 坂本龍一，後藤繁雄

書衣原始設計 中島英樹

譯者 高彩雯

第二編輯室

總編輯 林怡君

特約編輯 王筱玲、陳歆怡

設計排版 歐泠

校對 金文蕙、李昶誠

出版者 大塊文化出版股份有限公司

105022 台北市松山區南京東路四段25號11樓 www.locuspublishing.com

電子信箱 locus@locuspublishing.com

服務專線 0800—006689

TEL 02—87123898

FAX 02—87123897

法律顧問 董安丹律師、顧慕堯律師

skmt
SAKAMOTO RYUICHI TOHA DAREKA?

by Ryuichi Sakamoto

Copyright © Ryuichi Sakamoto, Shigeo Goto,

2015　All rights reserved.

Original Japanese edition

published by Chikumashobo Ltd.

Traditional Chinese translation © 2023

by Locus Publishing Company

This Traditional Chinese edition

published by arrangement with

Chikumashobo Ltd., Tokyo,

through Bardon Chinese Media Agency

總經銷　大和書報圖書股份有限公司

地址　新北市新莊區五工五路2號

TEL　02—8990 2588

FAX　02—2290 1658

初版一刷　二○二三年五月

ISBN　978—626—7317—18—1

定價　新台幣四五○元